中 国 画 名 家 册 页 典 藏

近代传世经典册页

中国画名家册页典藏编委会 编

浙江人民美术出版社

图书在版编目（CIP）数据

　近代传世经典册页 / 中国画名家册页典藏编委会编.
-- 杭州 ： 浙江人民美术出版社，2020.12
　（中国画名家册页典藏）
　ISBN 978-7-5340-8322-8

　Ⅰ．①近… Ⅱ．①中… Ⅲ．①中国画－作品集－中国
－近代 Ⅳ．①J222.5

　中国版本图书馆CIP数据核字（2020）第159097号

中国画名家册页典藏丛书编委会

郎绍君　黄秋桃　陈永怡
彭　德　杨瑾楠　杨海平

责任编辑：杨海平
装帧设计：龚旭萍
责任校对：黄　静
责任印制：陈柏荣

统　　筹：梁丹辰　何经玮　张素婷

中国画名家册页典藏　近代传世经典册页
中国画名家册页典藏编委会 编

出版发行　浙江人民美术出版社
　　　　　（杭州市体育场路347号）
网　　址　http://mss.zjcb.com
经　　销　全国各地新华书店
制　　版　浙江海虹彩色印务有限公司
印　　刷　浙江海虹彩色印务有限公司
版　　次　2020年12月第1版
印　　次　2020年12月第1次印刷
开　　本　889mm×1194mm　1/12
印　　张　14
字　　数　146千字
印　　数　0,001-1,500
书　　号　ISBN 978-7-5340-8322-8
定　　价　138.00元
如有印装质量问题，影响阅读，请与出版社营销部联系调换。
联系电话：0571-85105917

图版目录

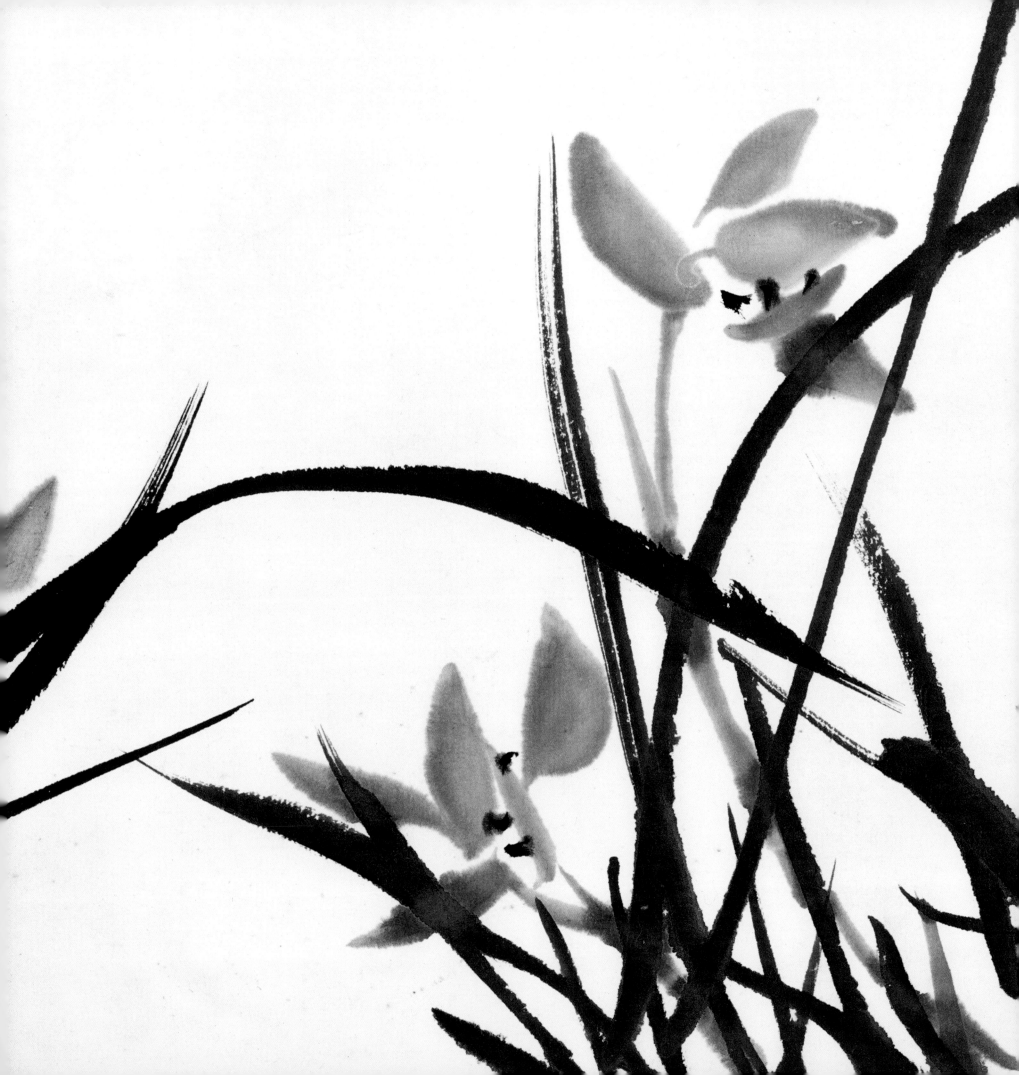

册 页 图 版

吴昌硕

吴昌硕（1844—1927），近代画家、篆刻家。原名俊，字昌硕，后以字行，号俊卿、缶庐、缶翁、苦铁、大聋等。浙江安吉人。工诗文、金石、书画，均有卓越成就。他以金石书法笔意所作的大写意花卉，笔力老辣雄健，色彩浓艳，开创了重彩写意画的一代新风，对近现代花鸟画的影响极大。传世作品有《天竹花卉图》轴、《墨荷图》《杏花图》轴、《花卉图》屏等。

老笔纷批著新花

——吴昌硕写意画作品浅析

彭　德

　　吴昌硕，名俊、俊卿，字昌硕，别号缶庐、苦铁。浙江安吉人。是近代史上以诗、书、画、印"四绝"闻名，造诣精深的艺术大师。其早年工诗文，擅长书法，尤擅石鼓文。后来在诗、书、画、印等方面都具有很高的造诣且风格独特，形成清空放逸、浑厚质朴的艺术风格，作画不拘泥于形式，气势磅礴，开创近代海上画派大写意花鸟画新风格。

　　吴昌硕的大写意花鸟画，于青藤、白阳、八大、石涛、赵之谦之间，无不兼收并蓄，熔汇一炉而自成新意。外似粗头乱服，内蕴浑厚质朴，创造了许多极其美妙的诗境。他钻研传统却不泥古不化，让传统为其所用。吴昌硕真正发挥了写意画中表意的笔墨特点，充分显示笔墨的独立审美价值，力求从传统中突破出来，别开生面。对于传统，他强调深入把握，通其底蕴。其有题画诗曰"诗文书画有真意，贵能深造求其通"，说的就是学古人而能"出己意""贵在存我"的绘画主张。他崇仰先民遗迹中的创新精神，注重从本质上去学习。吴昌硕特别喜欢青藤和八大山人的作品。他学习八大山人，放眼于高度炼意传神的本领。八大精到地提炼形象、强烈抒写胸襟的画面，深深感染了吴昌硕。八大的清脱、纯正、苍劲的笔墨技巧，给吴昌硕以直接的影响。

　　吴昌硕作画，强调以气势为主，是谓"苦铁画气不画形"。他的写意画作品，布局用笔大气磅礴。如收藏在中国美术馆的《书画合册》，所画玉兰、牡丹和墨梅，其主干往往用大笔上下直扫，其枝叶则多作斜势，左右穿插交叉而成对角倾斜之势。吴昌硕尤喜画紫藤、葡萄、南瓜、葫芦等题材，如上海博物馆所藏的《花果图》册，放笔横扫竖抹，有笔走龙蛇之势。吴昌硕的大写意花鸟画构图有一个特点，为增其气势，他往往喜用长款，有时多至数百字。如中国美术馆收藏的《十二洞天梅花册》的第一幅画，题有："三年学画梅，颇具吃墨量。兴来气益粗，吐向落纸上……会当聚精神，一写梅花帐。卧作名山游，烟云真供养。"题款不但帮助引发画中的诗意、深化画面的意境，并且作为书法，在画面起到烘托映衬、联接照应的作用。加之留空布白、用印位置的悉心经营，其诗、书、画、印浑然一体，使画面呈现出神完气足的气象。这是文人画一以贯之的风格，在吴昌硕作品中得到最为充分的体现。

　　"苦铁画气不画形"，其所倡导的不是不要"形"，而是认为不应为"形"所役，强调以画出气势为追求，力求

很好地再现诗的意蕴。面对客观的"形"时，应强调主观意象的作用。反对过于描摹自然"形"，要着力于对自然物象的再现，唯独如此画面才能气韵生动。齐白石受缶翁的影响，主张绘画创作应"妙在似与不似之间"。"不似之似似之"，亦是对"苦铁画气不画形"很好的诠释。

吴昌硕喜欢梅花，亦擅长画梅，"苦铁道人梅知己，对花写照是长技"。他笔下的梅花，寄托了他孤傲不群、刚正不阿的禀性，是其主观意象所创造的人格化的梅花。《十二洞天梅花册》和《书画合册》中的墨梅，虽然着墨不多，飞墨点点，却把一片苍凉悲壮的气氛移情于梅，传达出画家沉雄淡远的心境。《书画合册》中的空谷幽兰、秋雨萧瑟中的破荷、西风落叶的墨竹，无不隐喻着一种经霜历劫却独立自恃、孤高自赏的文人形象。还有那水仙、芍药、荷花，无一不出于天趣。而那寒灯梅影、蔬果清供，又寄托着孤傲饱学之士潇洒飘逸的理想。

吴昌硕写意花卉常表现的题材，除冷艳的梅花以外，还有苍劲的松柏、出水的墨荷、傲霜的秋菊、粗枝大叶的芙蓉、水墨淋漓的葡萄、沉香浥露的牡丹、凌波仙姿的水仙以及日常所见的鲜蔬、瓜果和杂卉。昌硕先生总是带着特有的感情去塑造这些花卉人格化的形象。他赞美梅花"冰肌铁骨绝世姿"，是在借梅花表达自己所追求的品格、情操；他画松，爱其"屹然挺立、不畏劫难"的气概；他爱菊，爱其"有傲霜骨"，这与昌硕先生孤傲不羁的性格息息相关；他爱竹，爱其"深抱固穷节"，其笔下的墨竹，劲健的枝叶，挺拔的竹竿，寥寥横扫数笔，苍茫而意境深远。他画瓜果、杂卉，则体现了他对生活敏锐而深刻的观察力。

在这些平凡的题材中，吴昌硕的画面构图、笔墨造型和色彩运用给人焕然一新的感觉。他的画，凝重朴茂，气势雄健，在笔墨的运用方面，得益于其深厚的书法功底，在色彩的运用方面，得益于客居海上的售画经历和西洋绘画色彩传入的影响，这两方面的原因促成吴昌硕大写意花卉匠心独具的艺术风格，也使其大写意花鸟画成为文人画发展史上的又一高峰。

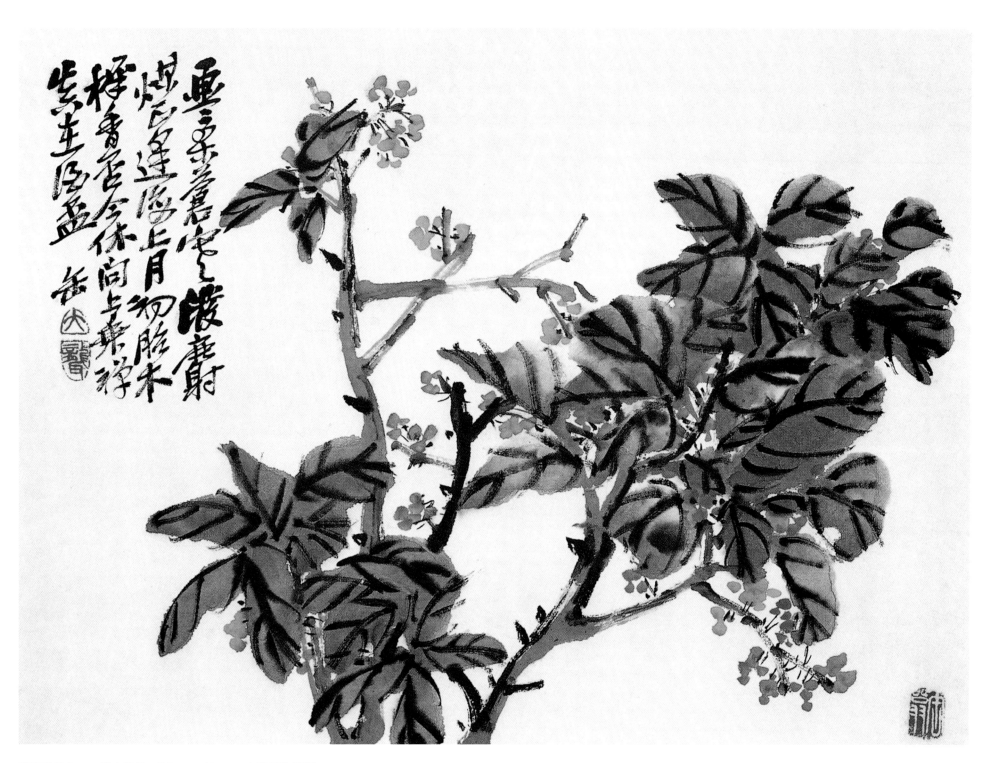

花果图册之一　纸本设色　34cm×46cm　上海博物馆藏

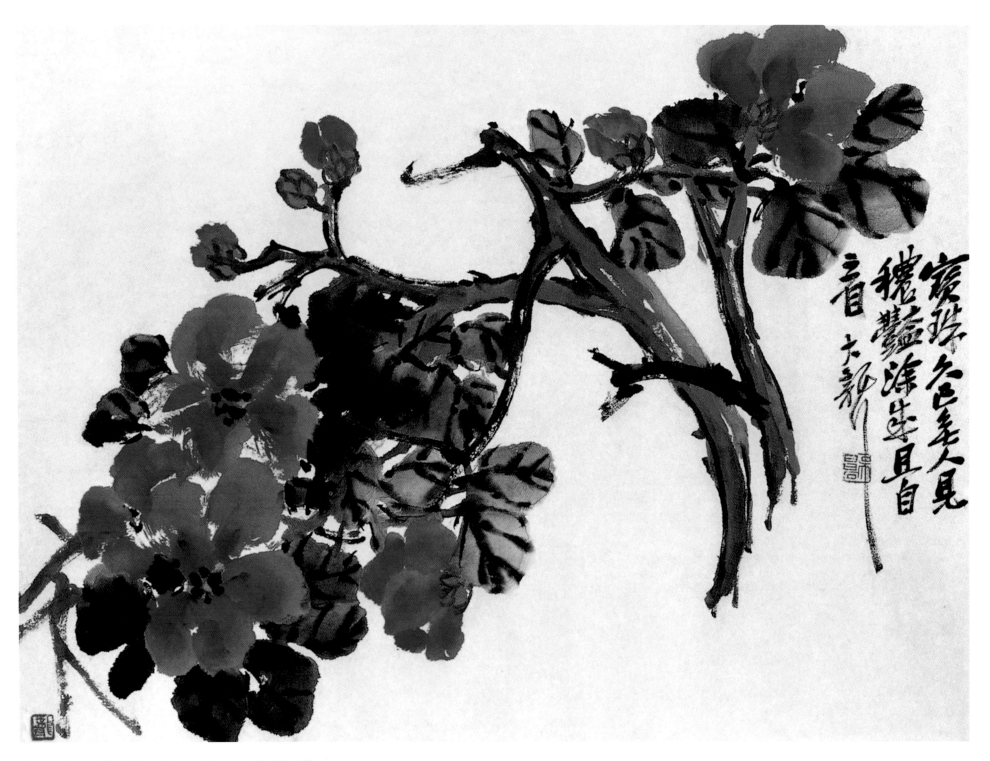

花果图册之二　纸本设色　34cm×46cm　上海博物馆藏

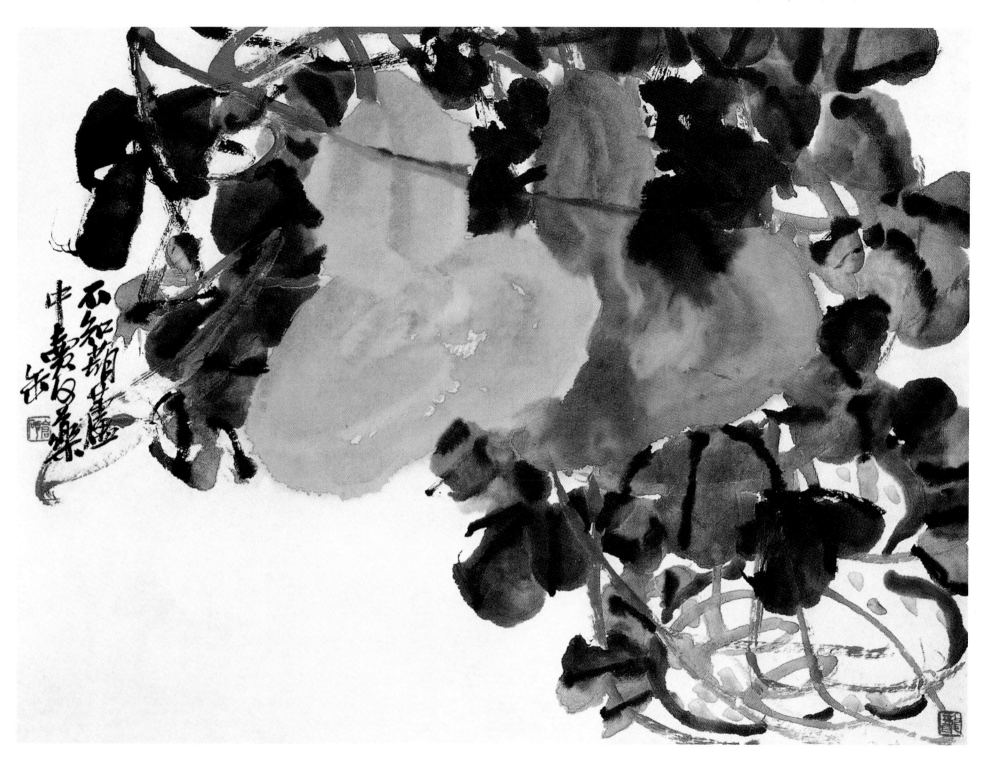

花果图册之三　纸本设色　34cm×46cm　上海博物馆藏

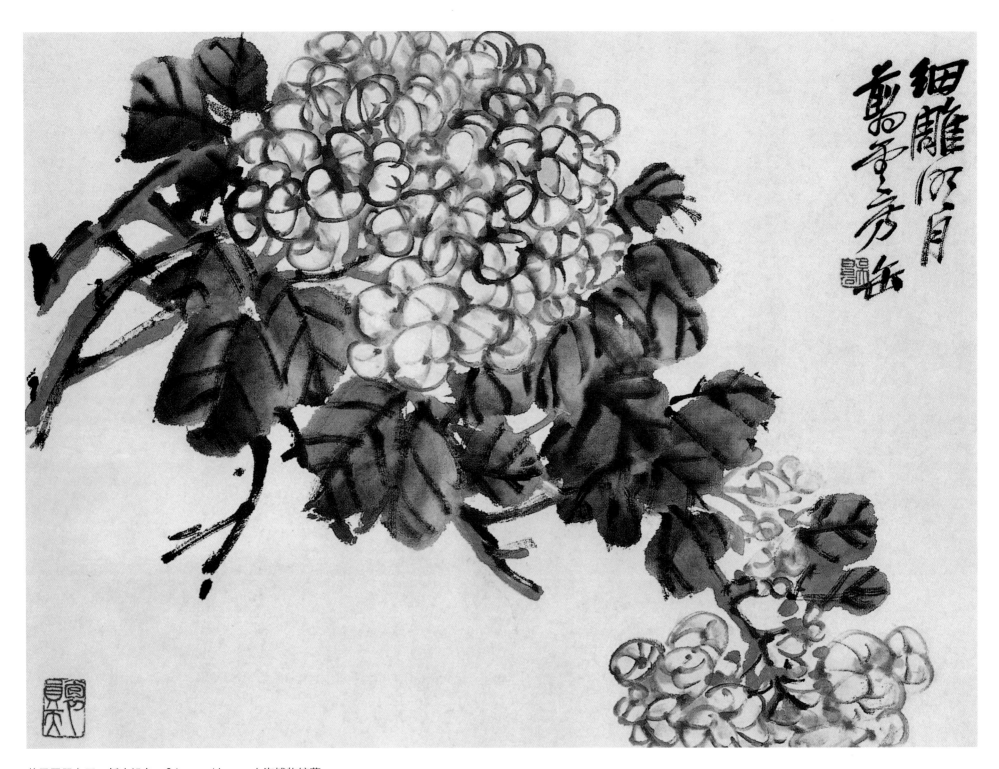

花果图册之四　纸本设色　34cm×46cm　上海博物馆藏

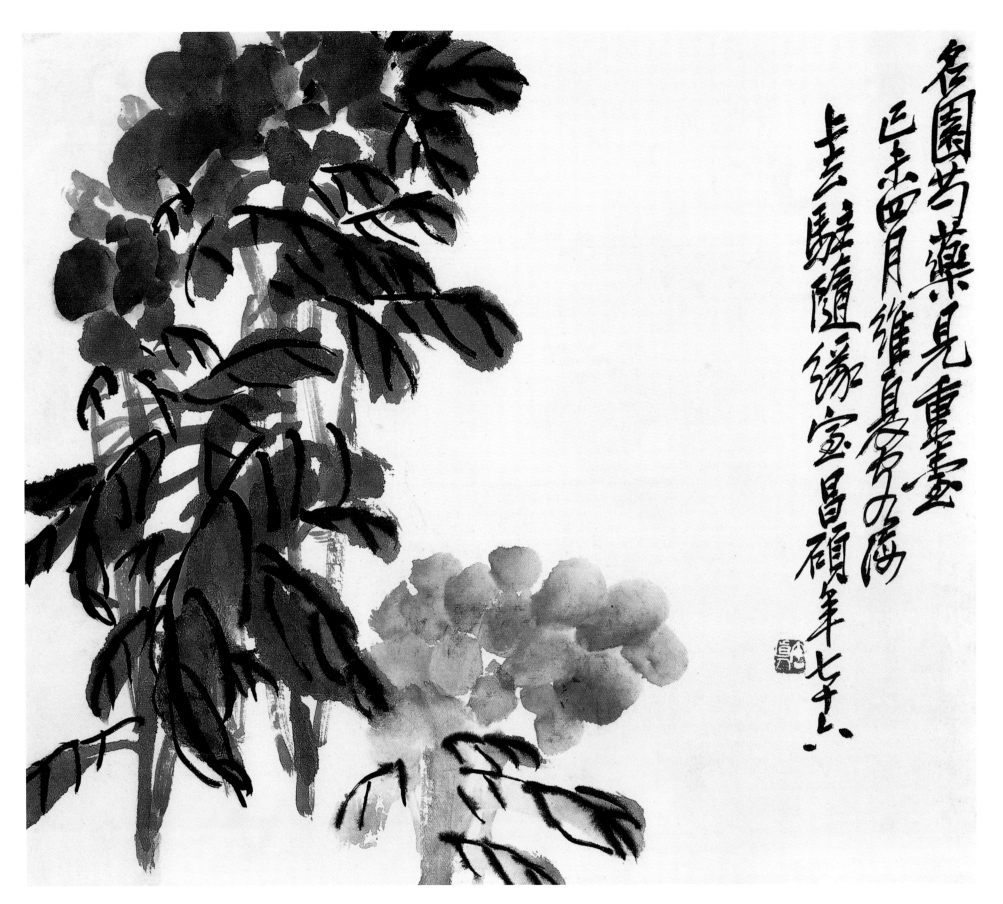

名園芍藥見重臺
己未四月維夏昌碩之海
去駐隨緣寶昌碩筆七六

书画合册之一　纸本设色　32.7cm×37cm　中国美术馆藏

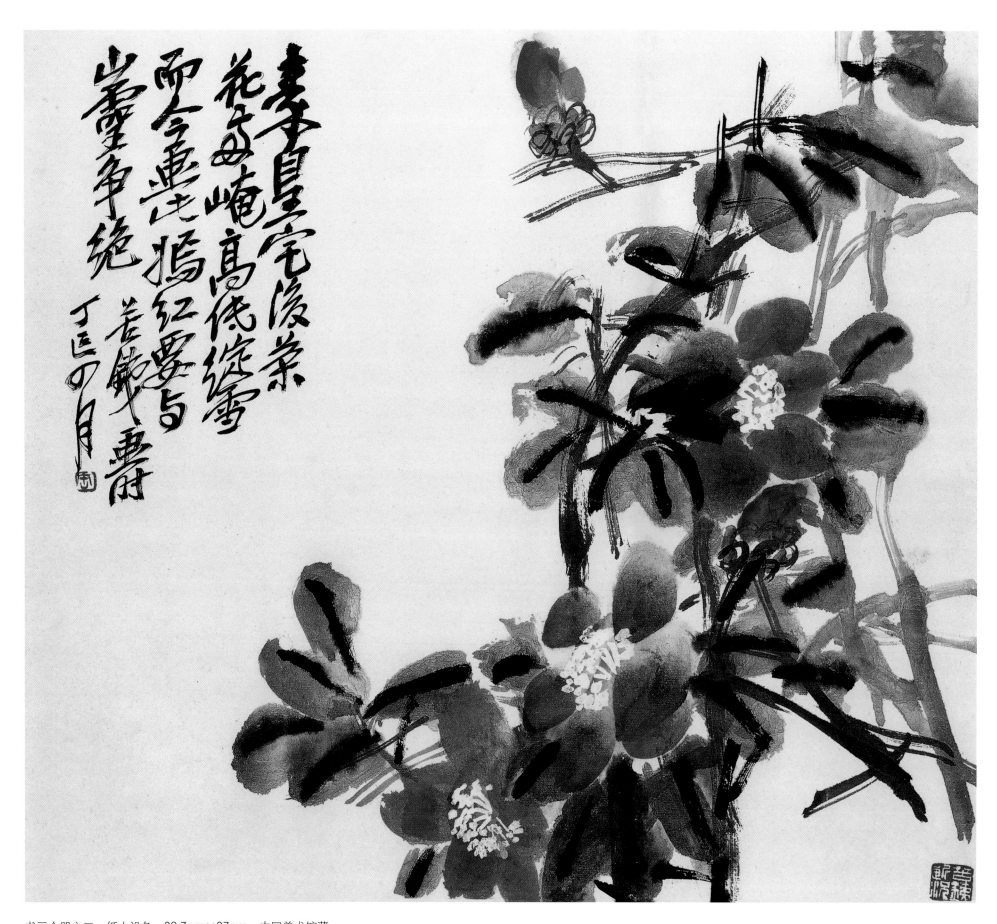

秦皇宅後業
花石崦高依绿篁
而今画法凭红要与
山窐争绝

丁巳四月
姜鉞画壽

书画合册之二　纸本设色　32.7cm×37cm　中国美术馆藏

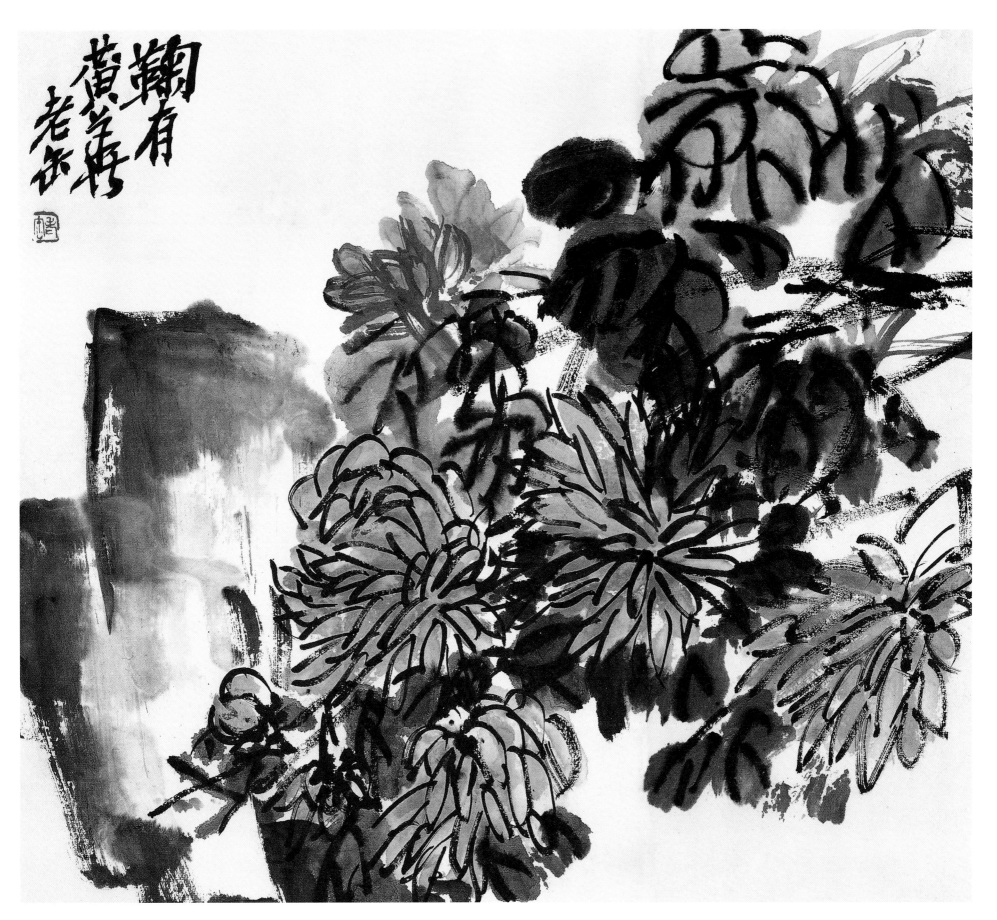

书画合册之三　纸本设色　32.7cm×37cm　中国美术馆藏

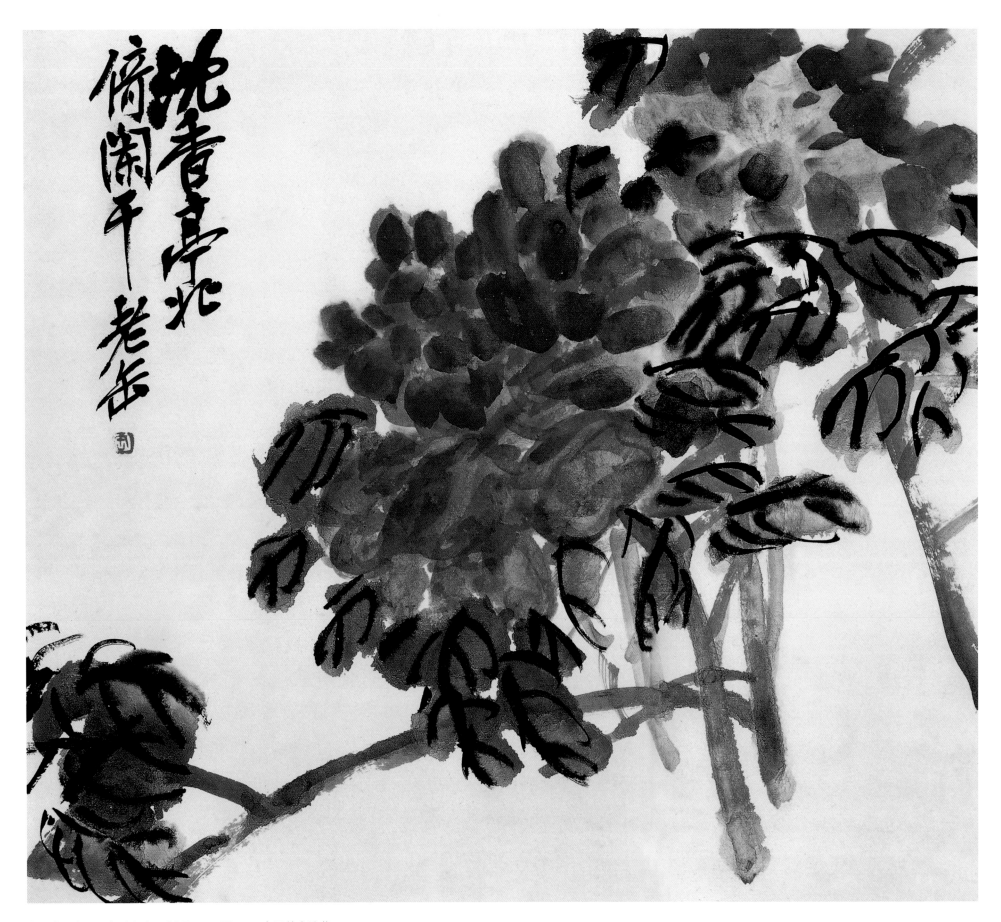

书画合册之四　纸本设色　32.7cm×37cm　中国美术馆藏

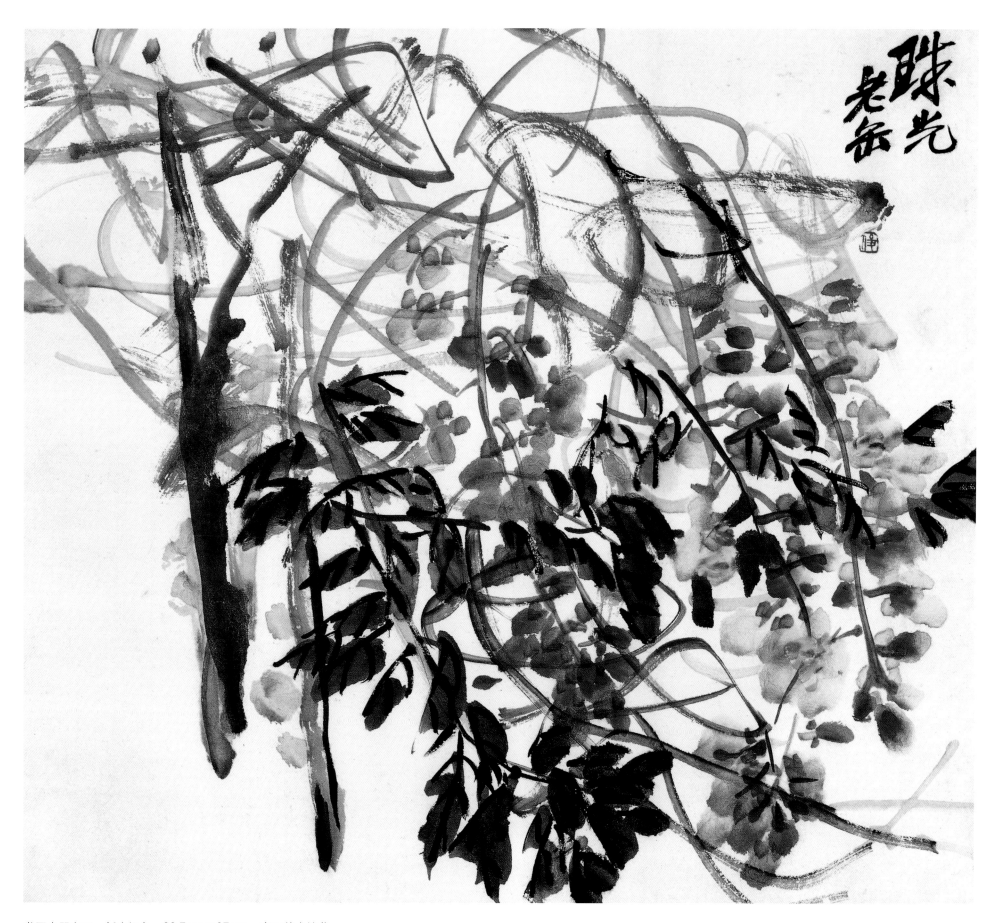

书画合册之五　纸本设色　32.7cm×37cm　中国美术馆藏

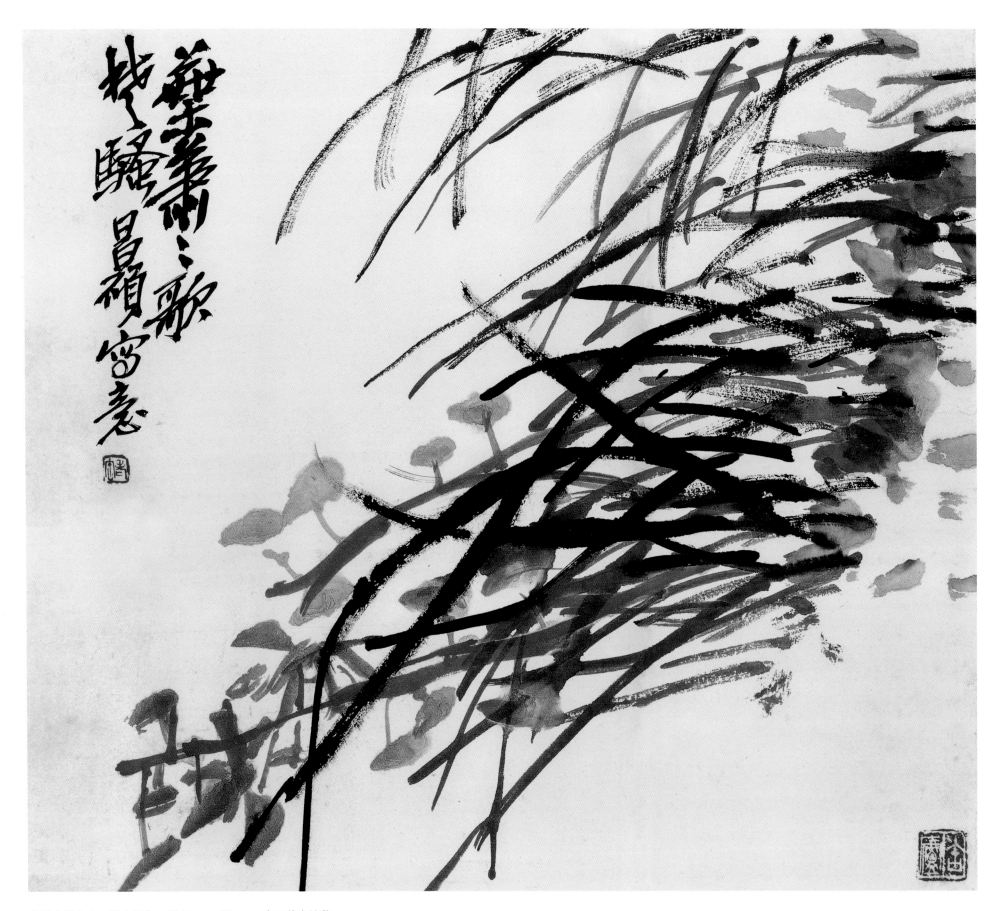

书画合册之六　纸本设色　32.7cm×37cm　中国美术馆藏

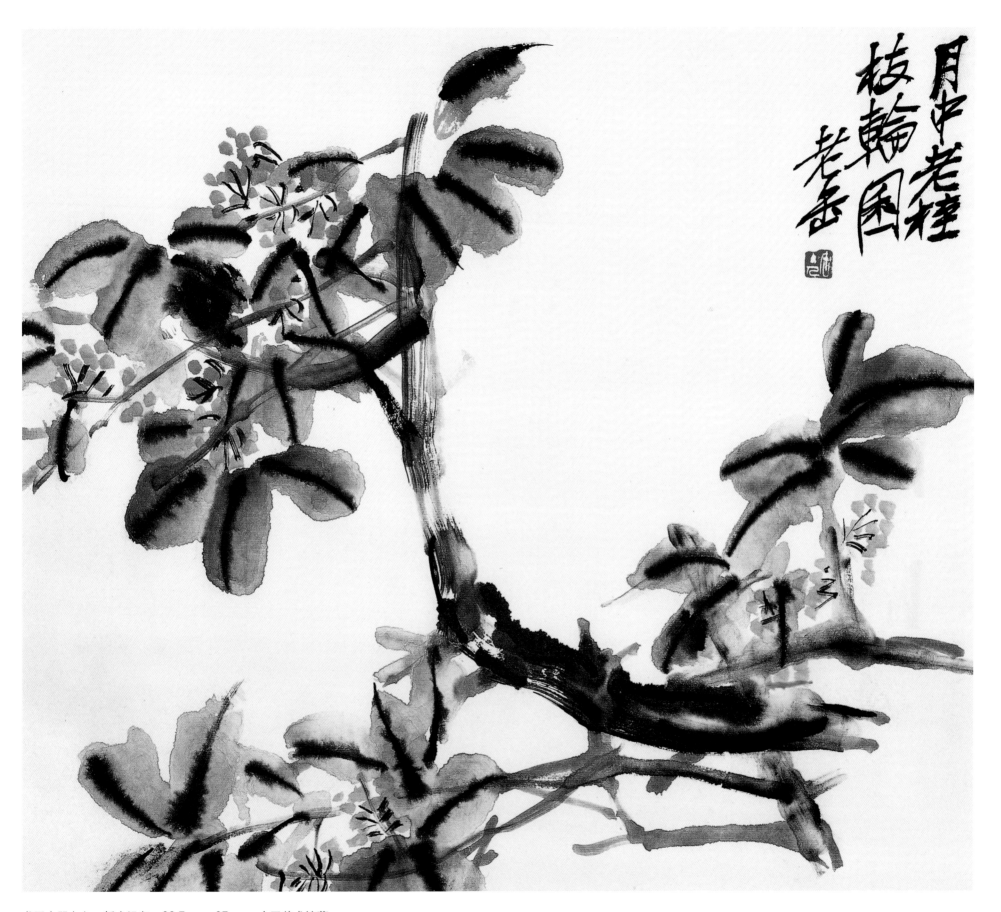

月中老桂
枝輪囷
老缶

书画合册之七　纸本设色　32.7cm×37cm　中国美术馆藏

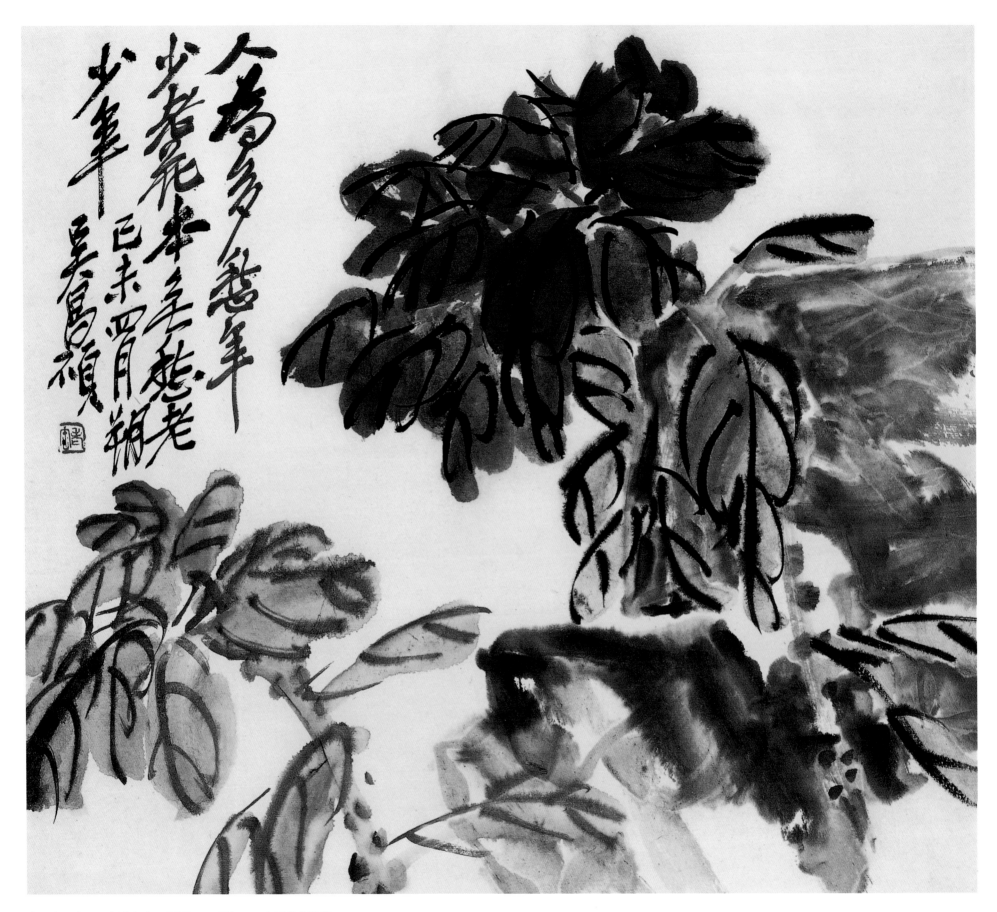

书画合册之八　纸本设色　32.7cm×37cm　中国美术馆藏

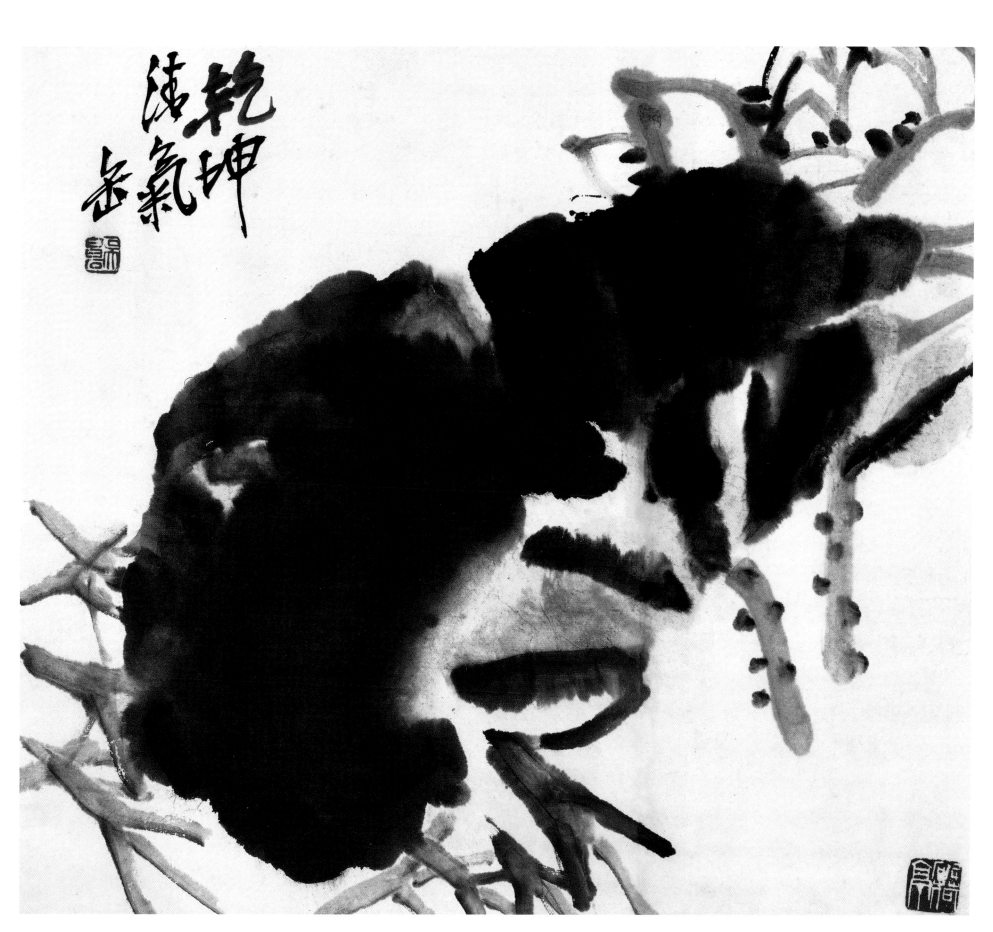

书画合册之九　纸本墨笔　32.7cm×37cm　中国美术馆藏

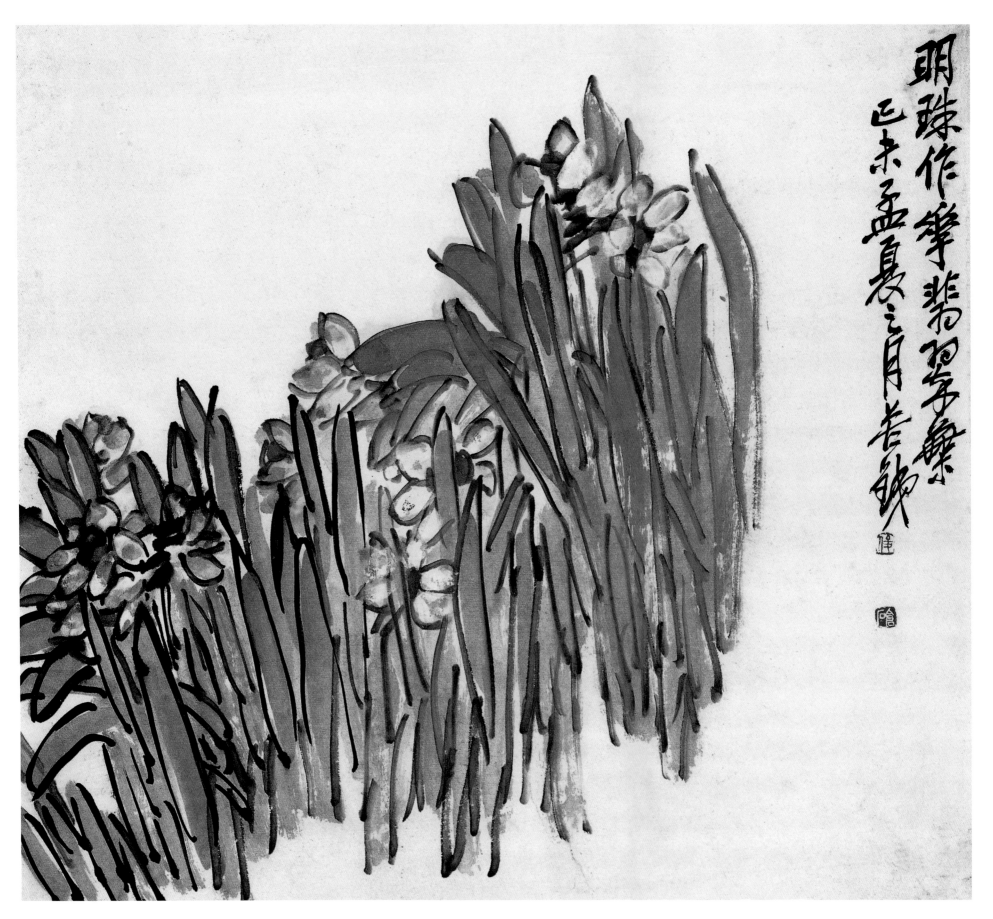

明珠作幣輩翡翠為鱗
正未孟夏之月苦禪

书画合册之十　纸本设色　32.7cm×37cm　中国美术馆藏

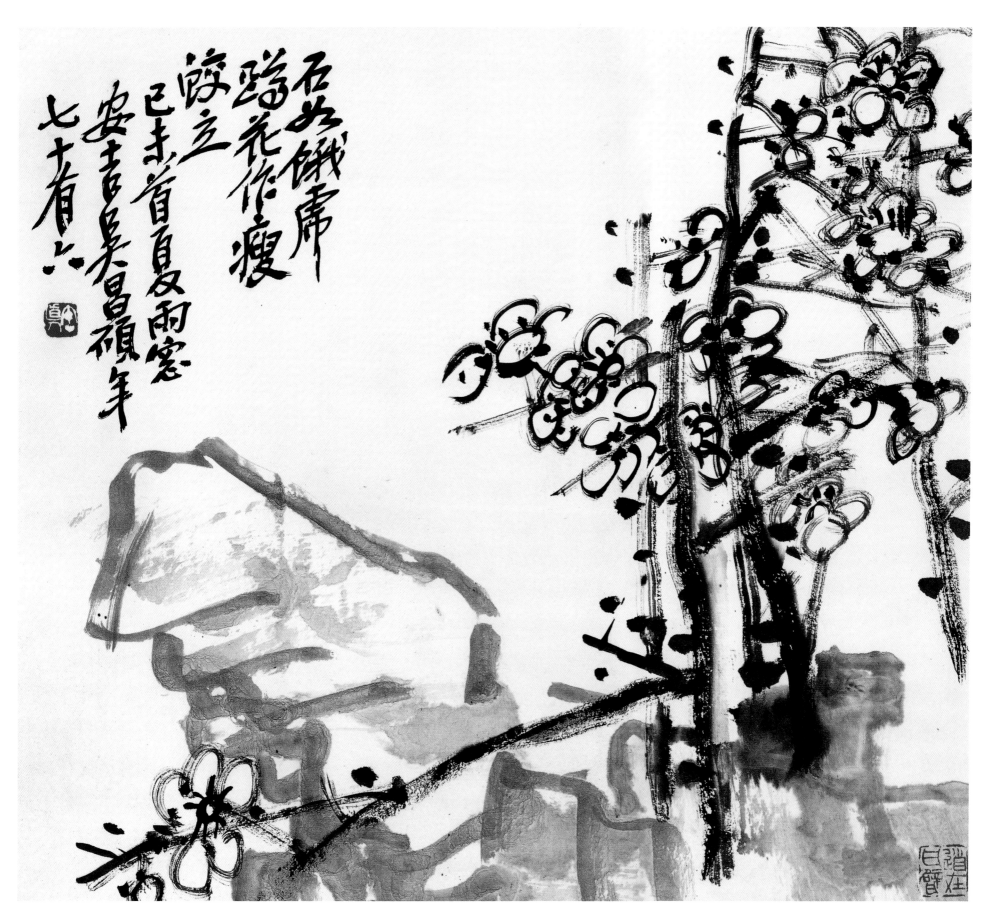

石如饿隶蹈花作瘦
梭立己未首夏雨窗
安吉吴昌硕年
七十有六

书画合册之十一　纸本设色　32.7cm×37cm　中国美术馆藏

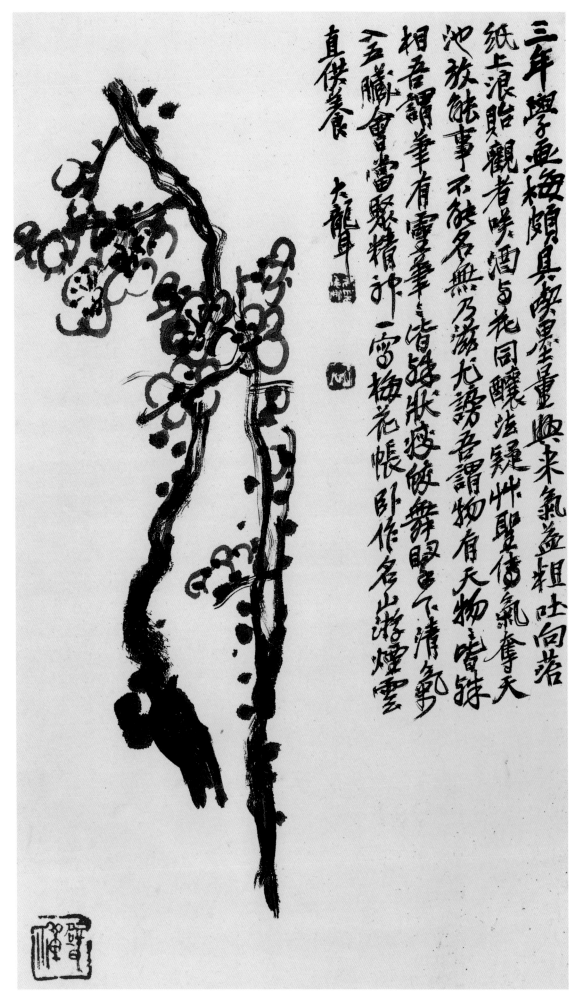

三年學畫梅頗具喫墨量與來氣益粗吐向落
紙上浪貽觀者哂酒與花同釀法疑卅聖俄氣奪天
池狀縱事不徒含無乃滋无謗吾謂物有天物嗜殊
相吾謂筆有靈筆皆強狀疫疲舞聖子下清氣多
玄臟會日當聚精神一雷梅花帳臥作名山游煙雲
真供養 大龍耳

十二洞天梅花册之一
纸本墨笔
27.5cm×16.8cm
中国美术馆藏

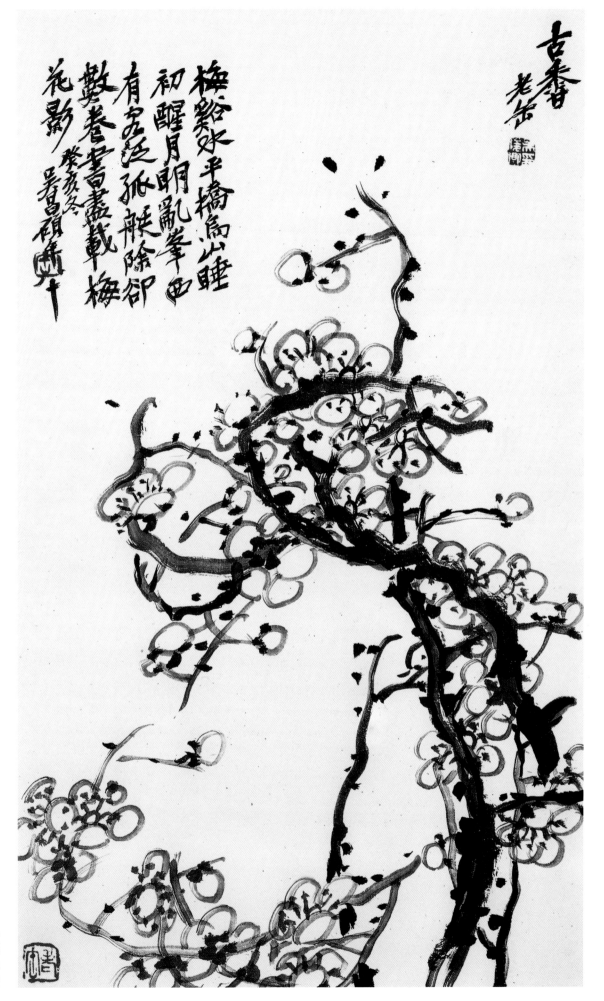

梅

古香
老缶

梅龄水平橋鳥山睡
初醒月明亂筆西
有宅延孤隄除卻
數卷雲書盡載梅
花影

癸亥冬 吳昌碩畫十

十二洞天梅花册之二
纸本墨笔
27.5cm×16.8cm
中国美术馆藏

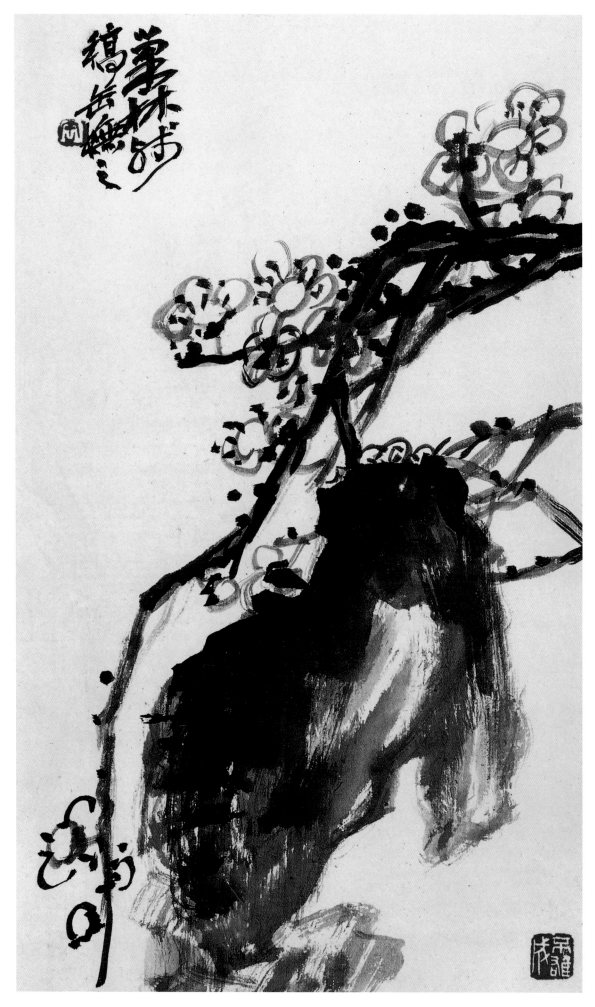

十二洞天梅花册之三
纸本墨笔
27.5cm×16.8cm
中国美术馆藏

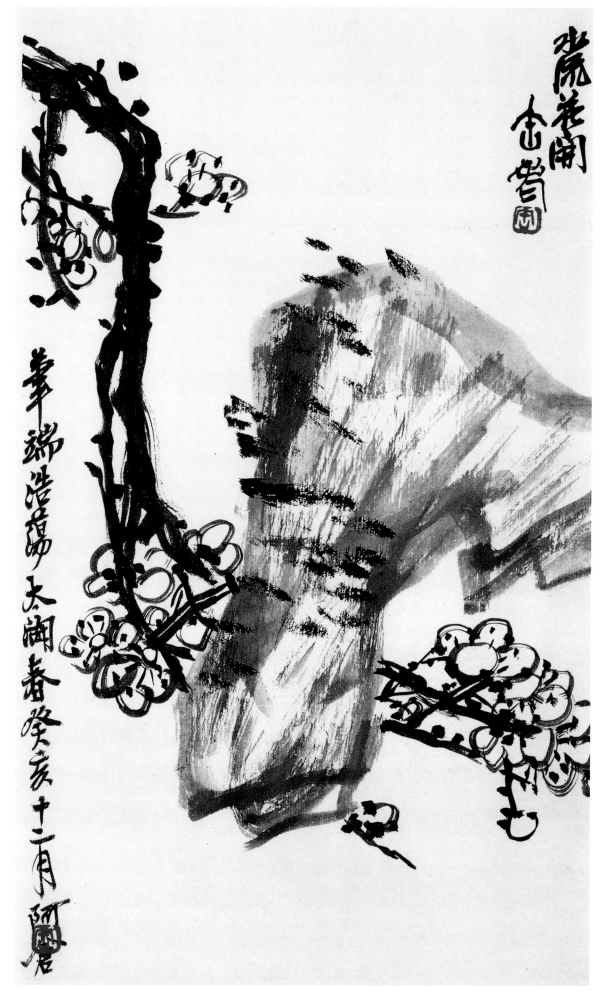

十二洞天梅花册之四
纸本墨笔
27.5cm×16.8cm
中国美术馆藏

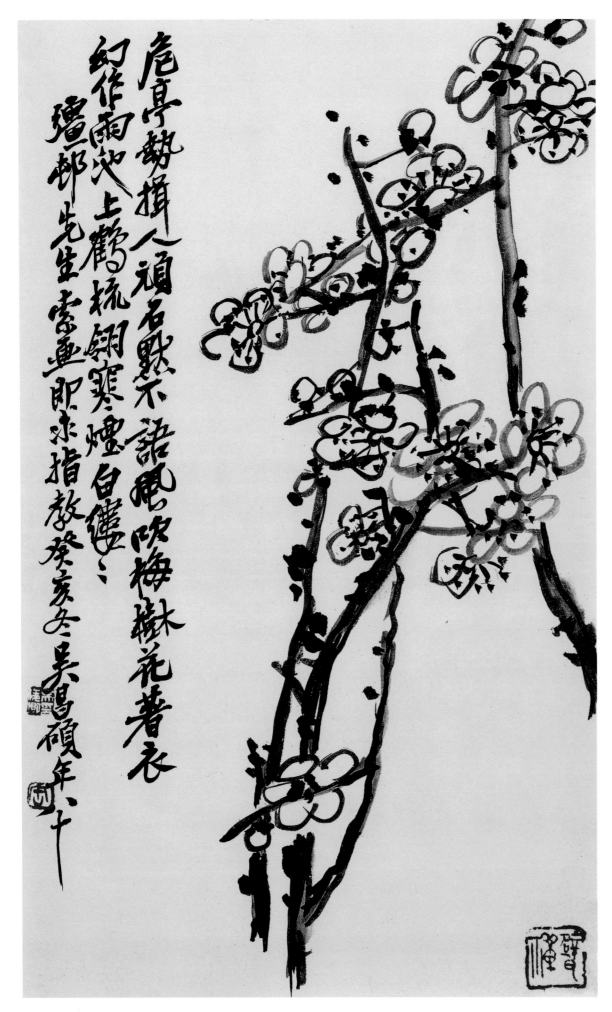

危亭勢揖人頑石默不語風吹梅嶺花著衣
幻作雨沈上鶴梳翎寒煙白傳傳
殭邨先生索畫即求指教癸亥冬吳昌碩年八十

十二洞天梅花册之五
纸本墨笔
27.5cm×16.8cm
中国美术馆藏

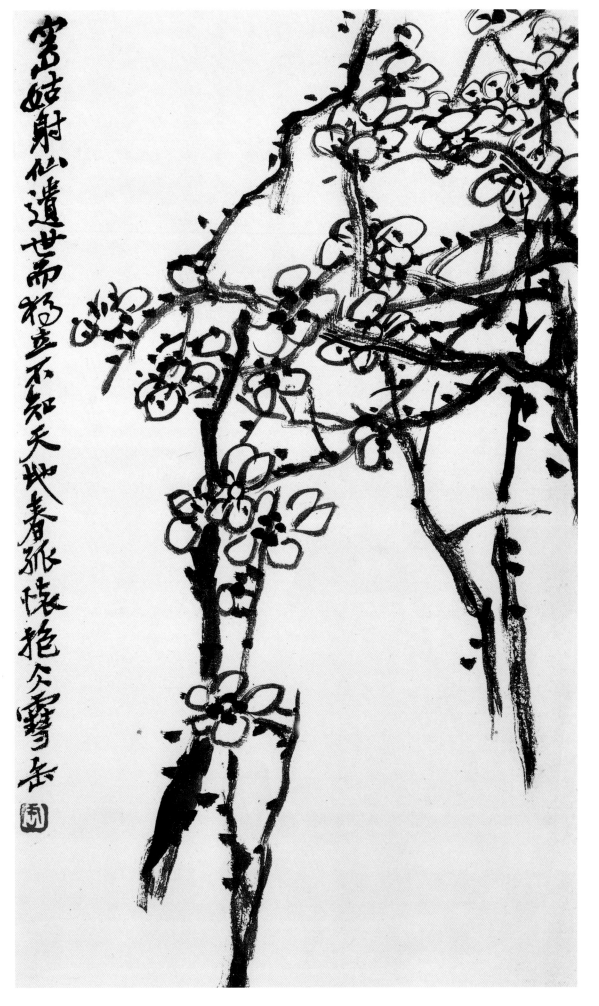

十二洞天梅花册之六
纸本墨笔
27.5cm×16.8cm
中国美术馆藏

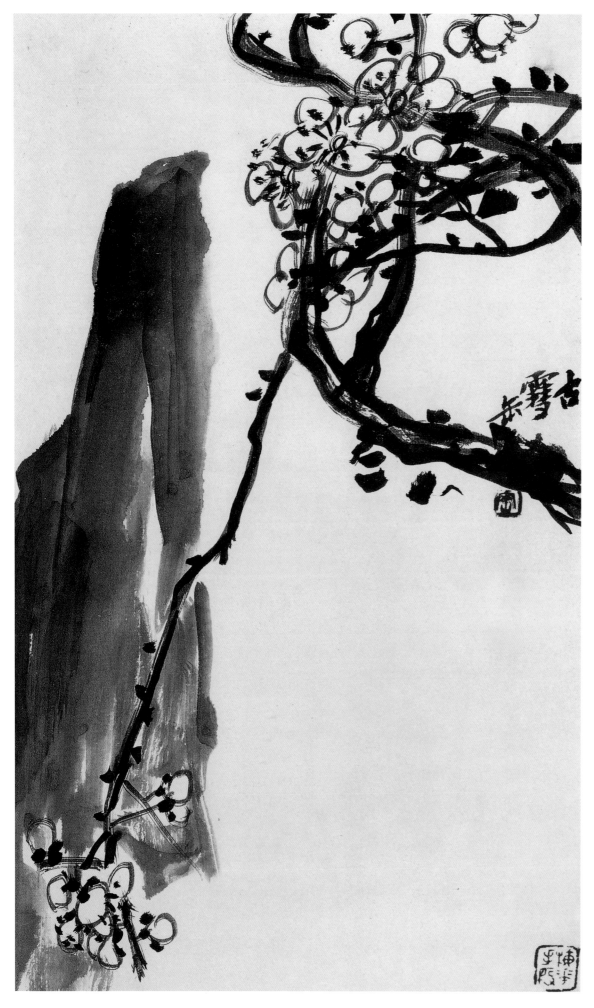

十二洞天梅花册之七
纸本墨笔
27.5cm×16.8cm
中国美术馆藏

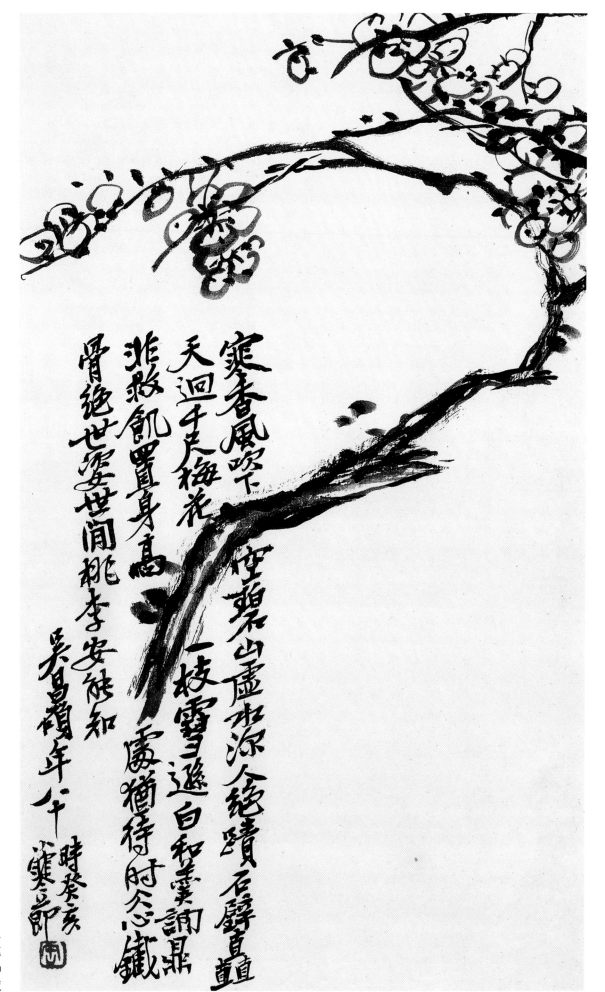

窨香風吹下
天迴千尺梅花
兆救飢置身高
骨絕世窖世間桃李安能知
空碧山盧水涼人絕蹟石辟真
一枝雪透白和雲謝鼎
憂猶待時念心鐵
吳昌碩年午
時癸亥
窖立即

十二洞天梅花册之八
纸本墨笔
27.5cm×16.8cm
中国美术馆藏

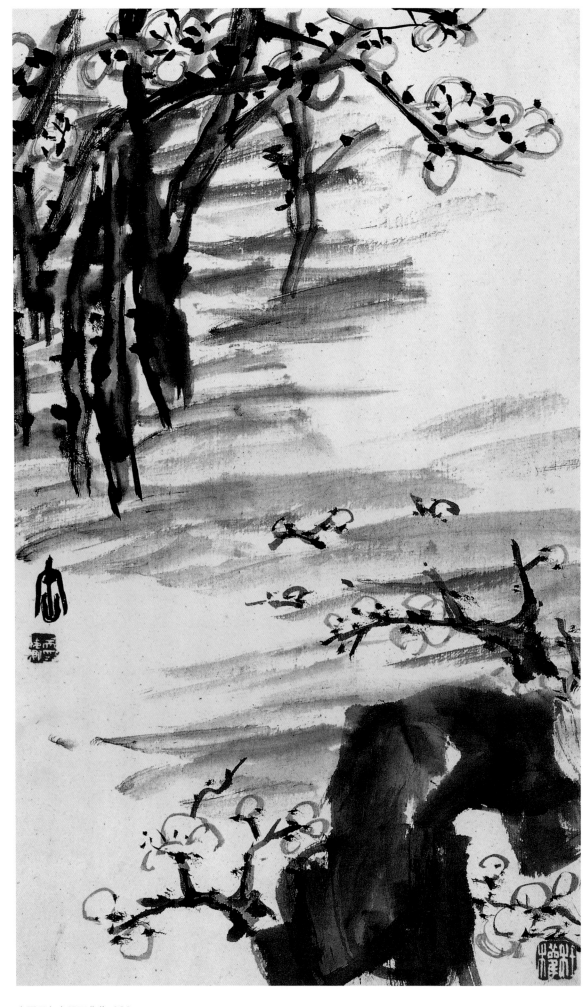

十二洞天梅花册之九
纸本墨笔
27.5cm×16.8cm
中国美术馆藏

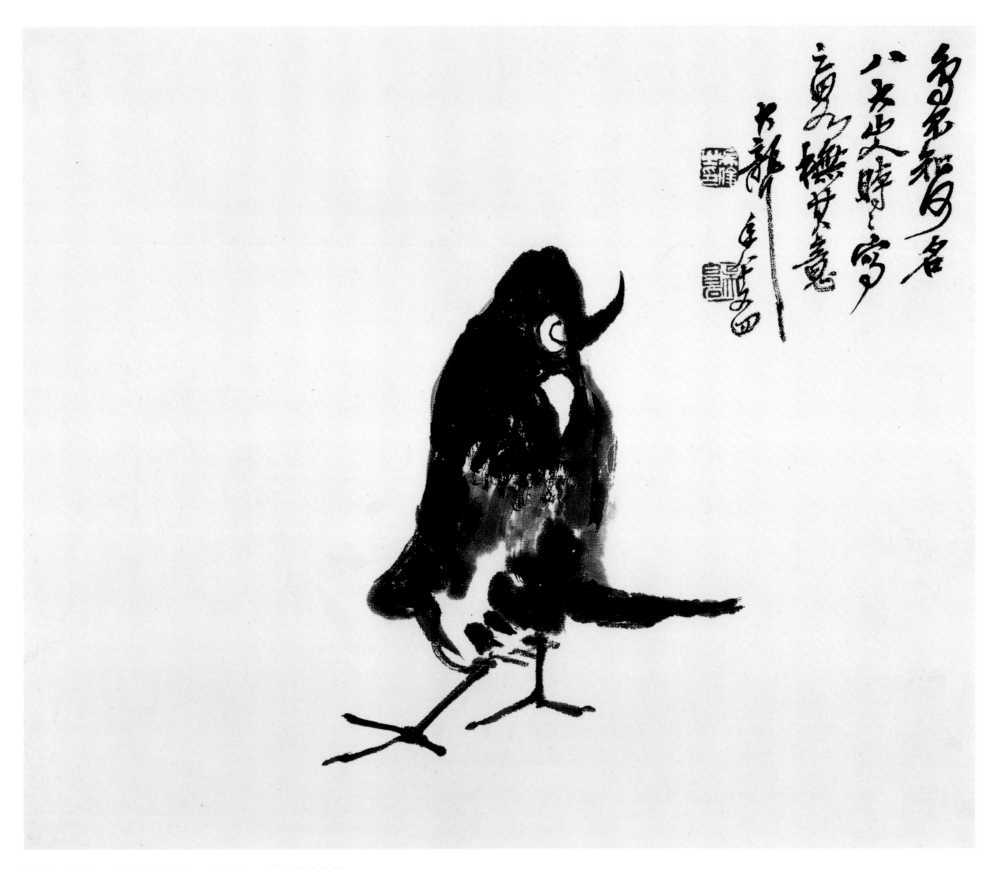

花鸟山水册之一　纸本墨笔　31cm×35.3cm　中国美术馆藏

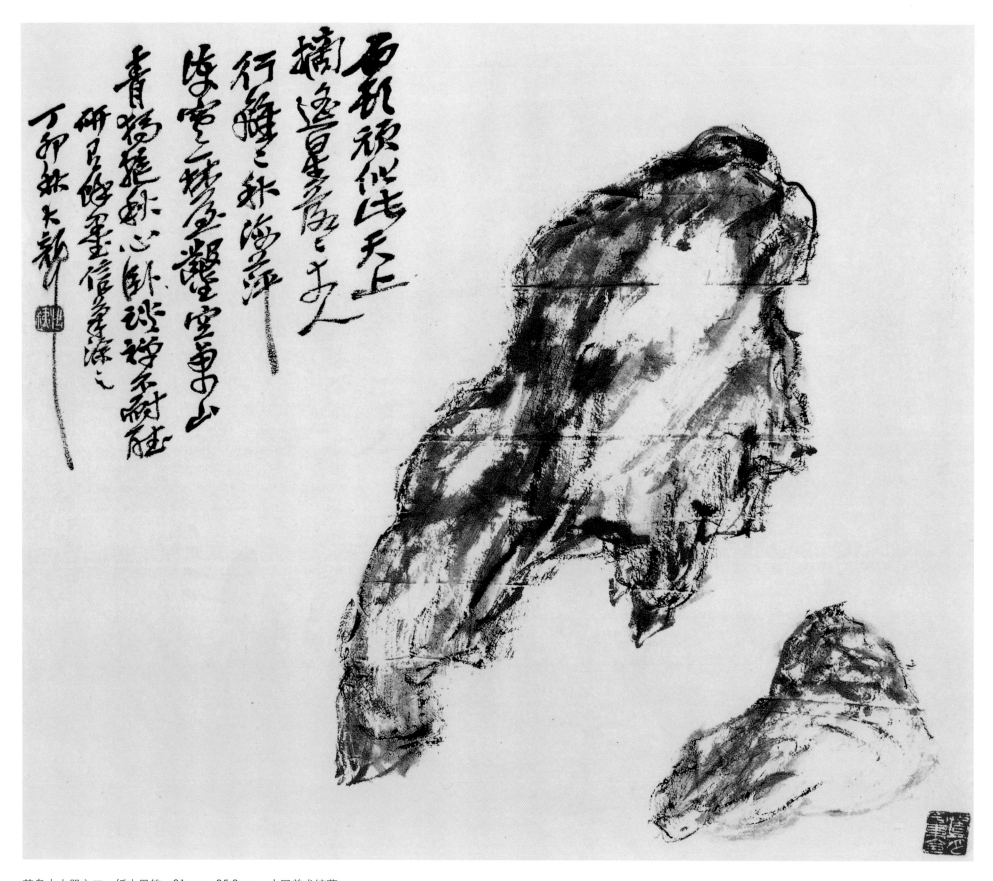

花鸟山水册之二　纸本墨笔　31cm×35.3cm　中国美术馆藏

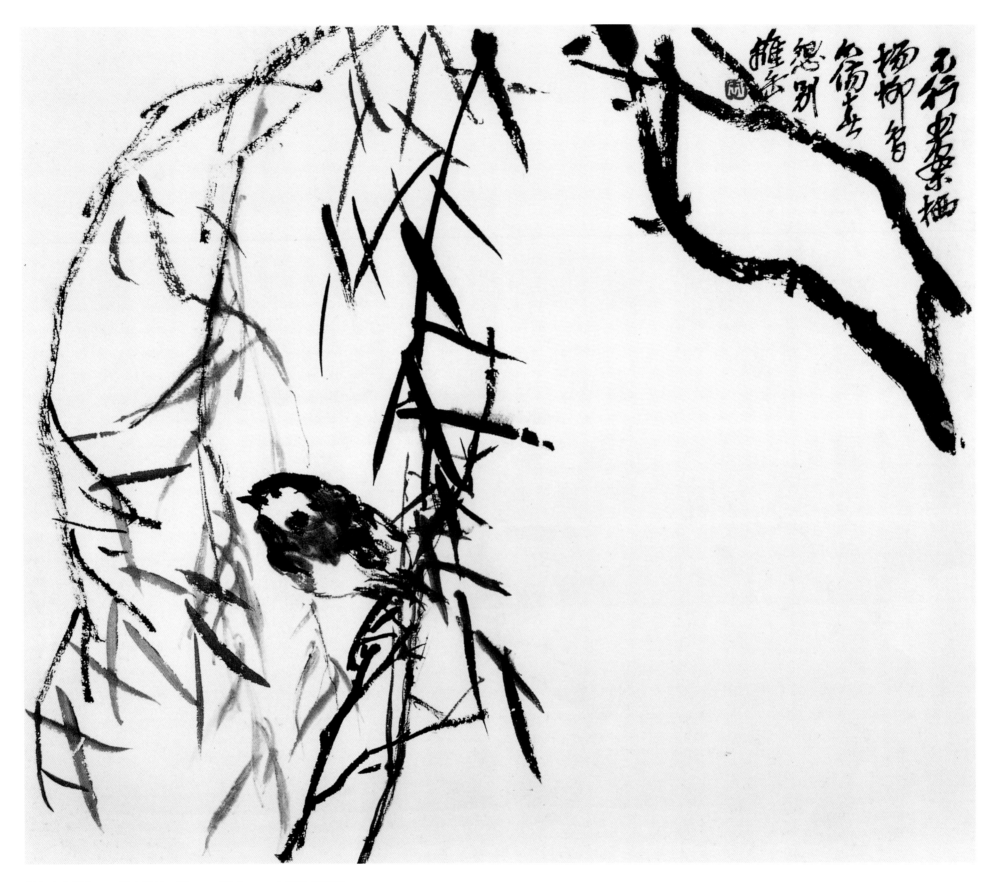

花鸟山水册之三　纸本墨笔　31cm×35.3cm　中国美术馆藏

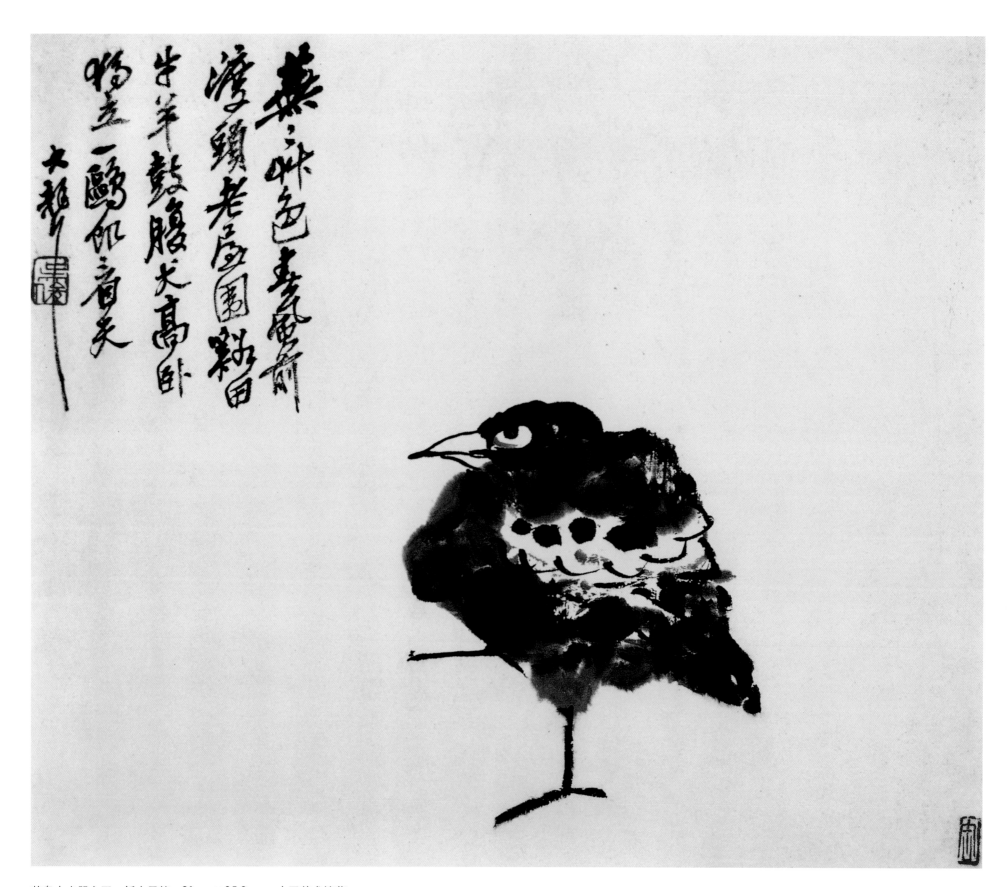

花鸟山水册之四　纸本墨笔　31cm×35.3cm　中国美术馆藏

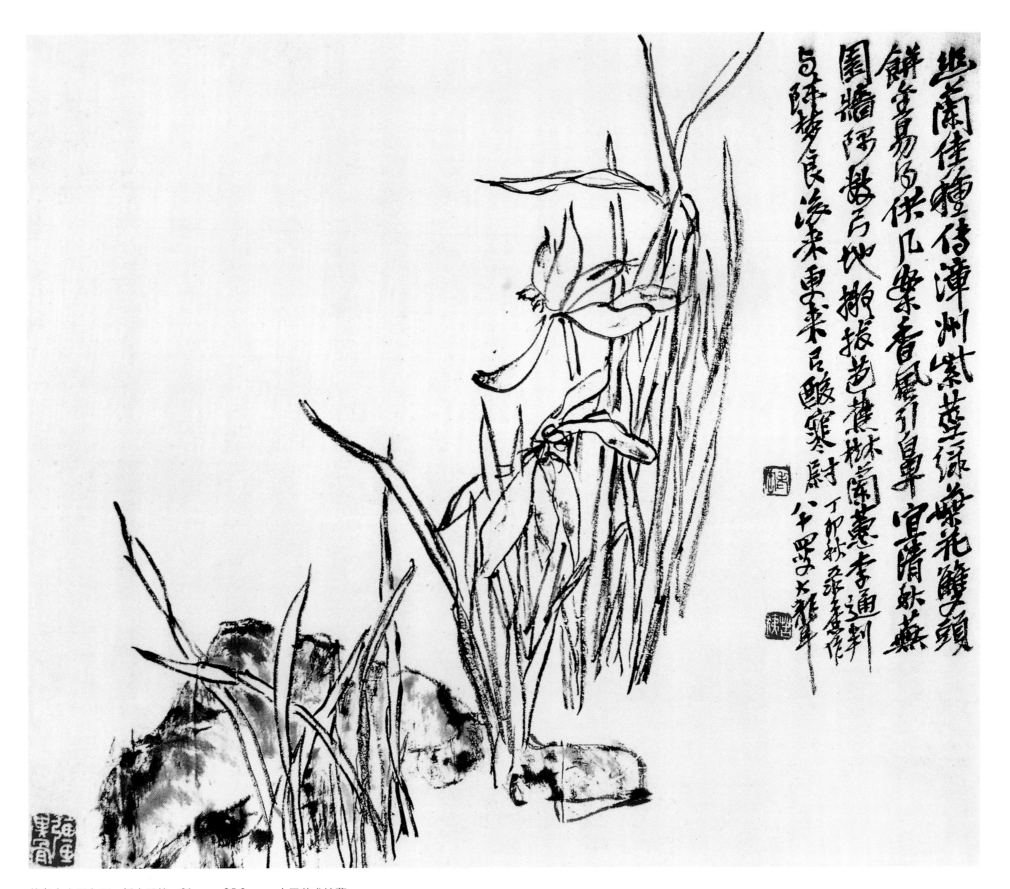

花鸟山水册之五　纸本墨笔　31cm×35.3cm　中国美术馆藏

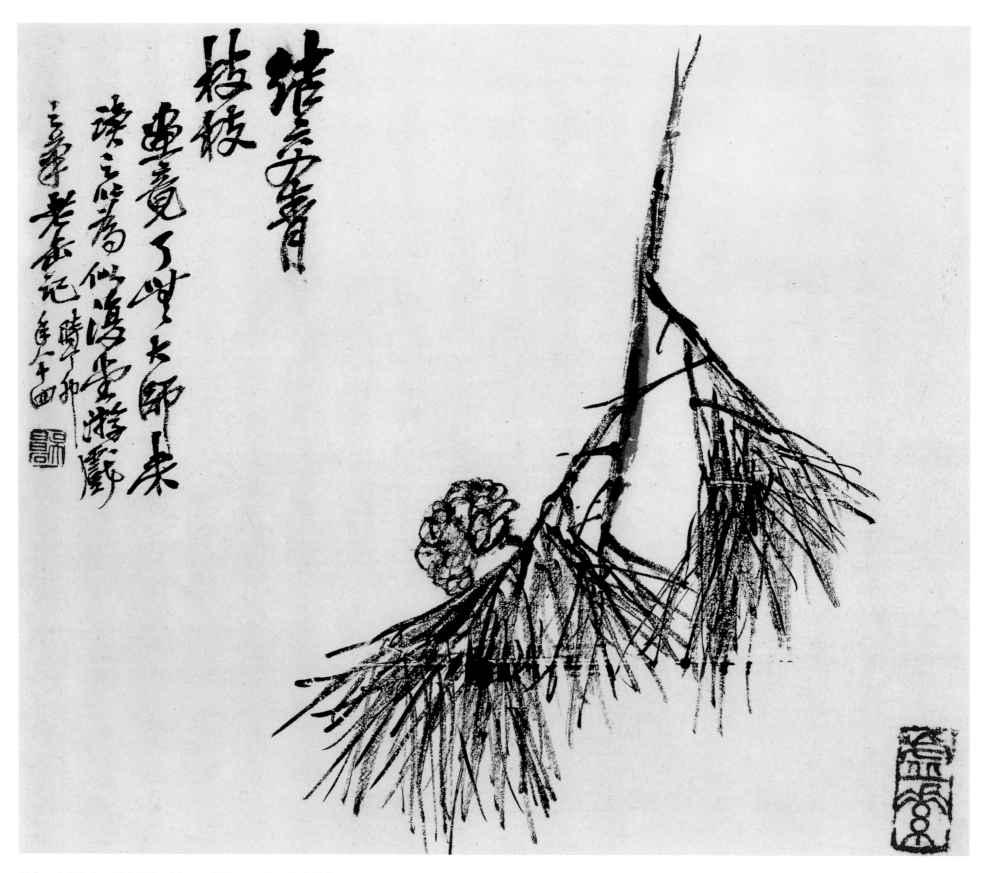

花鸟山水册之六　纸本墨笔　31cm×35.3cm　中国美术馆藏

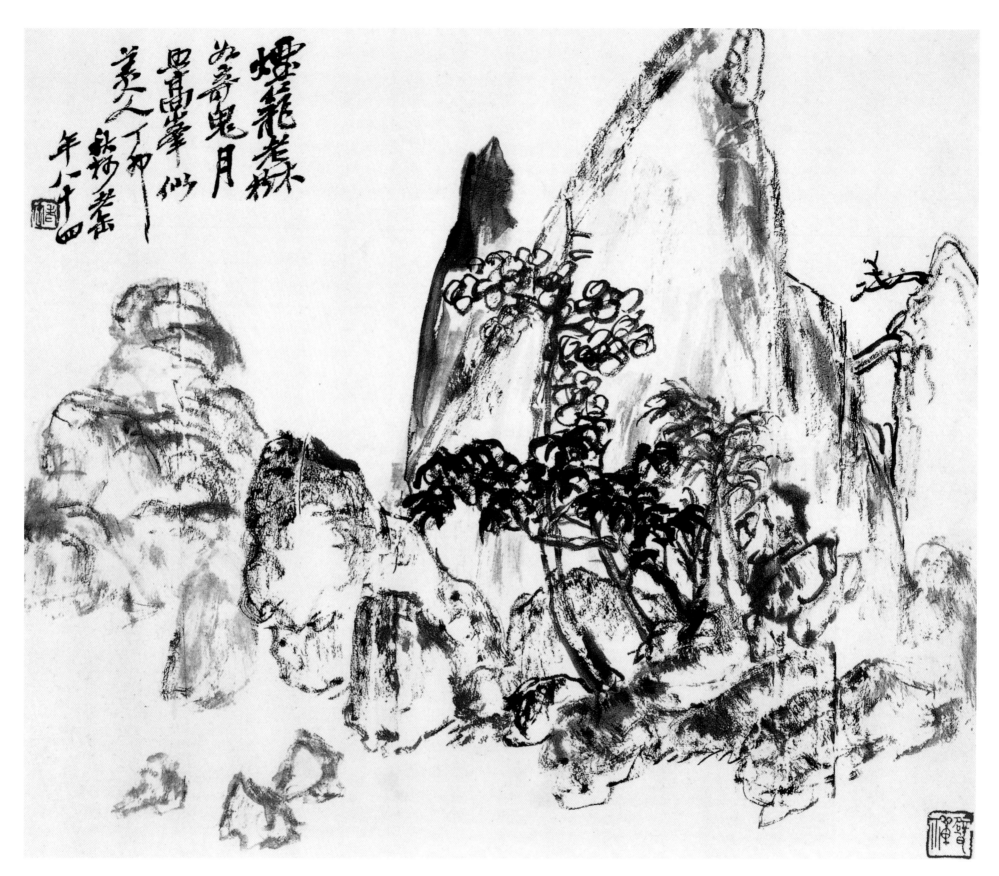

花鸟山水册之七　纸本墨笔　31cm×35.3cm　中国美术馆藏

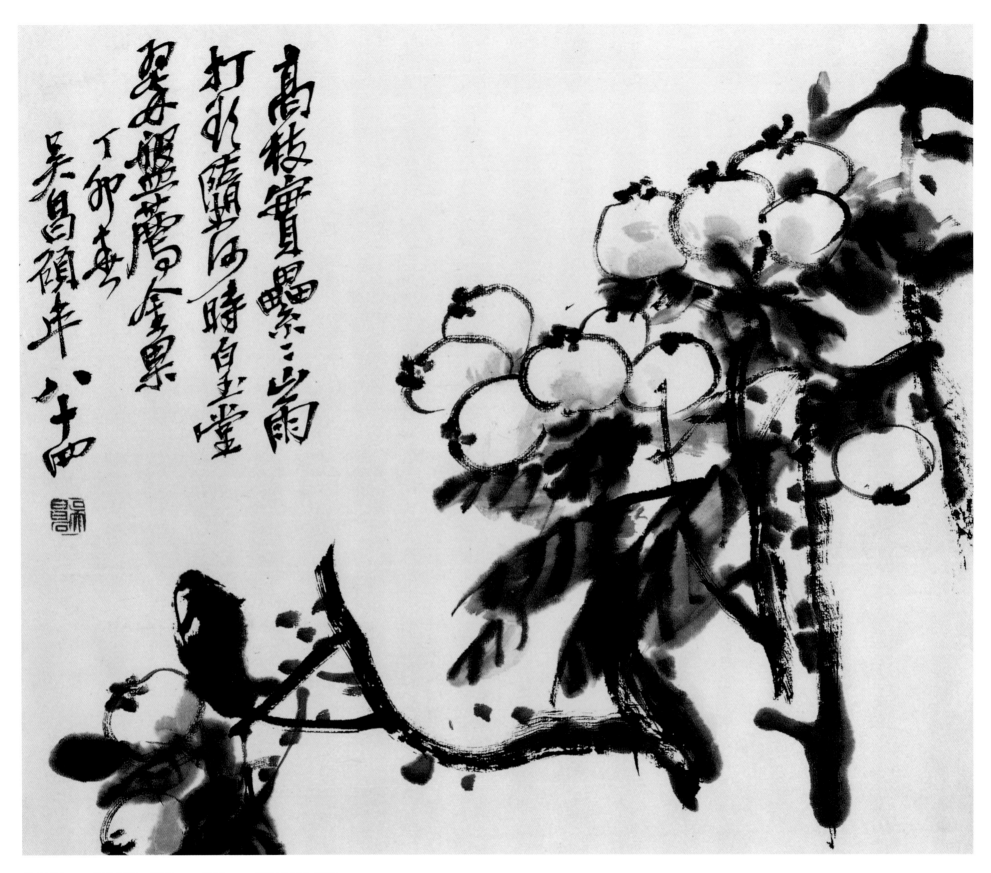

高枝實纍纍出兩
打破囊囊時自玉堂
翠蓋盤盤金果
丁卯春
吳昌碩年八十四

花卉册之一　纸本墨笔　29.3cm×35.1cm　浙江省博物馆藏

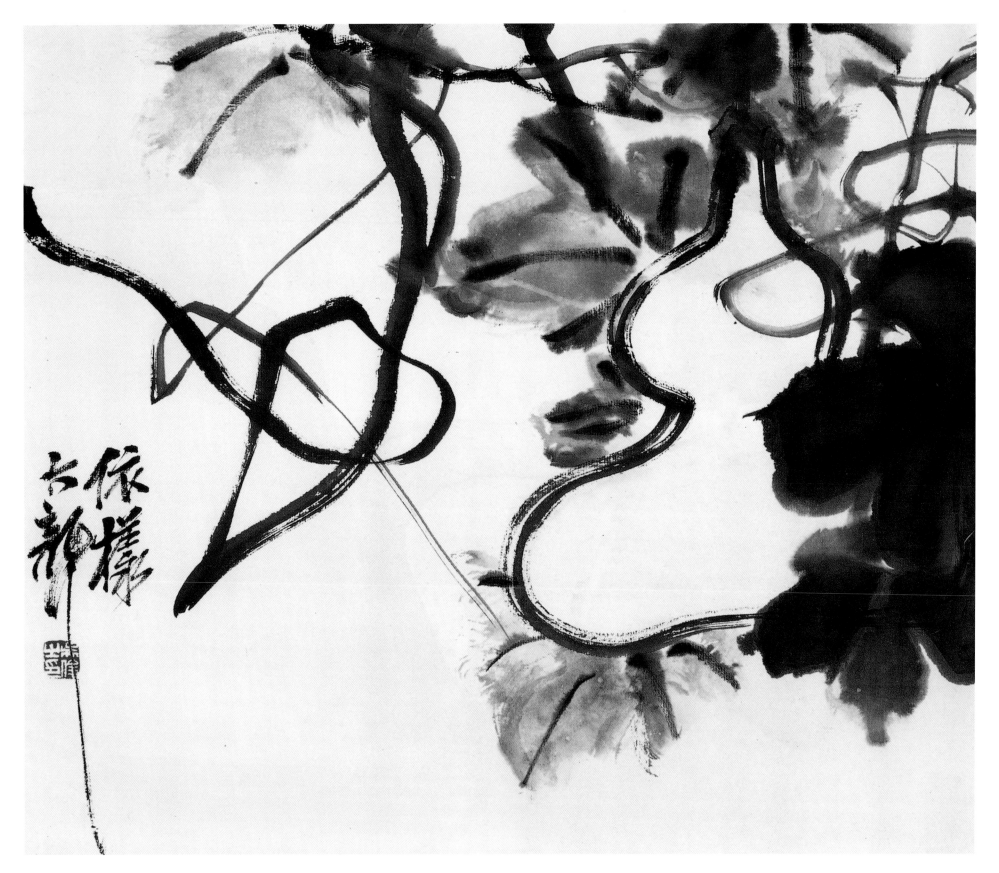

花卉册之二　纸本墨笔　29.3cm×35.1cm　浙江省博物馆藏

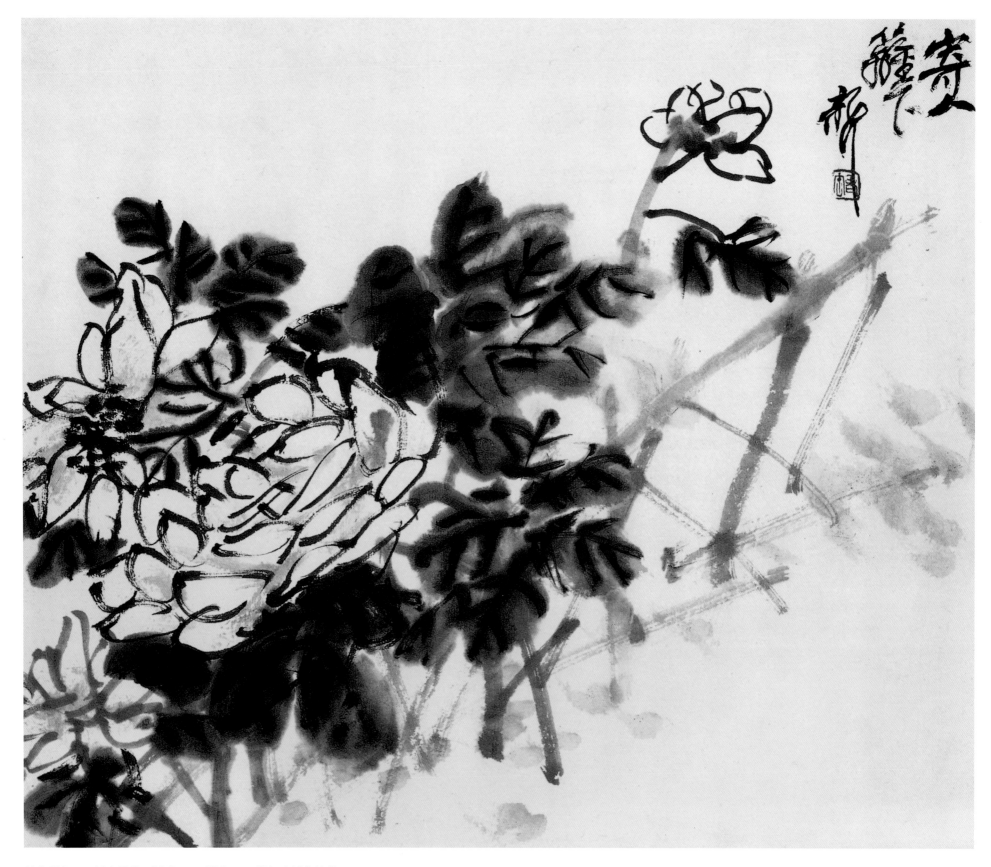

花卉册之三　纸本墨笔　29.3cm×35.1cm　浙江省博物馆藏

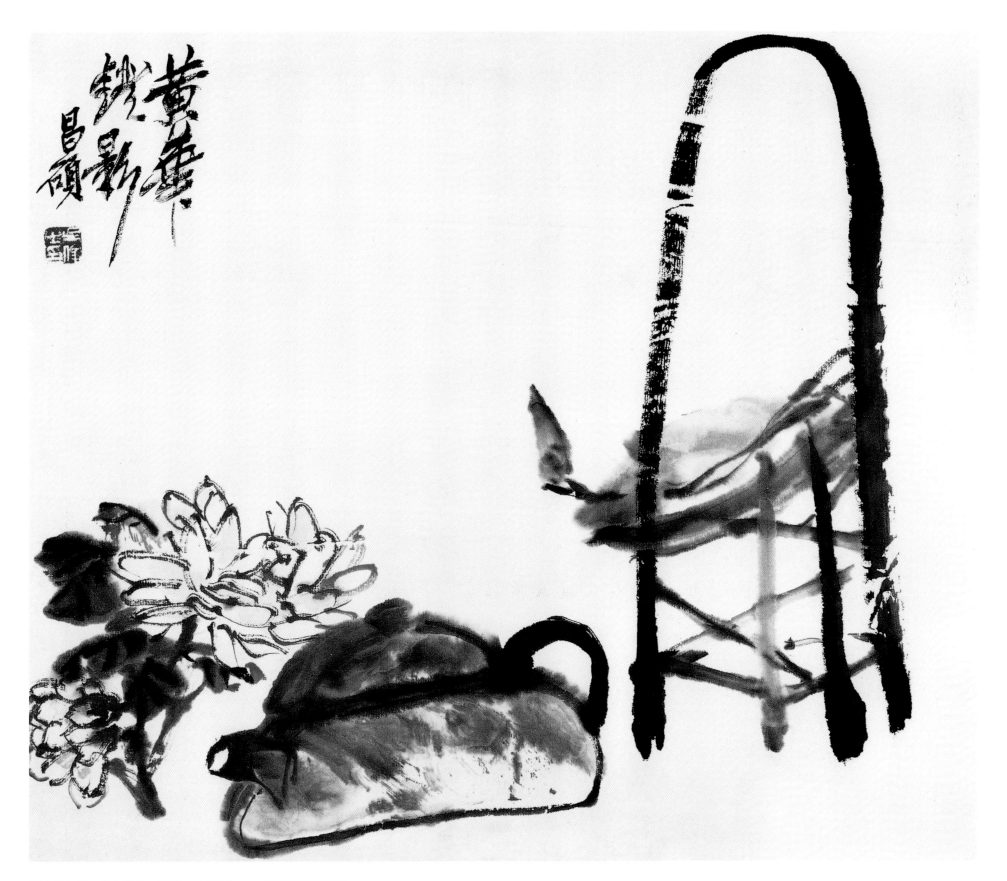

花卉册之四　纸本墨笔　29.3cm×35.1cm　浙江省博物馆藏

齐白石

　　齐白石（1864—1957），原名纯芝，字渭青，后改名璜，字濒生，号白石、白石山翁。湖南湘潭人。近现代中国画大师，世界文化名人。早年曾为木工，后以卖画为生，五十七岁后定居北京。擅画花鸟、虫鱼、山水、人物。晚年变法，笔墨雄浑滋润，色彩浓艳明快，造型简练生动，意境淳厚朴实。所作鱼虾虫蟹，天趣横生。其书工篆隶，取法秦汉碑版，行书饶古拙之趣，篆刻自成一家，亦能诗文。曾任中央美术学院名誉教授、中国美术家协会主席等职。代表作有《蛙声十里出山泉》《墨虾》等。著有《白石诗草》《白石老人自述》等。

生命的诗情

郎绍君

　　齐白石的花鸟草虫册一向最受人称道：篇幅虽小，却精致、自然、生动、耐看，集中体现着画家的高超技巧和生命体验。

　　齐白石早年拜湘潭画家胡沁园为师，学习工笔花鸟，后研习过徐文长、八大山人、金冬心、李复堂、黄瘿瓢、罗两峰、赵之谦、周少白、吴昌硕、尹和伯等前人的作品。中年时期，主要摹仿八大山人的作品（约四十至六十岁之间）；晚年则主要学习借鉴吴昌硕（六十至七十岁之间）。他从八大山人处学到了简逸画风、简笔画法以及鱼、鸟等的造型，从吴昌硕处学到了苍劲浑厚的金石笔法，以及松、梅、菊、牡丹及藤类的画法与风格。至于禽鸟、草虫、走兽和各种农家什物等，则是齐白石从其他传统画家、从写生和形象记忆中加以变通或独造的。

　　齐白石说："为万虫写照，为百鸟传神。"粗略统计，他画过的花草、蔬果、树木、鱼虫、禽鸟和走兽，至少有二百十五种之多，并都是他本人"眼熟能详"的。这和以临摹为生存方式的画家有着根本区别，也和晚近写生派花鸟画家不一样——后者只强调对物描摹，离了直观对象（模特儿）就手足无措。他们不像齐白石那样善于挖掘自己的内在经验，并将昔日经验转化为艺术形态。摹古画家和写生画家当然并不缺乏生活经验，他们缺乏的是变记忆为视觉图像的能力。前者是盲目崇拜古人的结果，后者是盲目崇拜写生的产物。

　　在齐白石笔下，花鸟鱼虫首先是他经历过的某种生活境界。"闲看北海荷千顷，强说潇湘水更清。岸上小亭终日卧，秋来无此雨声声。"（《题画荷》）——他把笔作画，脑海里便浮现出家乡的春风、秋气、雨声和山光水色。这是齐白石花鸟画特殊魅力的来源之一。

　　对自然生命抱着真诚的爱心，是齐白石花鸟画创作的一大特色。看他的画，常常会感到他在与小鸡、蜻蜓、麻雀、鹦鹉、青蛙、小鱼、翠鸟、花朵们对话，这对话的内容又常常在题画诗里透露出来。如《题画鹦鹉》："怜君五五犹存舌，别别人前听未清。莫是言些伤心事，不然何以不成声？"——学舌的鹦鹉，该不是因为伤心，泣不成声吧？他画《灯蛾图》，描绘一只灯蛾扑向灯火，题诗云："园林安静锁苍

茵，霜叶如花秋景新。休入破窗扑灯火，剔开红焰恐无人。"深怕灯火烧着蛾子，劝它不要进入破窗去。以真的爱心观察万象，刻画活泼的生命，是中国艺术的一个重要传统，这种传统在齐白石的艺术里得到了最充分的体现。

童心、童趣，是齐白石花鸟画的另一精神特色。在北京的四合院里作画，想象的羽翅常飞回童年，返回交织着蛙声、鸟鸣、蛩吟的星斗塘畔。童年有伤感，但更多的是欢乐。"儿戏追思常砍竹，星塘屋后路高低。而今老了年七十，恍惚昨朝作马骑。"（《题画竹》）"五十年前作小娃，棉花为饵钓芦虾。今朝画此头全白，记得菖蒲是此花。"（《题画虾》）这是多么单纯明净的心情，多么无忧无虑的时光！童心属于自己的真正世界。回忆童年总是"诗化"的，在齐白石笔下，尤其如此。

充满情趣，是齐白石花鸟画的重要特征。苇草下，几只青蛙面面相对，似在商量什么；河塘里，几条小鱼正追逐一朵荷花的倒影；荔枝树上，两只松鼠正在大嚼其果；螳螂举刀以待，伺机捕捉一只蚂蚱；一只老鼠爬到秤上，似乎要自称一下分量；水里浮着花瓣，上面落了一只闻香而至的蝴蝶……面对这些画幅，观者不难发出会心的微笑。幼小生命的活泼可爱，顽皮稚气，它们的好奇、格斗、奔跳、偷窃，都有情有趣，令人感到生命过程的欢乐。有些作品，还能让人体味到更深刻的诗意。曾见白石一面册页，画一片枫叶在飘落，叶上一只鸣蝉。枫叶已落，却艳如红火，寒蝉自鸣，全不顾飘向何处。自然万象的零落与璀璨，相依与相离，与人生何其相似！这极单纯而细微的画面，真如空潭印月，直透生命的奥秘。

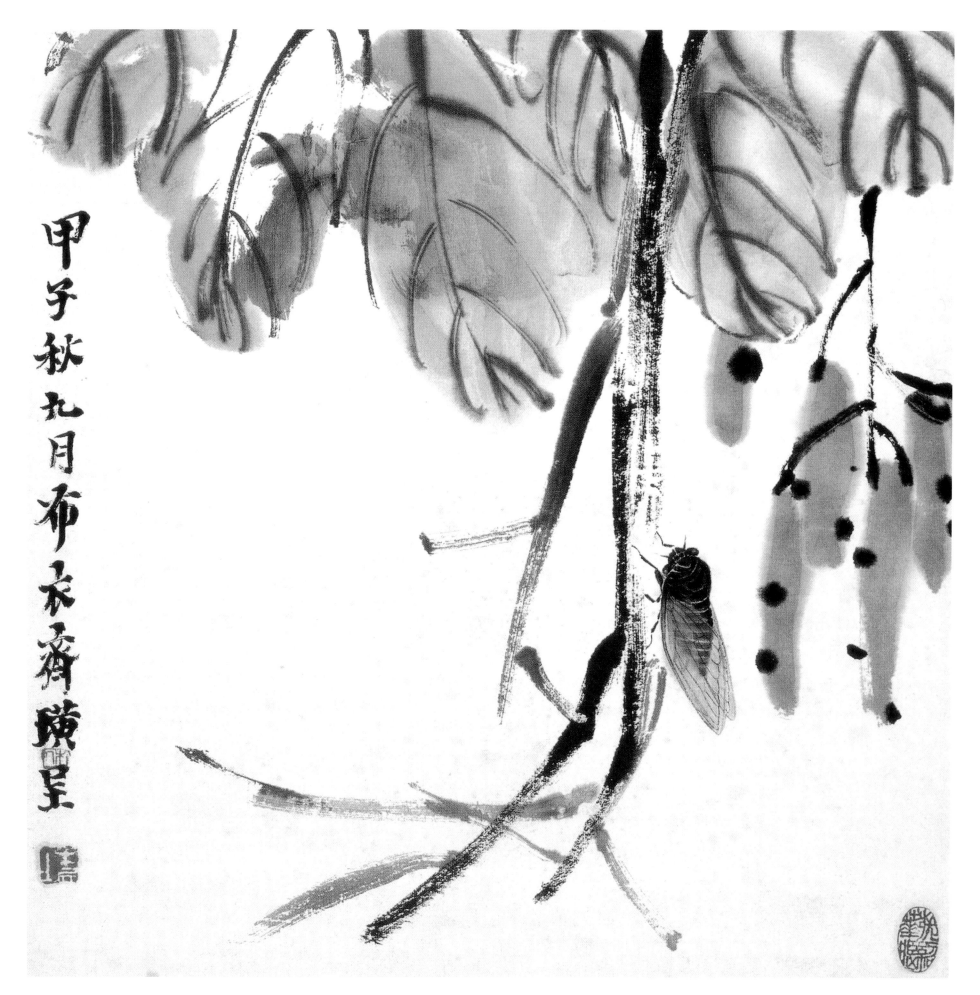

花卉草虫册之一　纸本设色　34cm×38.5cm　收藏地不详

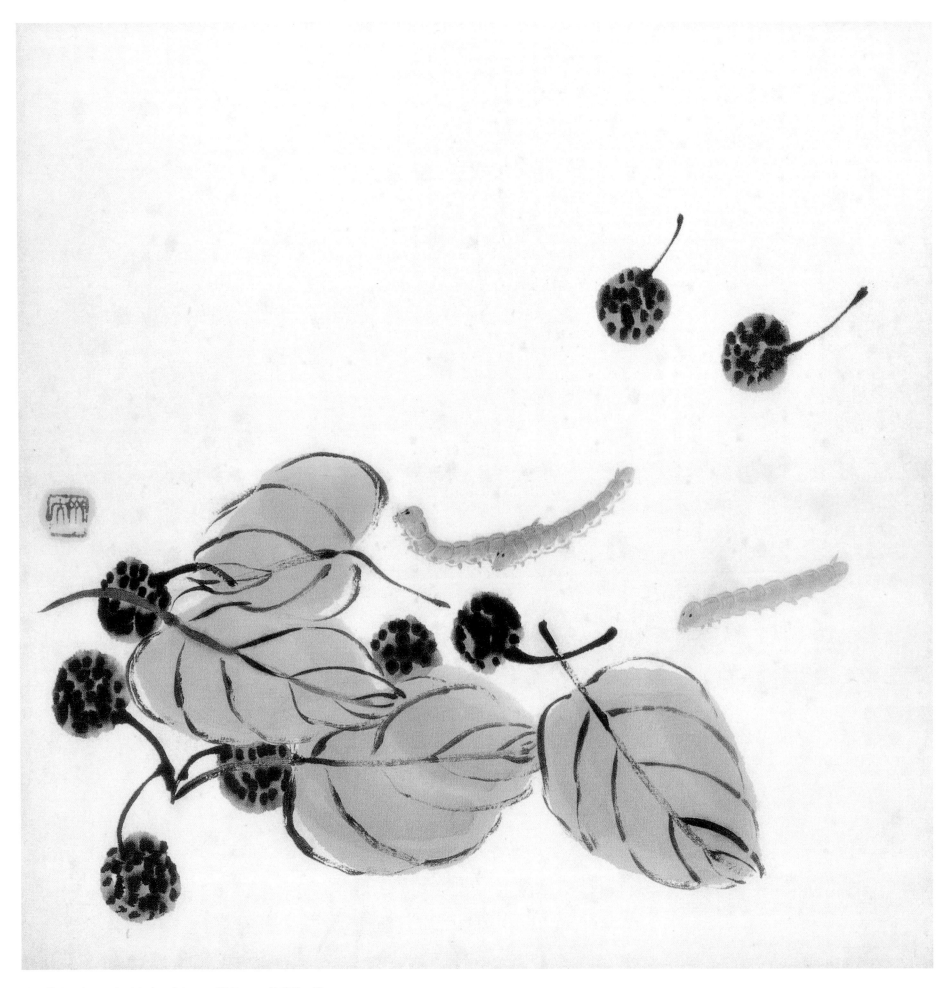

花卉草虫册之二　纸本设色　34cm×38.5cm　收藏地不详

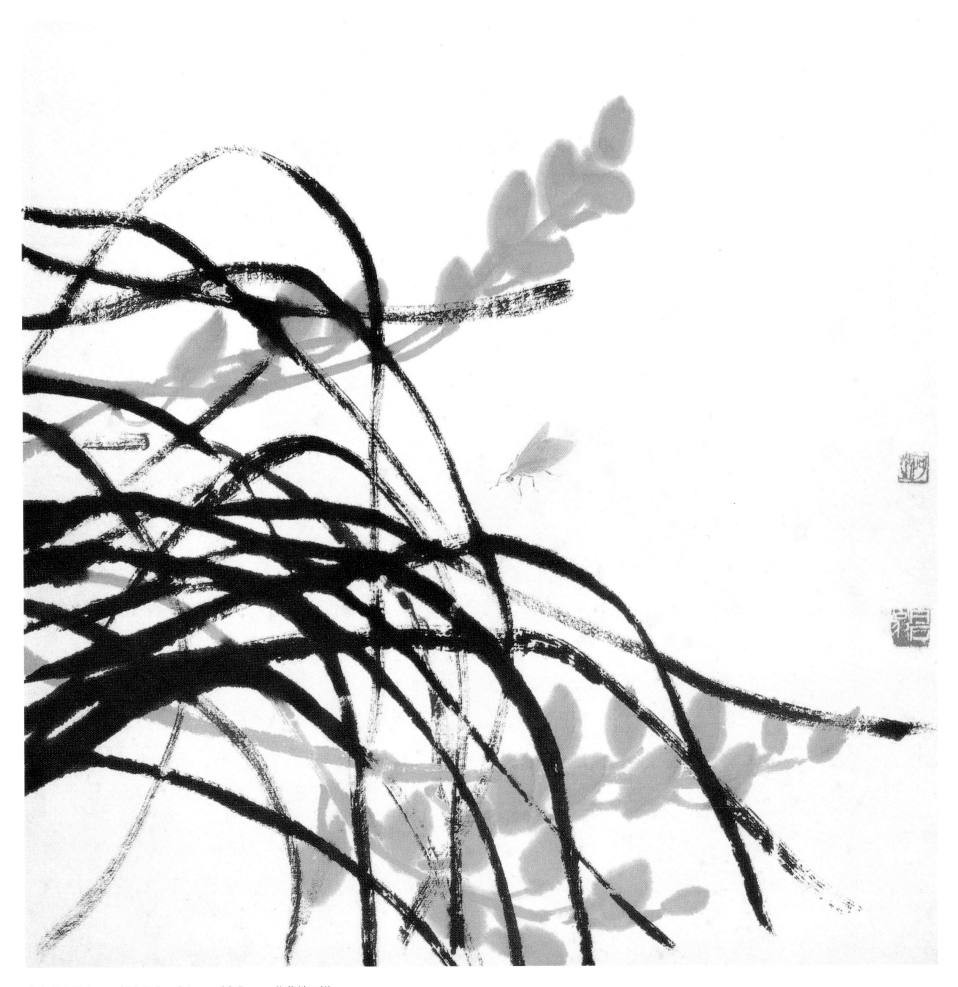

花卉草虫册之三　纸本设色　34cm×38.5cm　收藏地不详

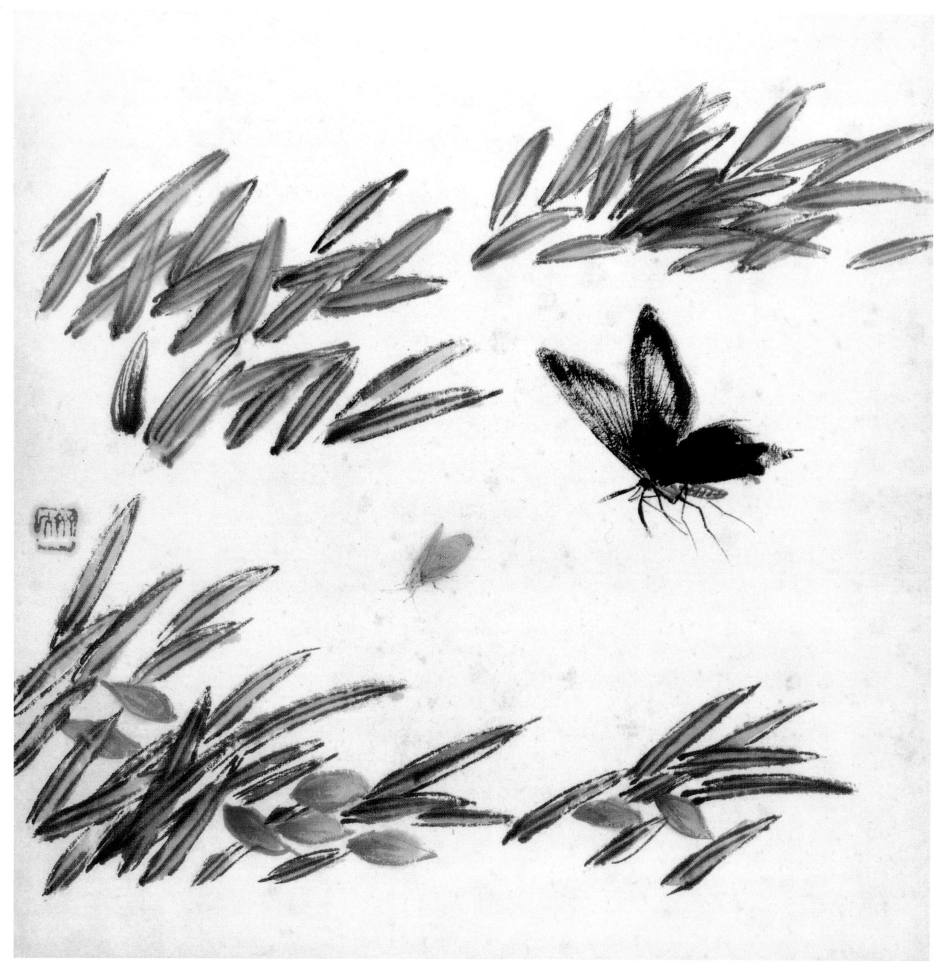

花卉草虫册之四　纸本设色　34cm×38.5cm　收藏地不详

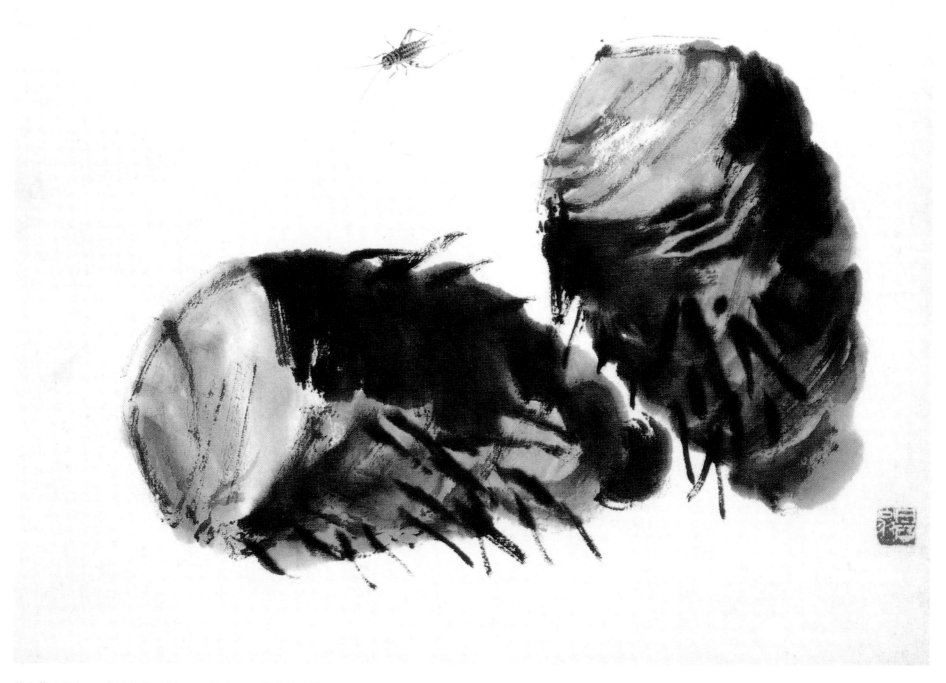

花卉草虫册之五　纸本设色　34cm×38.5cm　收藏地不详

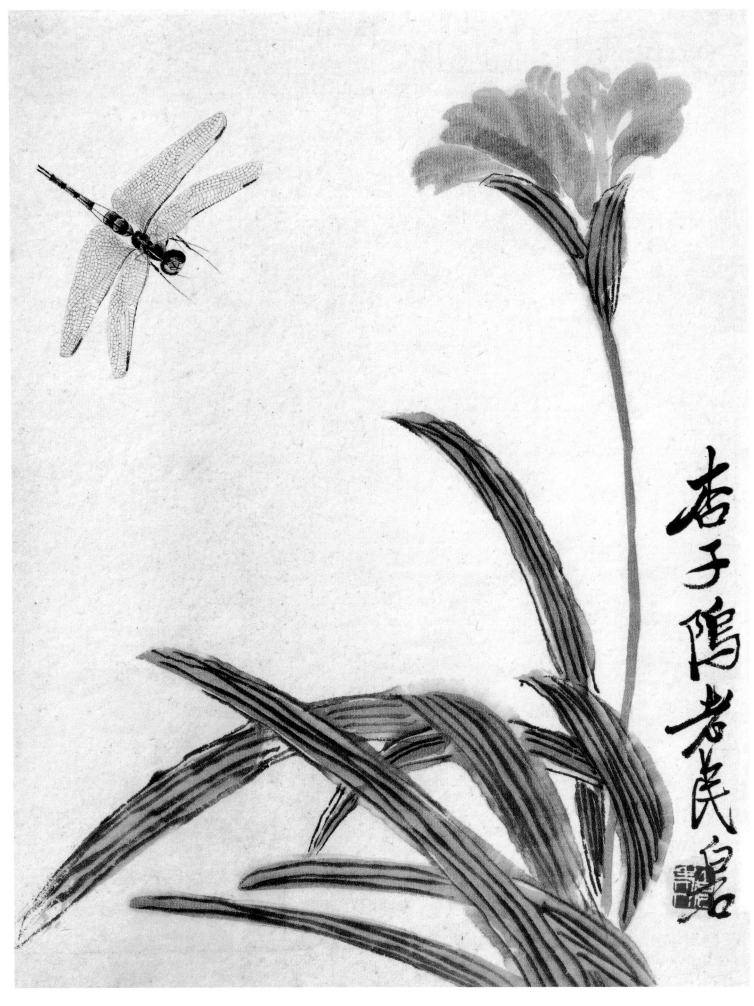

花卉草虫册之一
纸本设色
26.4cm×19.9cm
收藏地不详

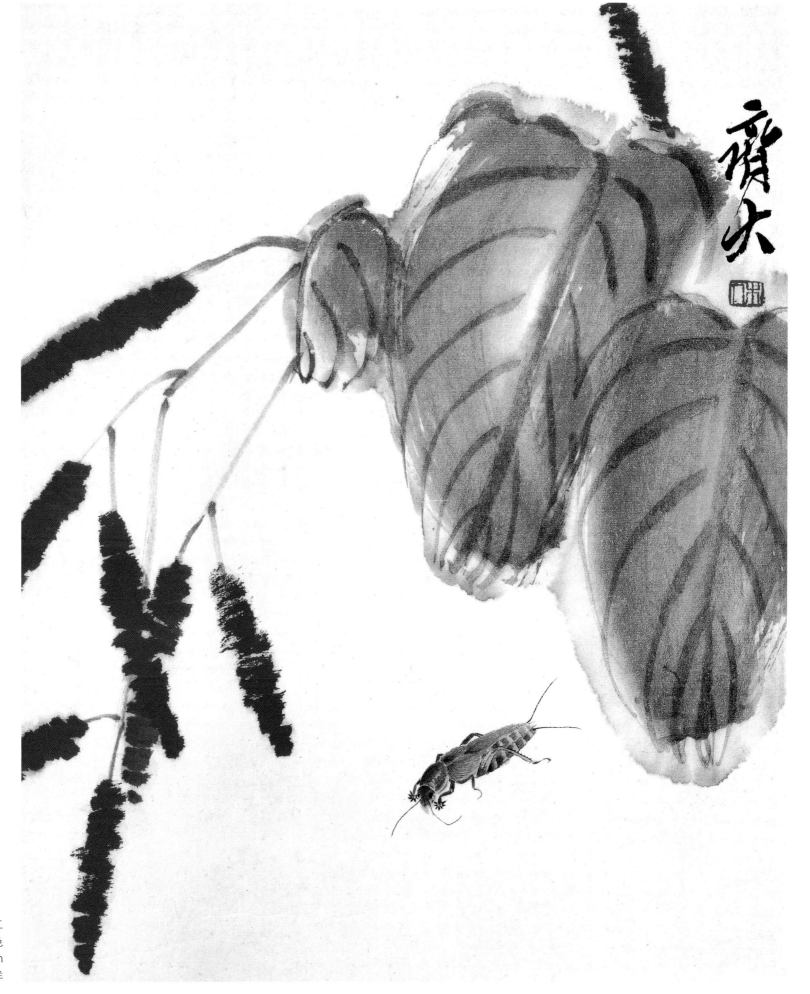

花卉草虫册之二
纸本设色
26.4cm×19.9cm
收藏地不详

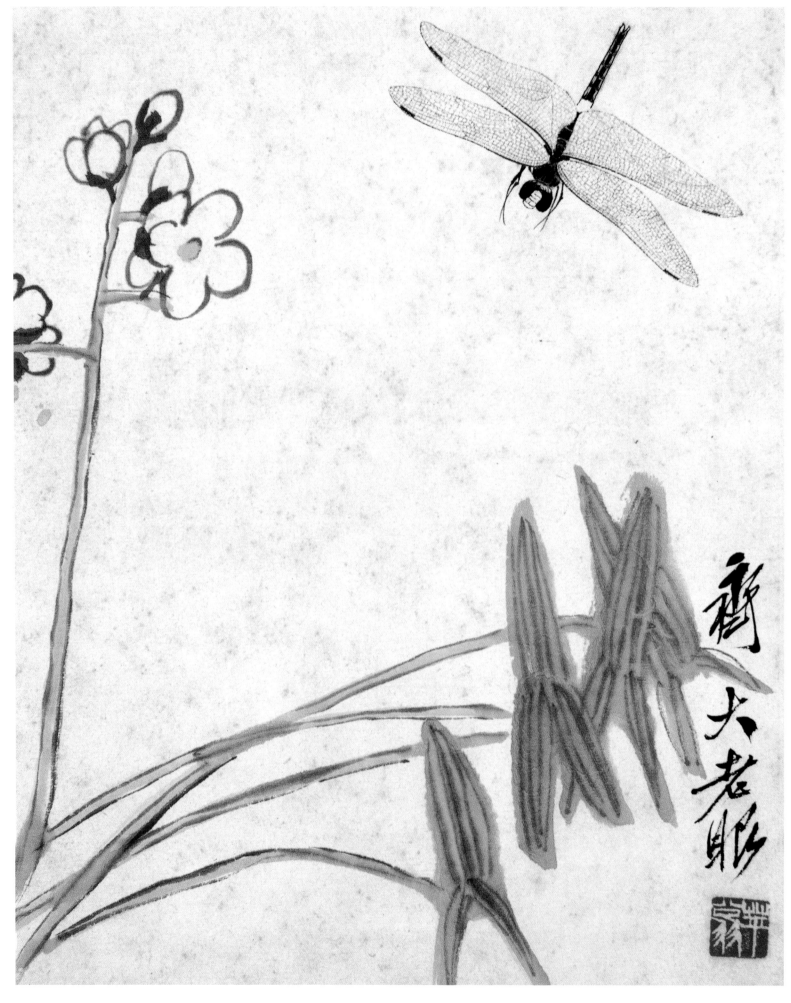

花卉草虫册之三
纸本设色
26.4cm×19.9cm
收藏地不详

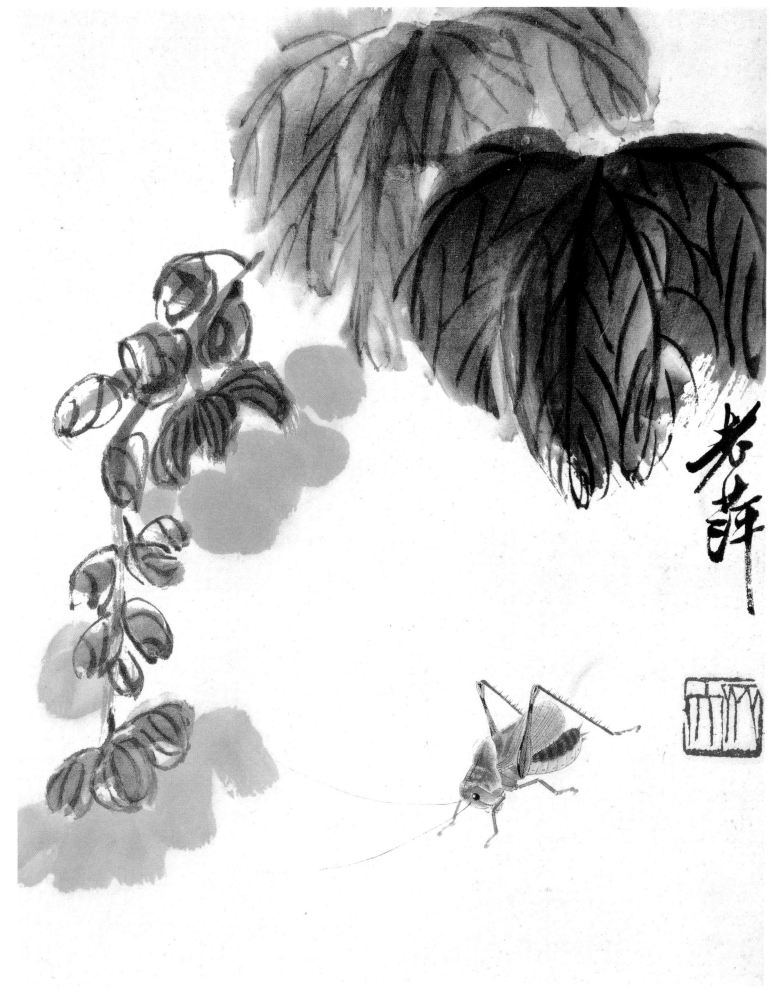

花卉草虫册之四
纸本设色
26.4cm×19.9cm
收藏地不详

此册八开其中一开有九六翁之印乃予八十一岁时作也
今公度先生得之作厂肆白石之画深未被无赖子
作伪因使天下人士不敢收藏公度公能鉴别予为延
誉之戊子八十八岁白石时尚客京华

借山老人

花卉草虫册之五
纸本设色
26.4cm×19.9cm
收藏地不详

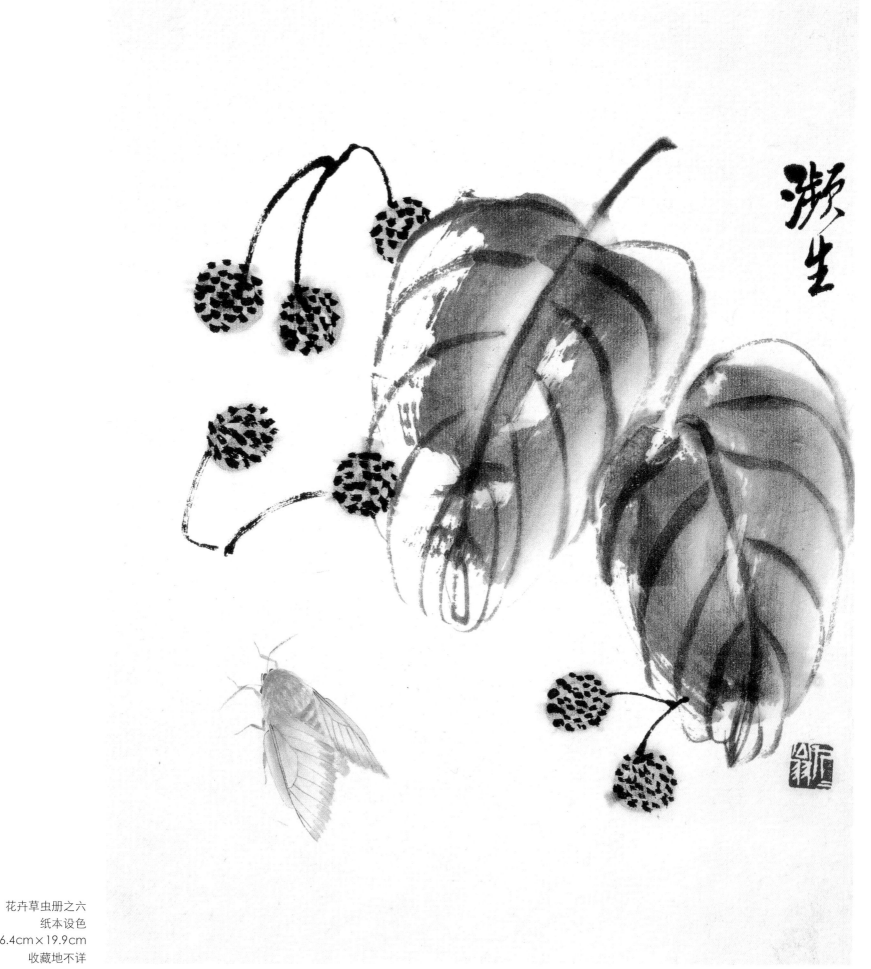

花卉草虫册之六
纸本设色
26.4cm×19.9cm
收藏地不详

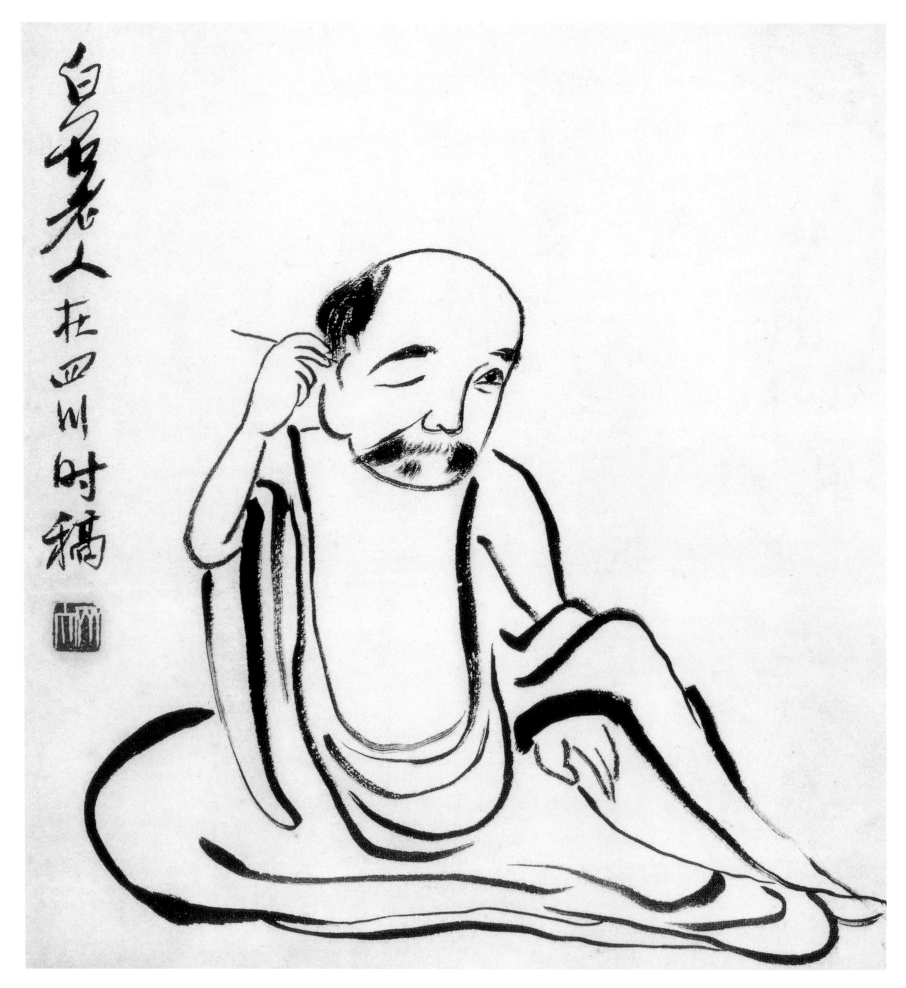

白老人在四川时稿

人物册之一　纸本墨笔　32cm×27cm　收藏地不详

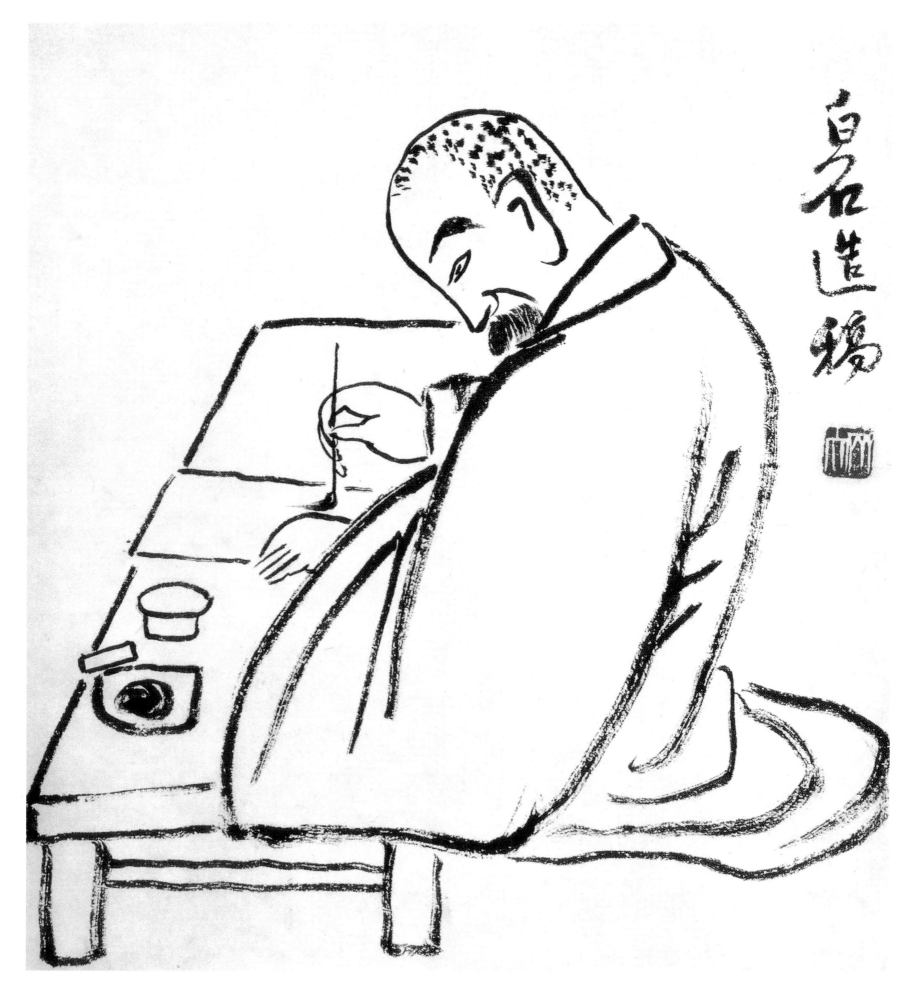

人物册之二　纸本墨笔　32cm×27cm　收藏地不详

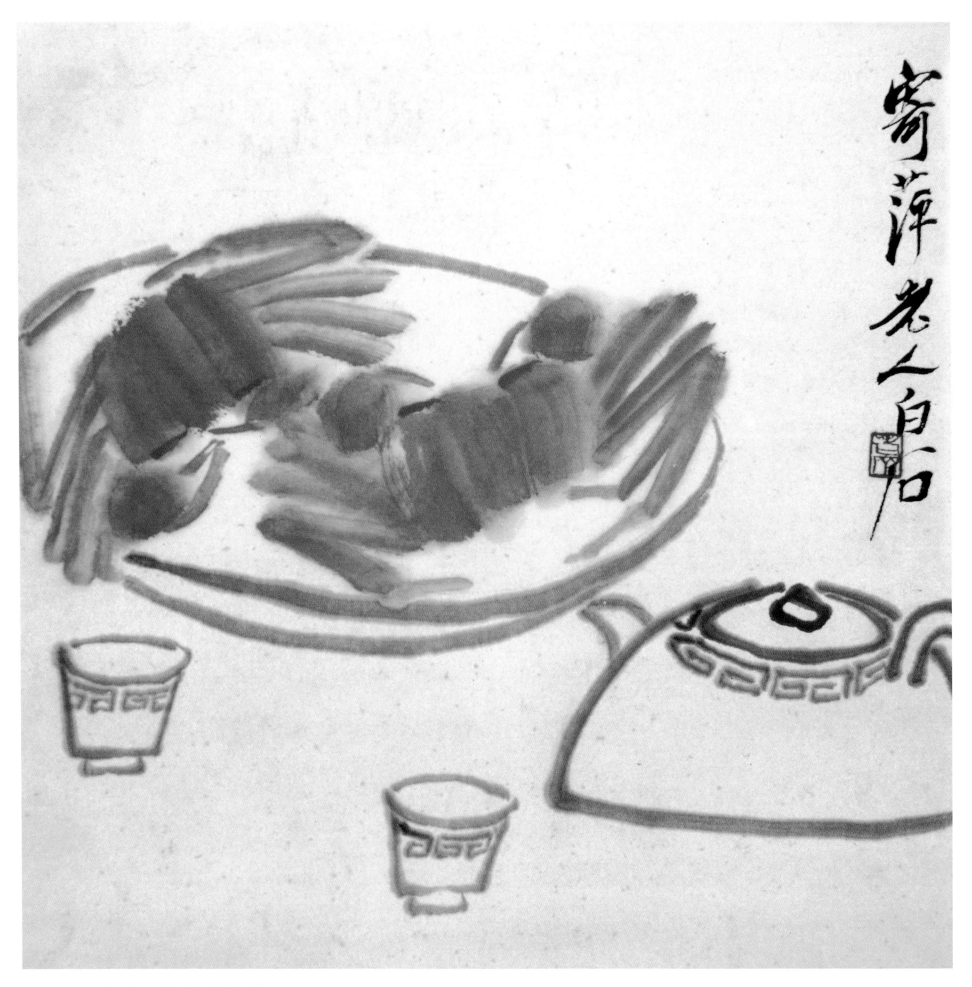

寄萍老人白石

杂画册之一　纸本设色　尺寸不详　收藏地不详

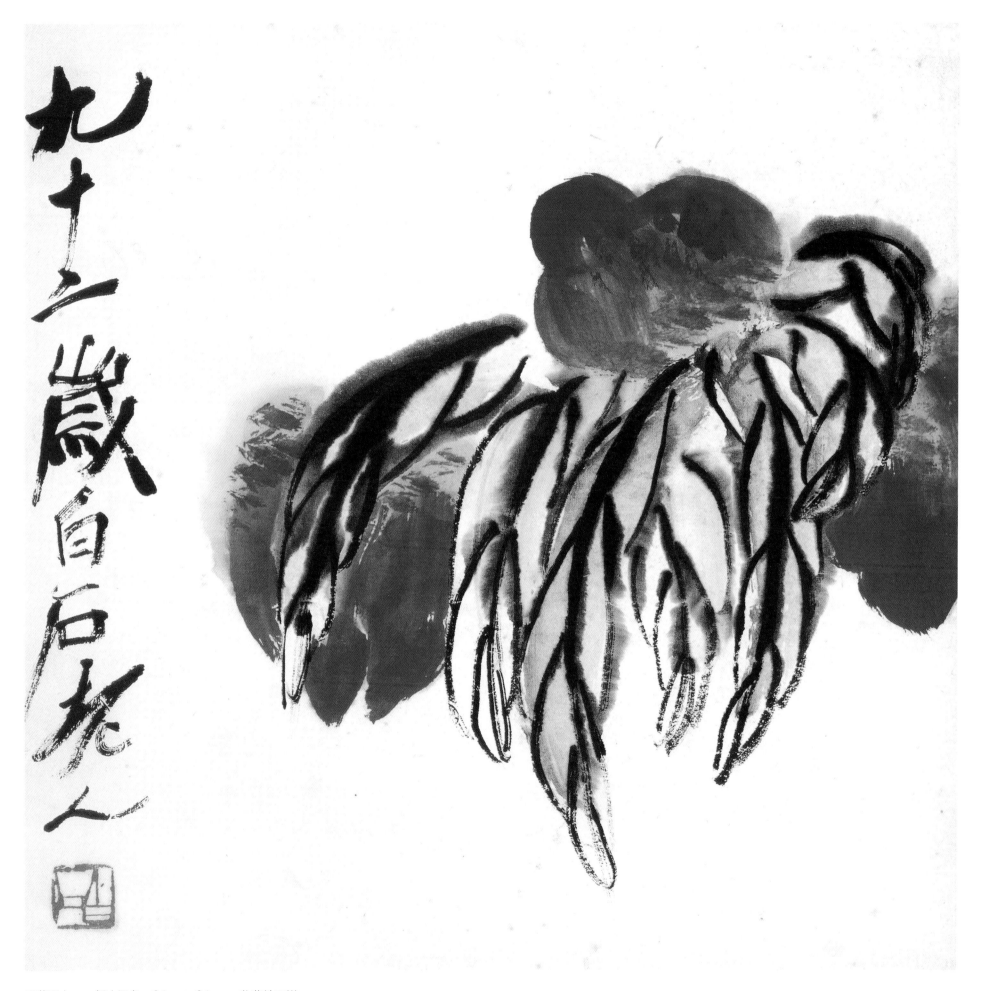

九十二歲白石老人

瓜蔬册之一　纸本设色　34cm×34cm　收藏地不详

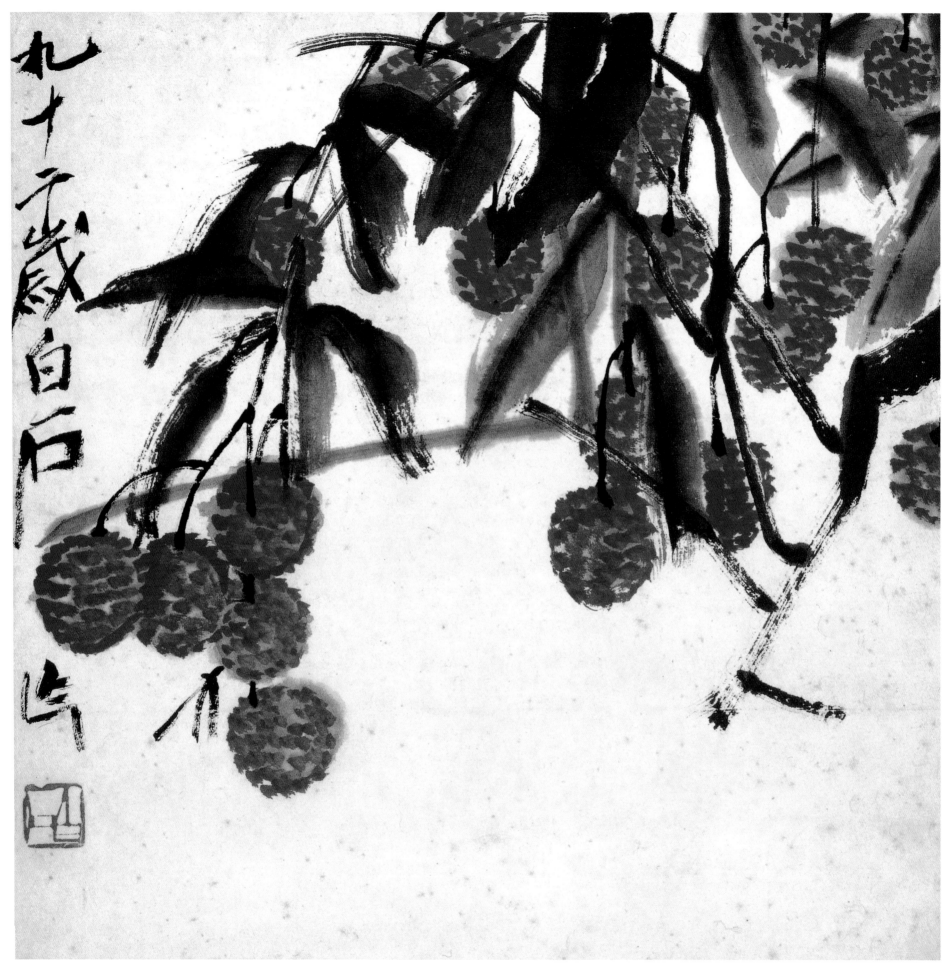

九十二歲白石

瓜蔬册之二　纸本设色　34cm×34cm　收藏地不详

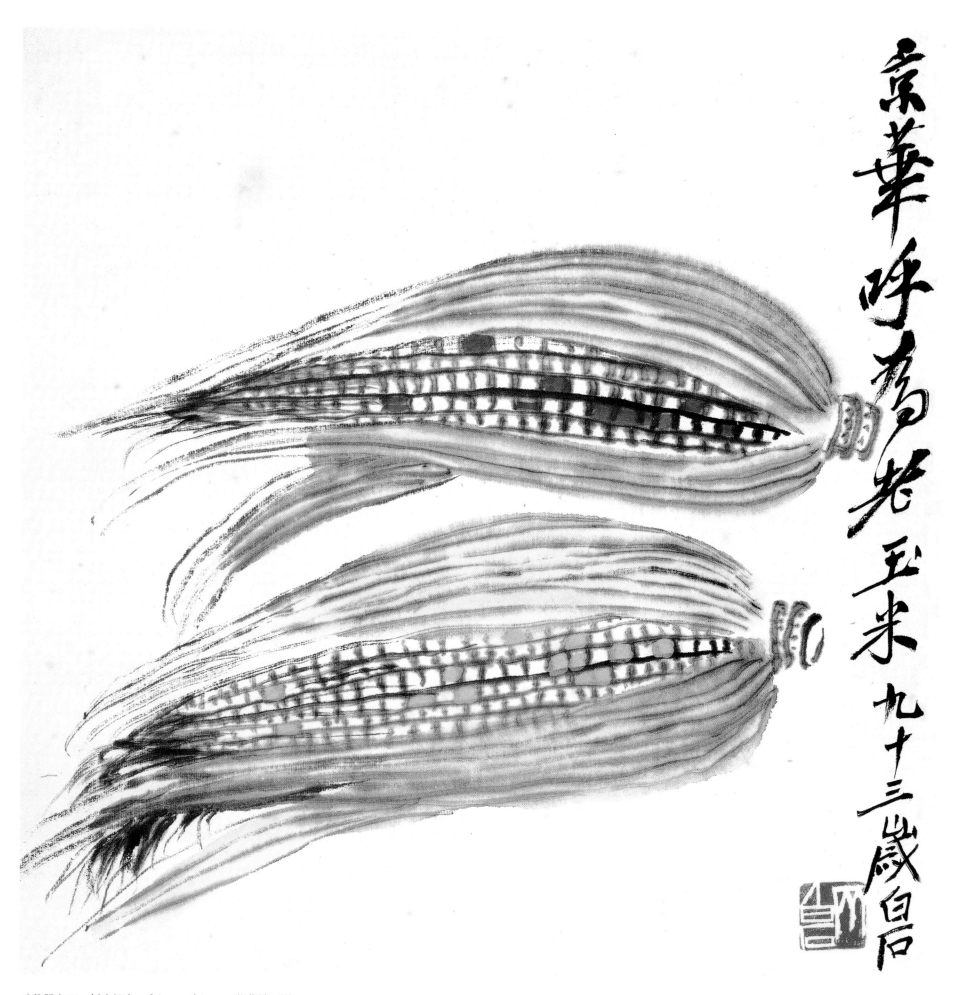

京華畔高卷玉米九十三歲白石

瓜蔬册之三　纸本设色　34cm×34cm　收藏地不详

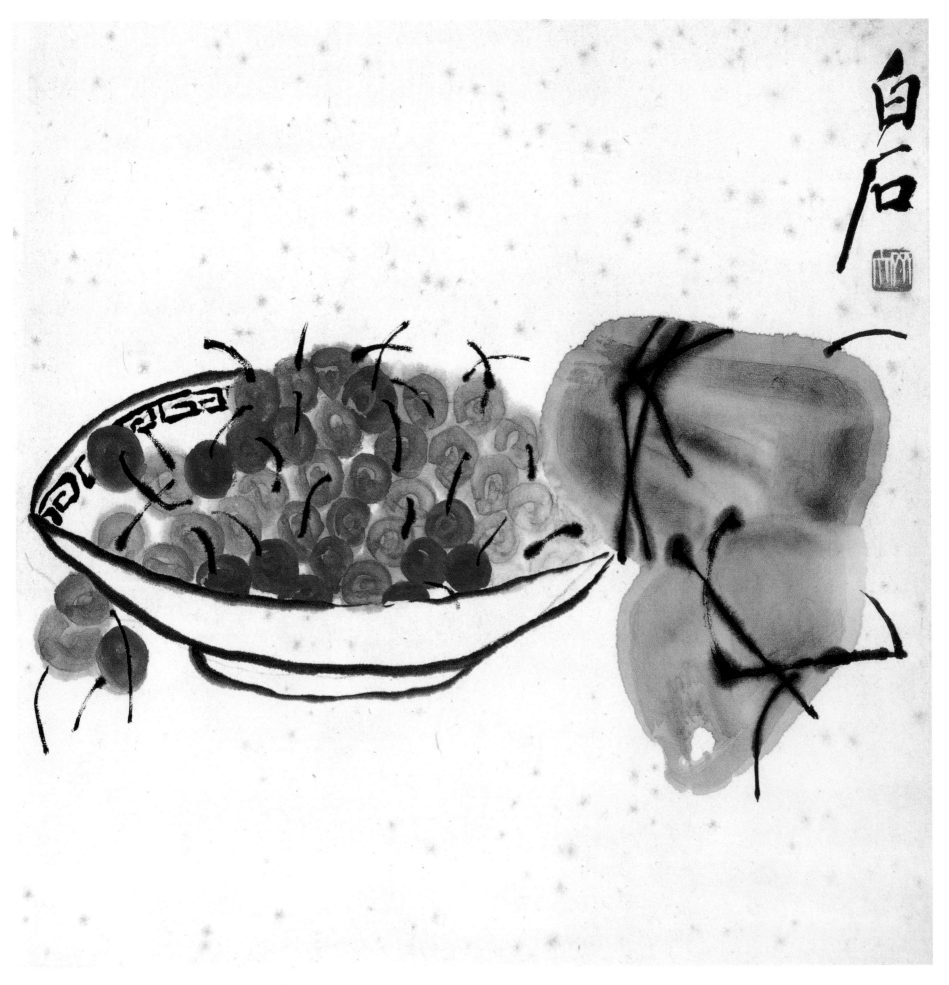

瓜蔬册之四　纸本设色　34cm×34cm　收藏地不详

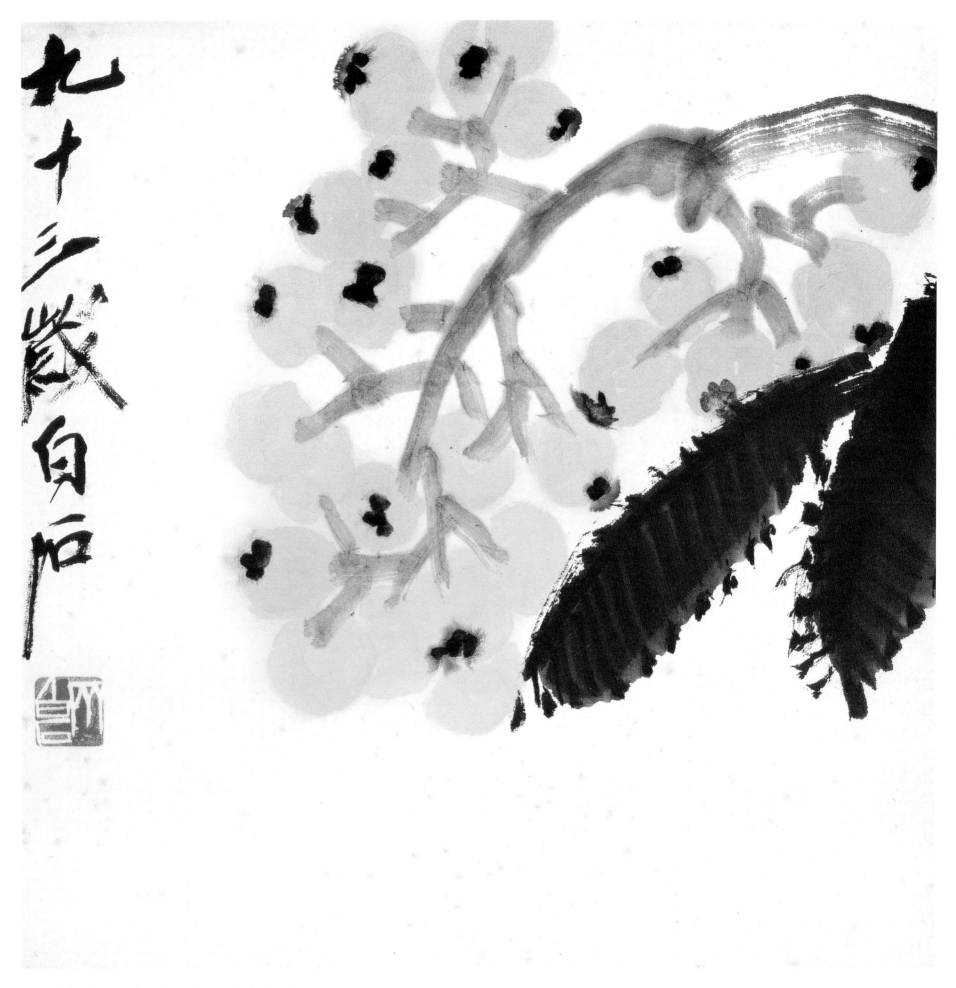

九十三歲白石

瓜蔬册之五　纸本设色　34cm×34cm　收藏地不详

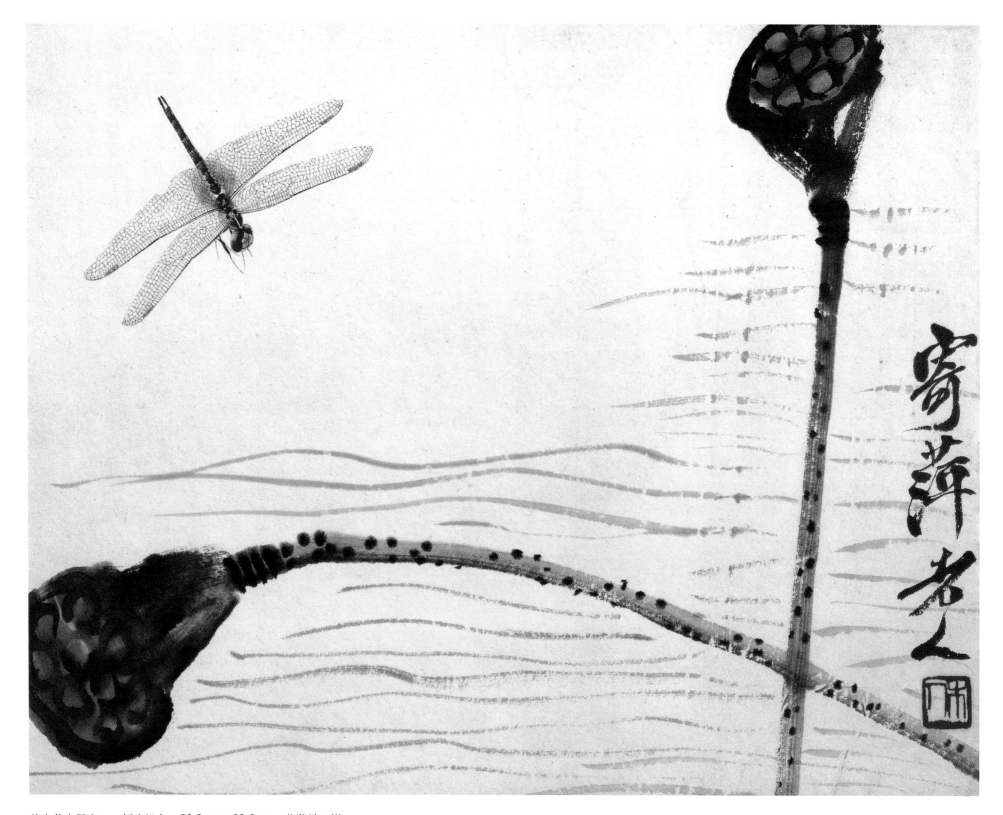

花卉草虫册之一　纸本设色　23.2cm×29.5cm　收藏地不详

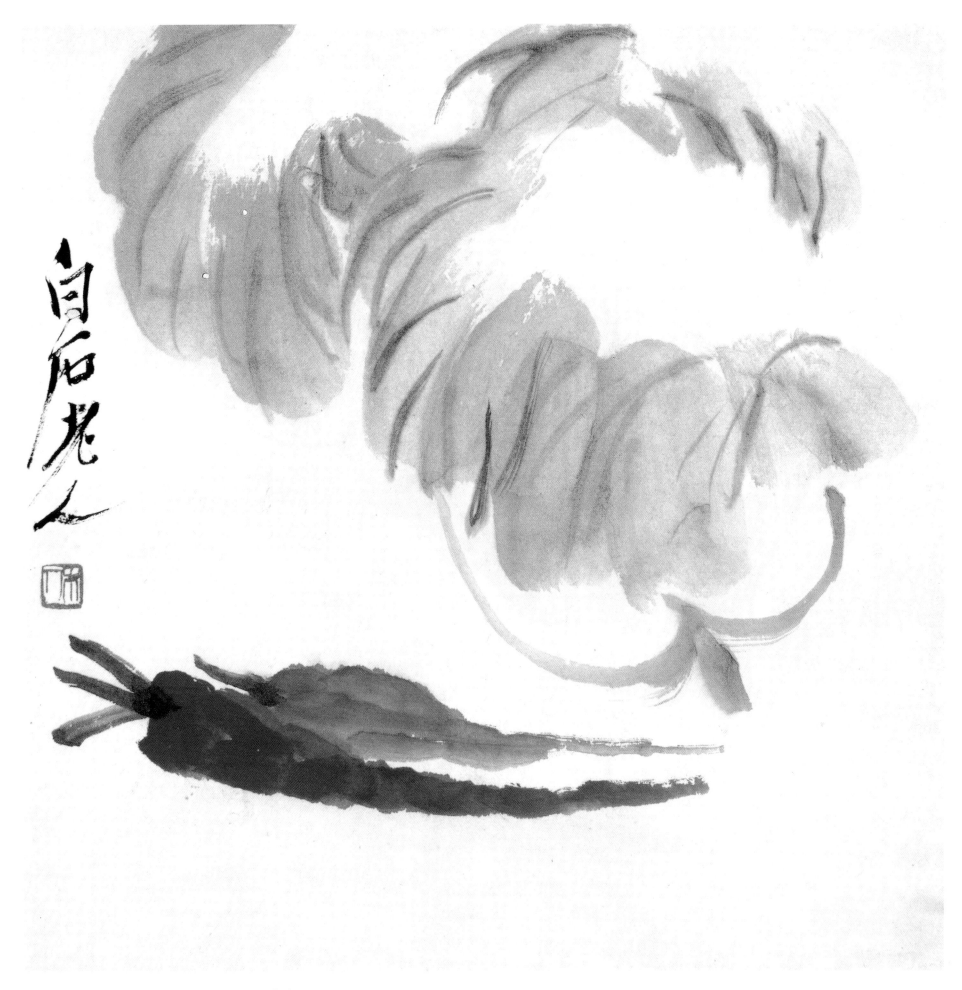

杂画册之一　纸本设色　33.5cm×33.5cm　收藏地不详

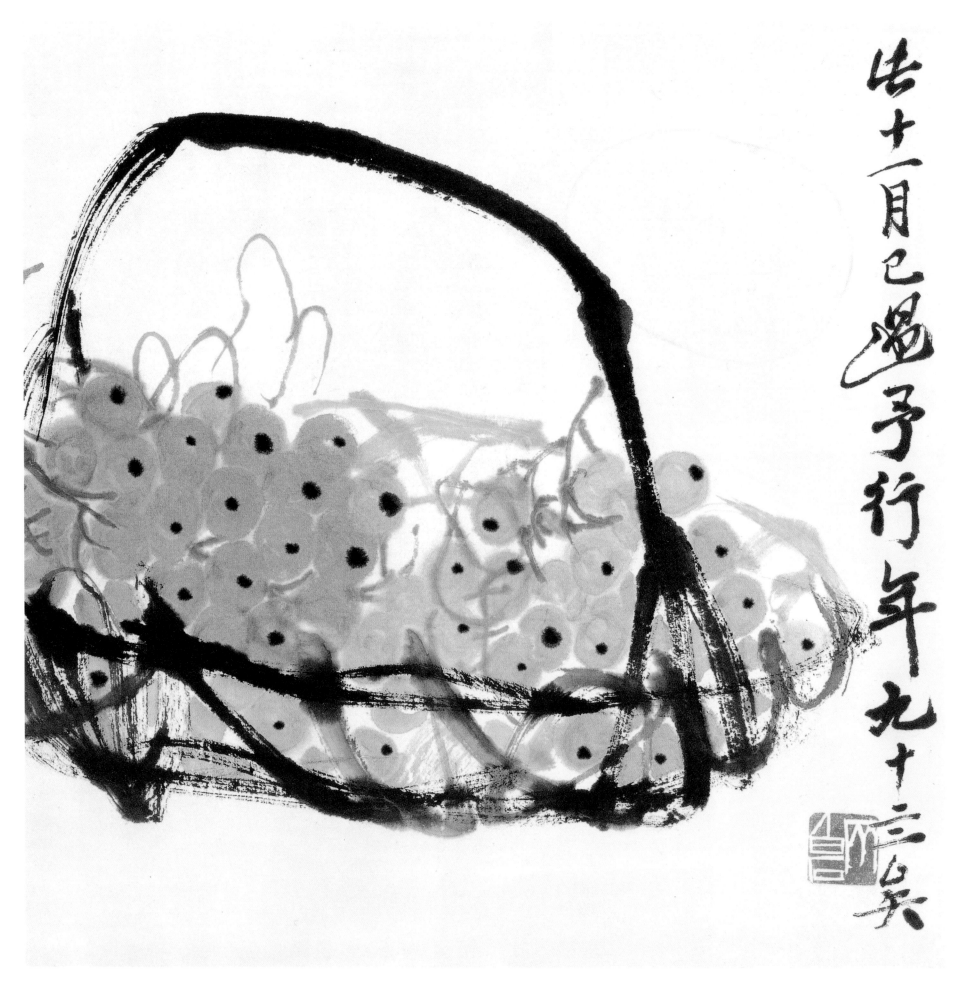

时十一月已過予行年九十三矣

杂画册之二　纸本设色　33.5cm×33.5cm　收藏地不详

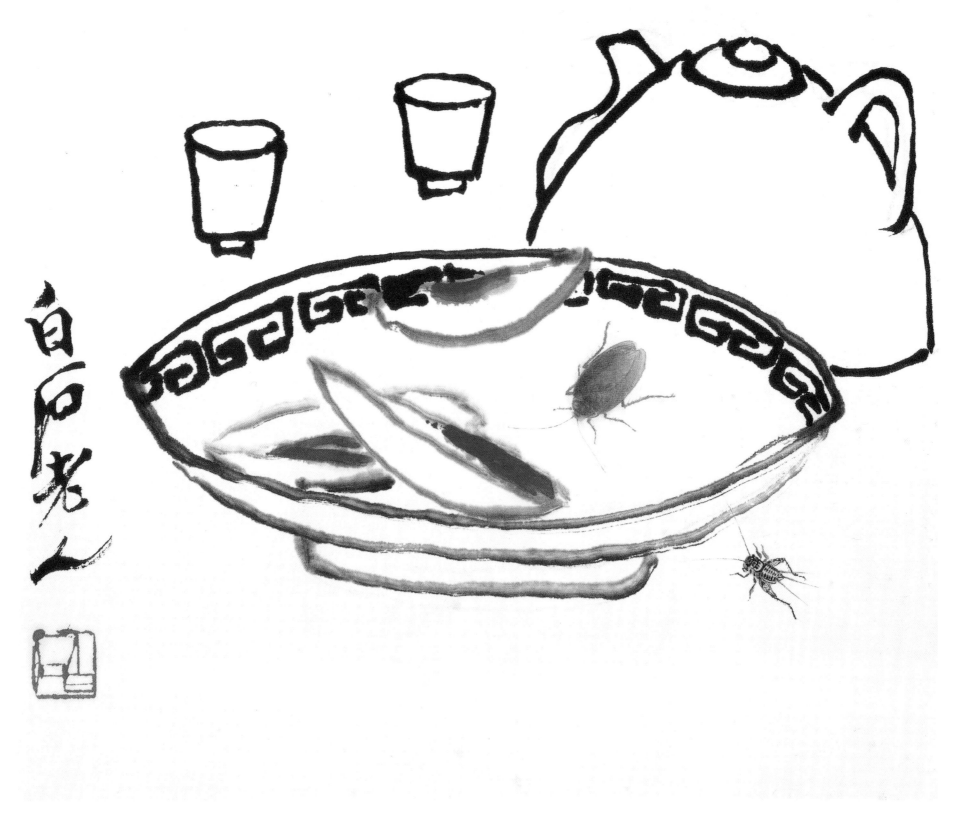

杂画册之三　纸本设色　33.5cm×33.5cm　收藏地不详

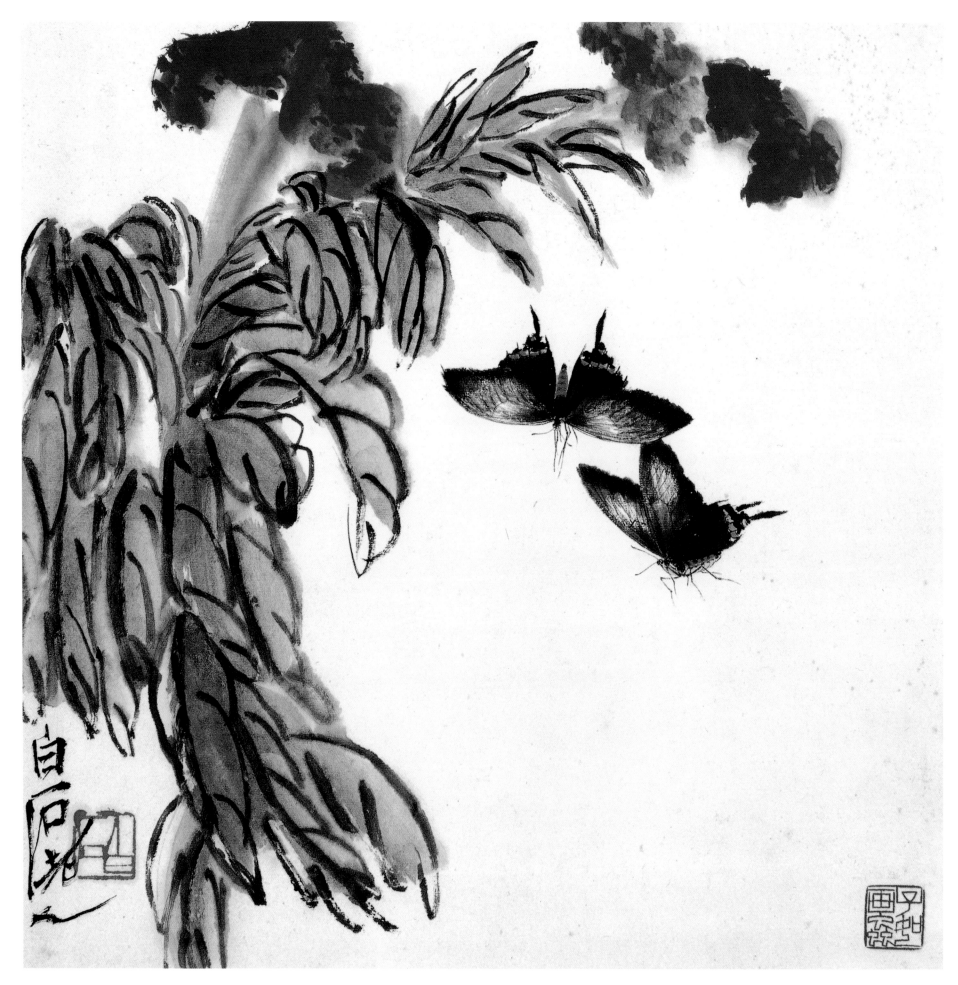

杂画册之四　纸本设色　33.5cm×33.5cm　收藏地不详

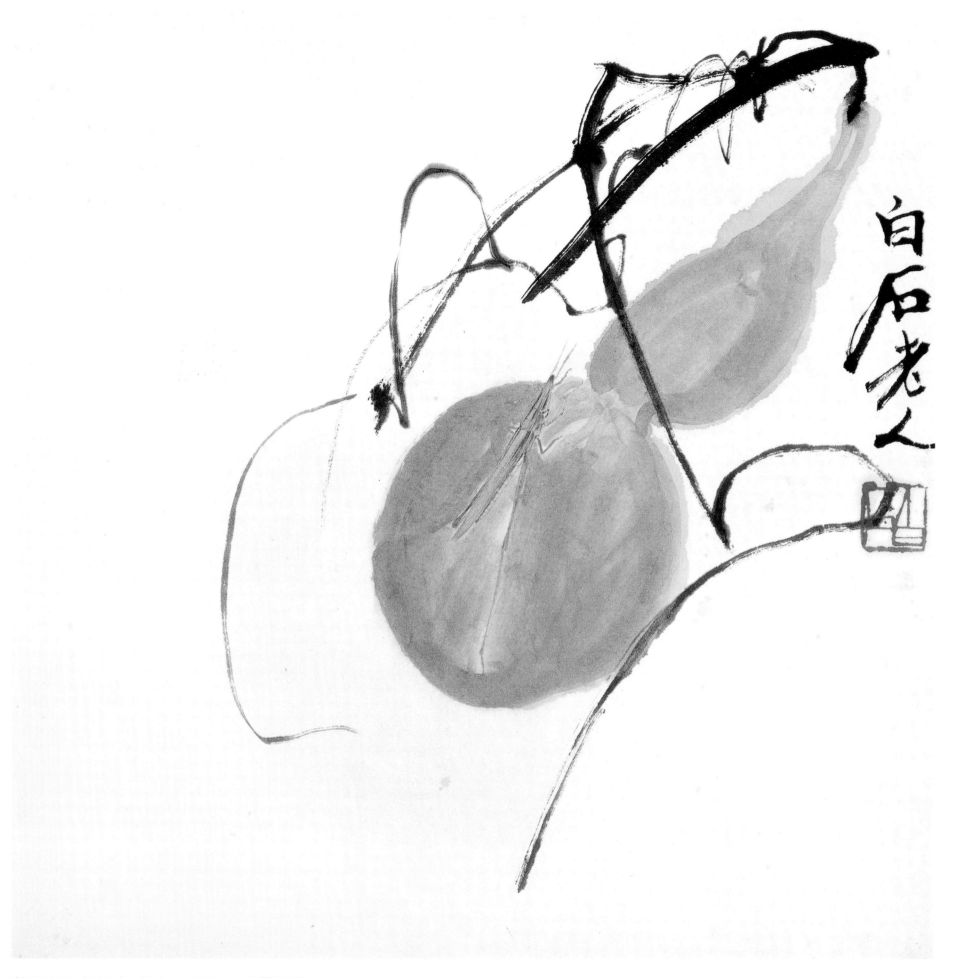

白石老人

杂画册之五　纸本设色　33.5cm×33.5cm　收藏地不详

黄宾虹

黄宾虹（1865—1955），初名元吉，改名质，字朴存，改字宾虹。生于浙江金华。曾在上海诸报社、书局任编辑，在北平艺专、杭州国立艺专任教授。以九十二岁高龄谢世。有《美术丛书》《历代名画集》《古画微》《画法要旨》等编、著数百万言。

黄宾虹身处的年代，从晚清到民国到中华人民共和国成立，正是社会急剧动荡的变革时期。黄宾虹乃性情中人，颇有艺术气质，青年时壮怀激烈，投身于社会革命、倡办新学；中年以后，全部的信念和才智都倾注于艺术探求之中。他最终的成果不但成就了自己为一代山水画大师，更重要的是，他的成就标志着中国画开始从古典走向现代。

浑厚华滋　虚静致远
——黄宾虹的山水艺术

杨瑾楠

作为中国近现代绘画史上高标独立的画家，黄宾虹一生经历丰富，早慧博知，学养深厚，在文史研究及艺术实践中均造诣非凡。其名质，字朴存，号予向、虹叟、黄山山中人，原籍安徽歙县，生于浙江金华，卒于杭州。其早岁恰值中国近代风云动荡之时，黄宾虹深受变法思想影响，积极参与革命。四十二岁为避追捕定居上海，以为"大家不世出，惟时际颠危，贤才隐遁，适志书画"，此后毕生致力于治学、书画创作及美术教育，居上海三十年间于商务印书馆、神州国光社任编辑，于新华艺专、上海美专任教授，又参加南社诗会，组织金石书画艺观学会、烂漫社、百川书画社及蜜蜂画社。自1937年始伏居燕京近十年，谢绝应酬，专心研究学问及书画，创作达到高峰期。1948年迁至杭州栖霞岭至终老。

黄宾虹的早期绘画主要受新安派影响，皴擦疏简，笔墨秀逸，靠"默对"体悟古人创造山川景观的规范，未从长期的临古中自创一格。

而当面对清末画坛萎靡甜俗等诸多弊病及海外文艺观念的冲击时，黄宾虹决意求变，在仔细衡量海外绘画的基础上反观中国画的传统，从内部寻求变革的动力，开辟除了"拟古"及"泥古"之外的道路，而非简单折中东西方绘画的面貌或画法。这种反本以求的做法需要深厚的学养及独到的识见，更需要艰辛、持之以恒的求索。其一，黄宾虹研习传统绘画并积累大批临摹稿，这种临摹并非忠实再现，而侧重勾勒轮廓及结构，忽略皴擦敷染，随性精炼，虚实相生，为其变法奠定基础。其二，广游名山大川，如黄山、九华、天台、岱岳、雁荡、峨眉、青城、剑门、三峡、桂林、阳朔、罗浮、武夷等，搜奇峰并多打草图，希望经由师造化来变法。其三，黄宾虹在京沪两地的书画鉴藏活动及其中外友人对中国传统的释读亦为其绘画理念提供新的视角。在五十岁至七十岁期间，黄宾虹经由脱略形迹的临仿，筛选并整合出个人的创作理念，作品讲究有出处，章法井然，疏淡秀逸。

而黄宾虹画风的真正成熟为七十岁后至其辞世，黄氏领会到"澄怀观化，须从静处求之，不以繁简论也"，并推浑厚华滋为最高境界，找到可作为典范的北宋山水，因其"多浓墨，如行夜山，以沉着雄厚为宗"，且贵于能以繁密致虚静开朗，其作论画诗曰："宋画多晦冥，荆关粲一灯。夜行山尽处，开朗最高层。"经由审美观念的转变后，黄宾虹变法成功，将数十年精研笔墨、章法的成就完整地体现在绘画实践中，使作品呈现"黑、密、厚、重"的特征，浑厚华滋，墨华鲜美，余韵无穷，堪称大器晚成。

黄宾虹勤于求索，每日创作不辍，其书画作品少见巨幅大作，而多为中小尺寸的作品。这样的形制灵活便利，最适宜进行各种形式、技法的探索。在形式上可散作活页，亦可集合成套。在技法上可做各种尝试，如纯墨笔勾勒（如《山水》）、写意水墨（如《松谷道中》）、淡设色（如《黄山卧游》）、重彩设色（如《设色山水图》册）等。

同时，这种尺度的作品也被黄宾虹活用于各式各样的用途：一、作研习古人的临仿稿，如临渐江《黄山图》册；二、作课徒稿；三、写生纪游，如《雁荡纪游》《九龙山水》；四、信手记录创作草图；五、正式创作。且这些临古稿、课徒稿、草图与其写生、创作一样具有高度完成感及辨识性，相互之间绝非界限分明，在风格面貌上使人不辨宗派而高标自立。

黄宾虹在《画法要旨》中曾开宗明义，将绘画分为三种层次：一、文人画（词章家、金石家）；二、名家画（深明宗派、学

有师承者）；三、大家画（不拘家数、不分宗派者），并将自己的目标明确定在最高的层次，决意在古典山水艺术中体现人生价值，并提出画家若欲以画传，则须以笔法、墨法、章法为要。故欲论黄宾虹作品的成就，舍笔墨章法则无由参悟。

得益于其金石学上的修为及临习古帖的日课，黄宾虹的绘画作品高度展示出书画用笔的同一性，达到内美蕴藉的效果，并在理论上归纳出五种笔法及七种墨法。

五种笔法即"平、留、圆、重、变"。其一，平非板实，而须如锥画沙；其二，留乃言如屋漏痕，以忌浮滑；其三，圆乃言如折钗股，忌妄生圭角，建议取法籀篆行草；其四，重乃言如枯藤、如坠石；其五，变非谓徒凭臆造及巧饰，而当心宜手应，转换不滞，顺逆兼施，不囿于法者必先深入法中，后变而得超法外。

七种墨法则指"浓墨、淡墨、破墨、渍墨、积墨、焦墨及宿墨"，乃黄宾虹作品气象万千的重要成因。其中，黄氏的破墨、渍墨、积墨及宿墨应用尤为出色。破墨的方式多样，如淡破浓、浓破淡，水破墨、墨破水、色破墨、墨破色，其间浓淡变化及用笔方向均会影响破墨的效果。渍墨可于浓黑的墨泽四周形成清淡的自然圆晕，无损笔痕。积墨则以浓淡不同的墨层层皴染。而以宿墨作画，胸次须先有高洁寂静之观，后以幽淡天真出之，笔笔分明，切忌涂抹、拖曳。宿墨使用得当可强化画面的黑白对比，甚至于黑中见亮，成为点醒画面的亮墨。

黄宾虹还非常重视用水，指明"古人墨法，妙于用水"，运用了"水运墨、墨浑色、色浑墨"等多种渍染、干染技法，也用水渍制造笔法、墨法无法形成的自然韵味，或用水以接气，若即若离，保持画面必要的松动感又贯穿全幅，或于勾勒皴染山石树木后，于画纸未干前铺水，可使整体效果柔和统一。

章法也是成就黄宾虹艺术的重要因素。黄宾虹指出有笔墨兼有章法方为大家，有笔墨而乏章法者乃名家，无笔墨而徒求章法者则为庸工，而因章法易被因袭而沦为俗套，惟笔墨优长又能更改章法者，方为上乘。黄宾虹提出："画之自然，全局有法，境分虚实，疏密不齐，不齐之齐，中有飞白……法取乎实，而气运于虚，虚者实之，实者虚之"，并实践于绘画中，于密处作至最密，而后于疏处得内美，知白守黑，得画之玄妙，完美地于浑厚华滋的笔墨中交织出虚静致远的格致。

书画作品的价值固然受书画自身的材质、技法、历史以及外部世界变化的制约，但关键还取决于书画家本人的见地。因黄宾虹拥有过人学养及天赋气度，能不为题材及体裁所限，一任其作品优游于临仿、写生、草稿、创作之间，而专注于传达理念，或于画幅中以诗文纪事论理，以辅助表达。后学者当细心体会大师如何在古典主义的范畴中做到"从心所欲，不逾矩"。

黄宾虹之为大家的原因即在于他对传统山水画的"矩"，即法度的透彻体悟。认识与表现是绘画创作中不可分离的两个方面，正因黄宾虹对法度的完整认识才能够拥有个人创作的高度自由，才能够在"参差离合，大小斜正，肥长瘦短，俯仰断续，齐而不齐"的规矩中充分展示张力，成为古典山水绘画向近现代山水绘画转变的伟大界标。

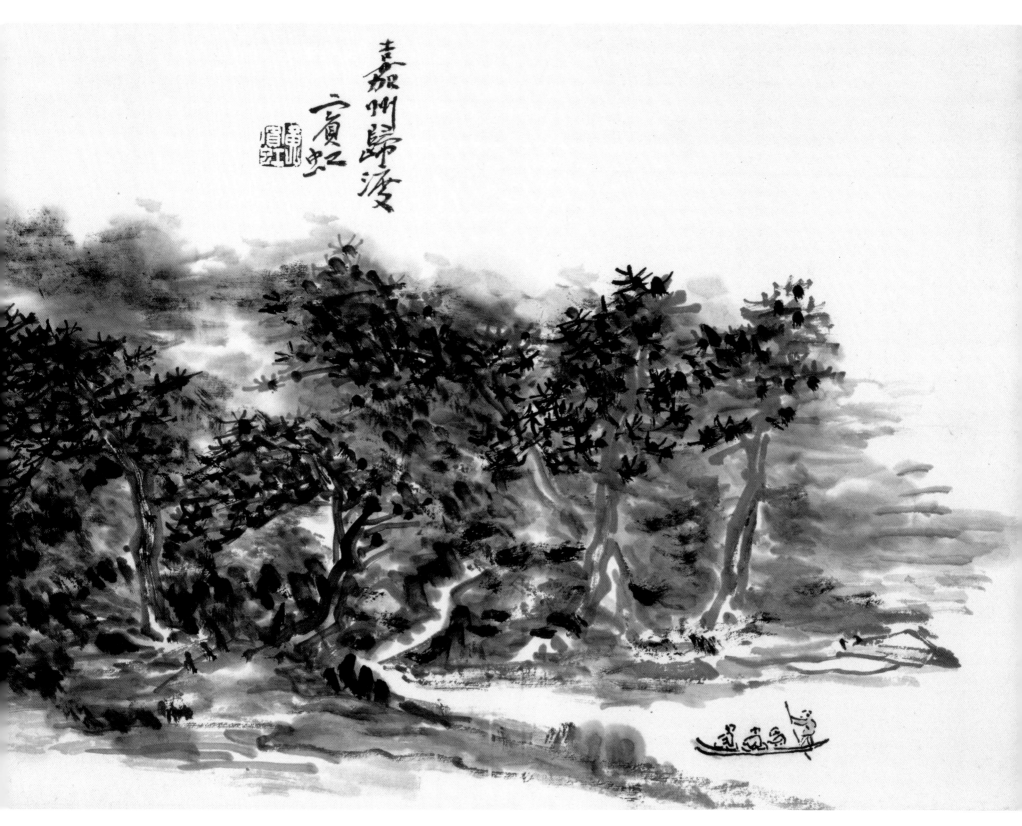

嘉州归渡　纸本墨笔　29cm×40.7cm　上海市美术家协会藏

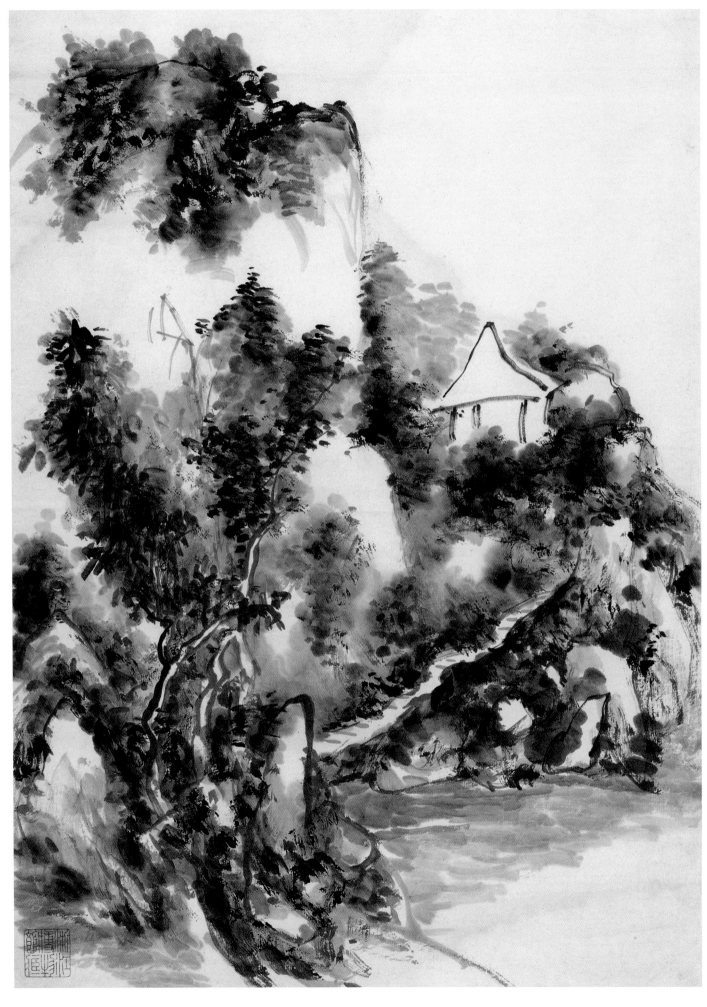

山水图册之一
纸本墨笔
40cm×28cm
浙江省博物馆藏

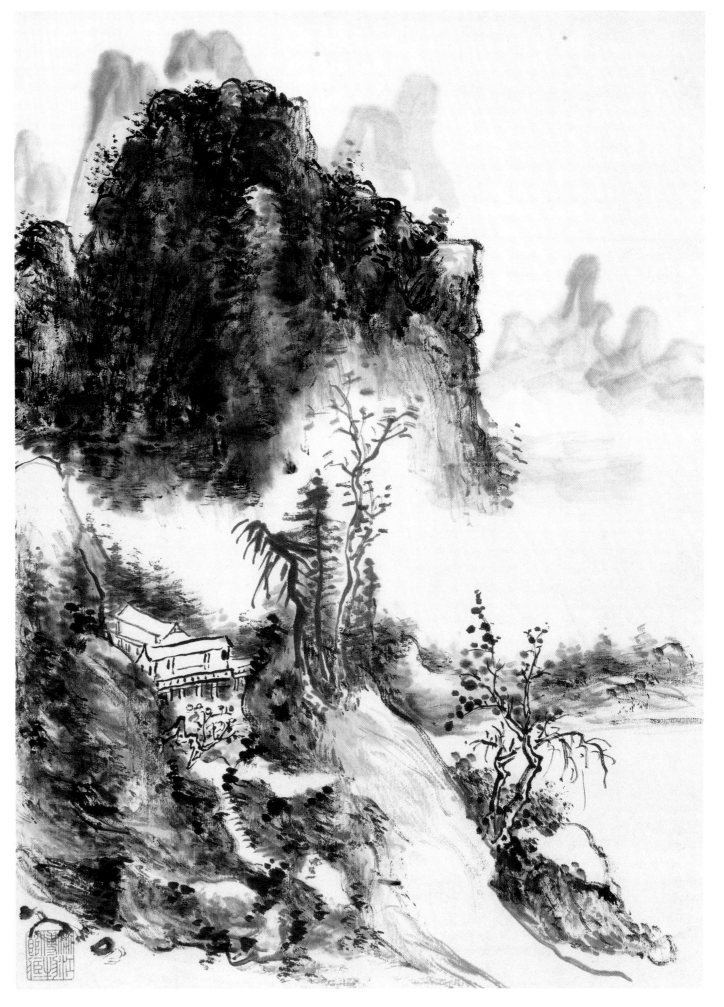

山水图册之二
纸本墨笔
40cm×28cm
浙江省博物馆藏

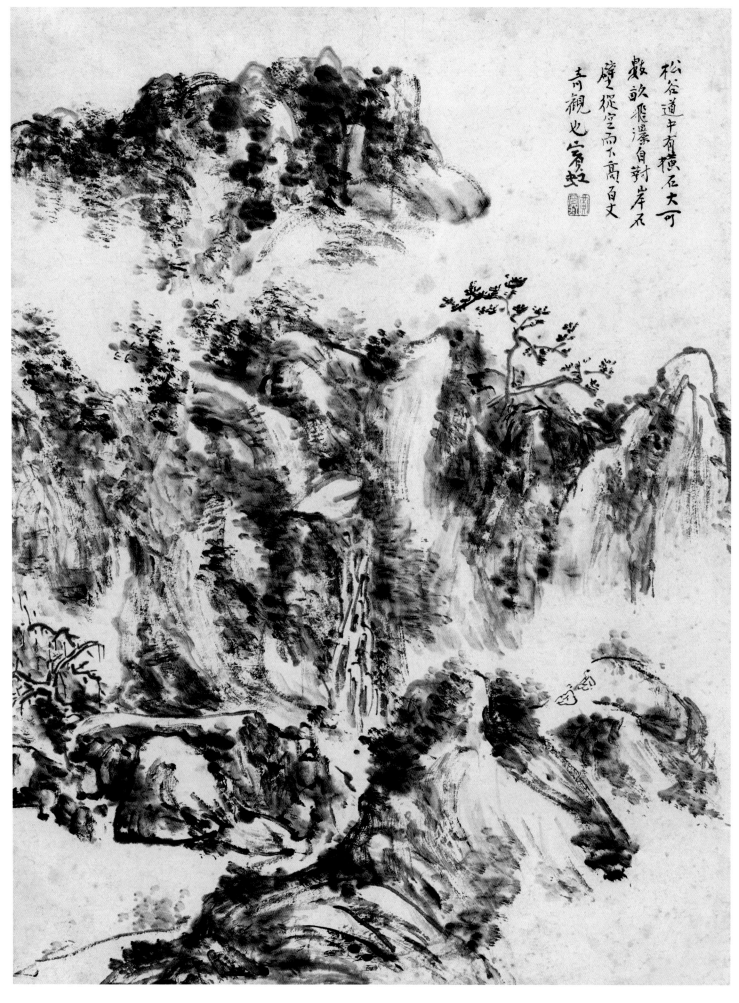

松谷道中
纸本墨笔
44.5cm×23.5cm
西泠印社藏

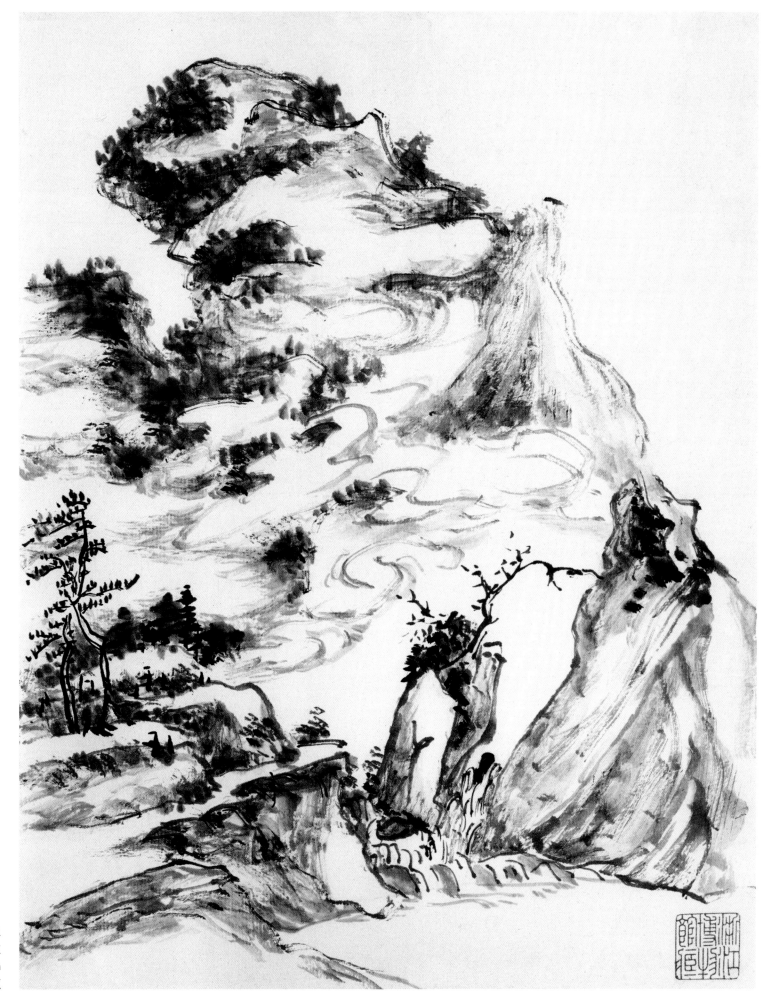

山水
纸本墨笔
27cm×21cm
浙江省博物馆藏

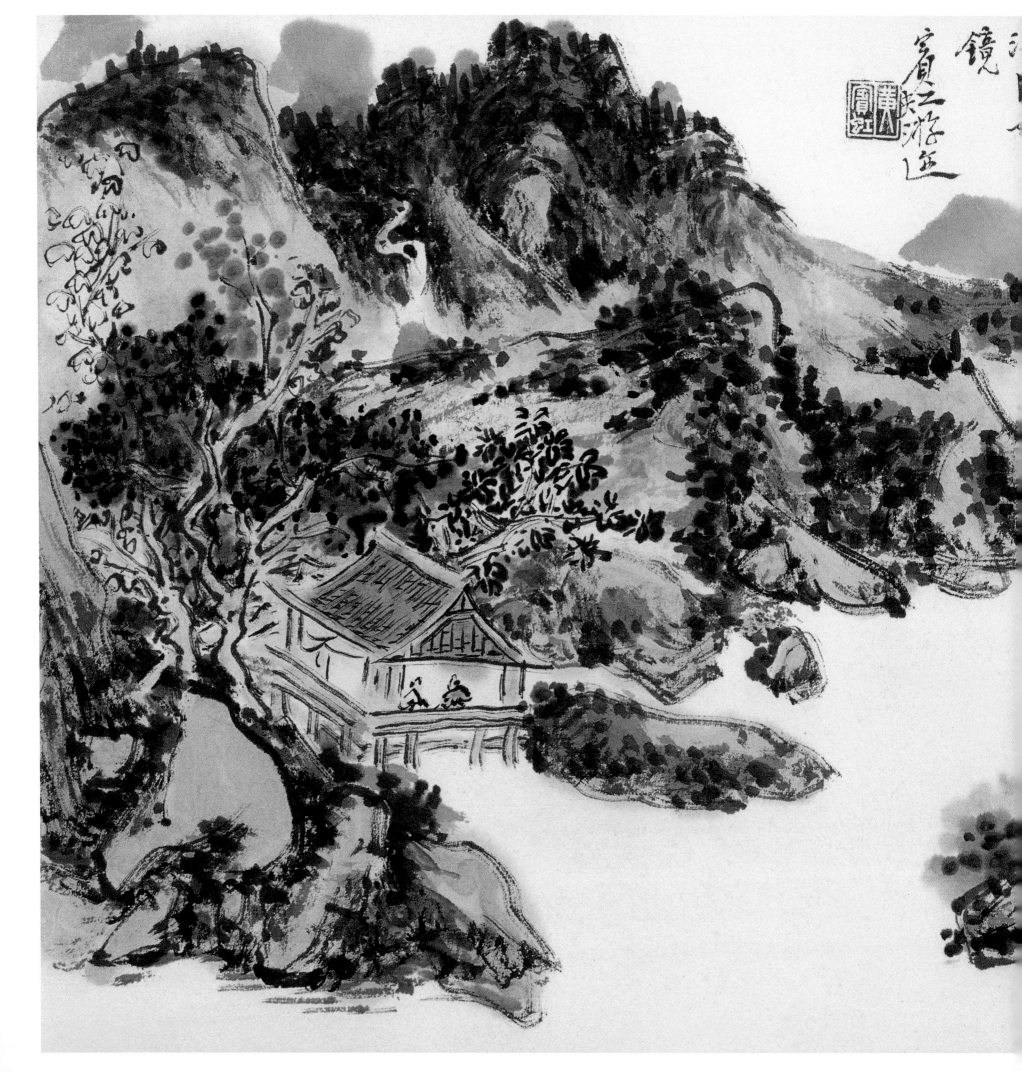

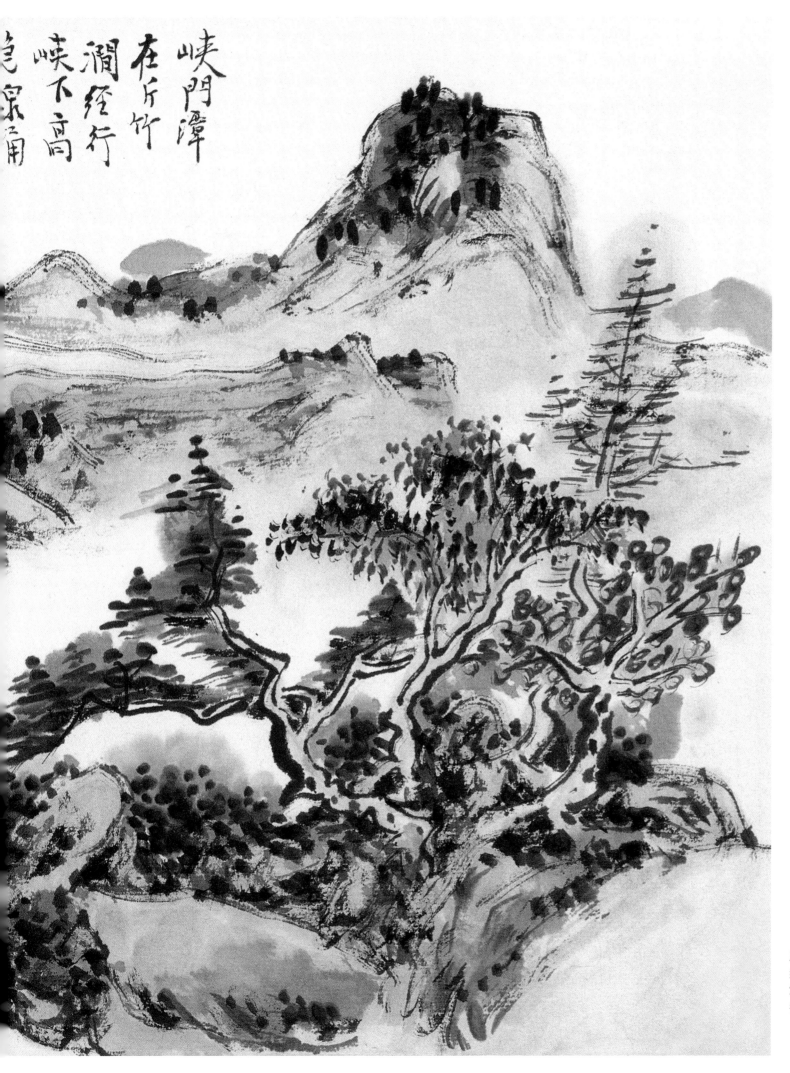

峡门潭在斤竹
涧经行峡下高
峡泉之用

雁荡纪游之峡门潭
纸本设色
20cm×37cm
香港缘山堂藏

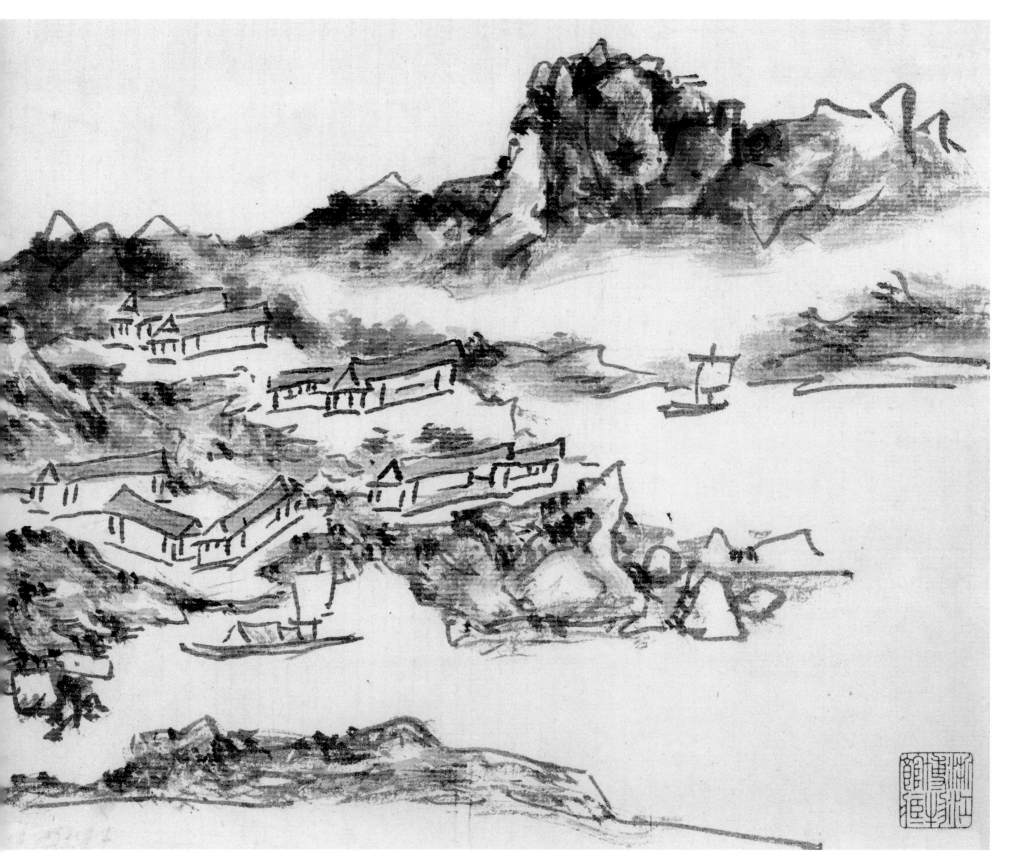

山水图册之一　纸本墨笔　20cm×25cm　浙江省博物馆藏

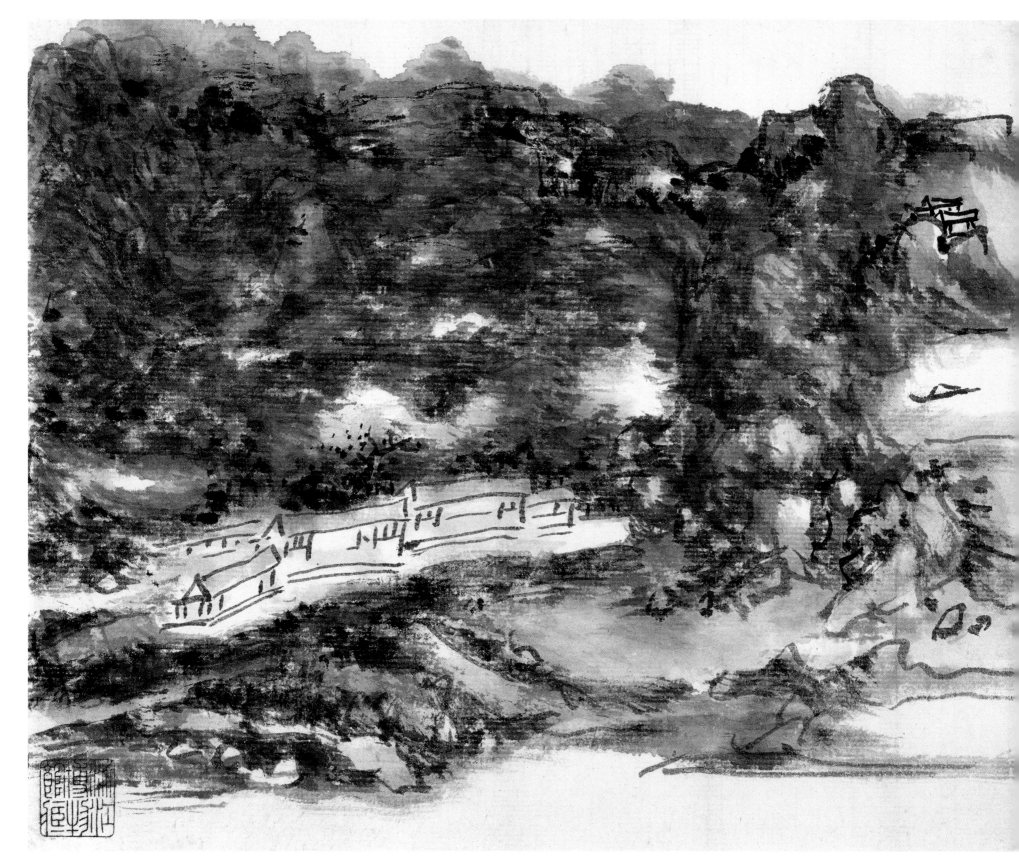

山水图册之二　纸本墨笔　20cm×25cm　浙江省博物馆藏

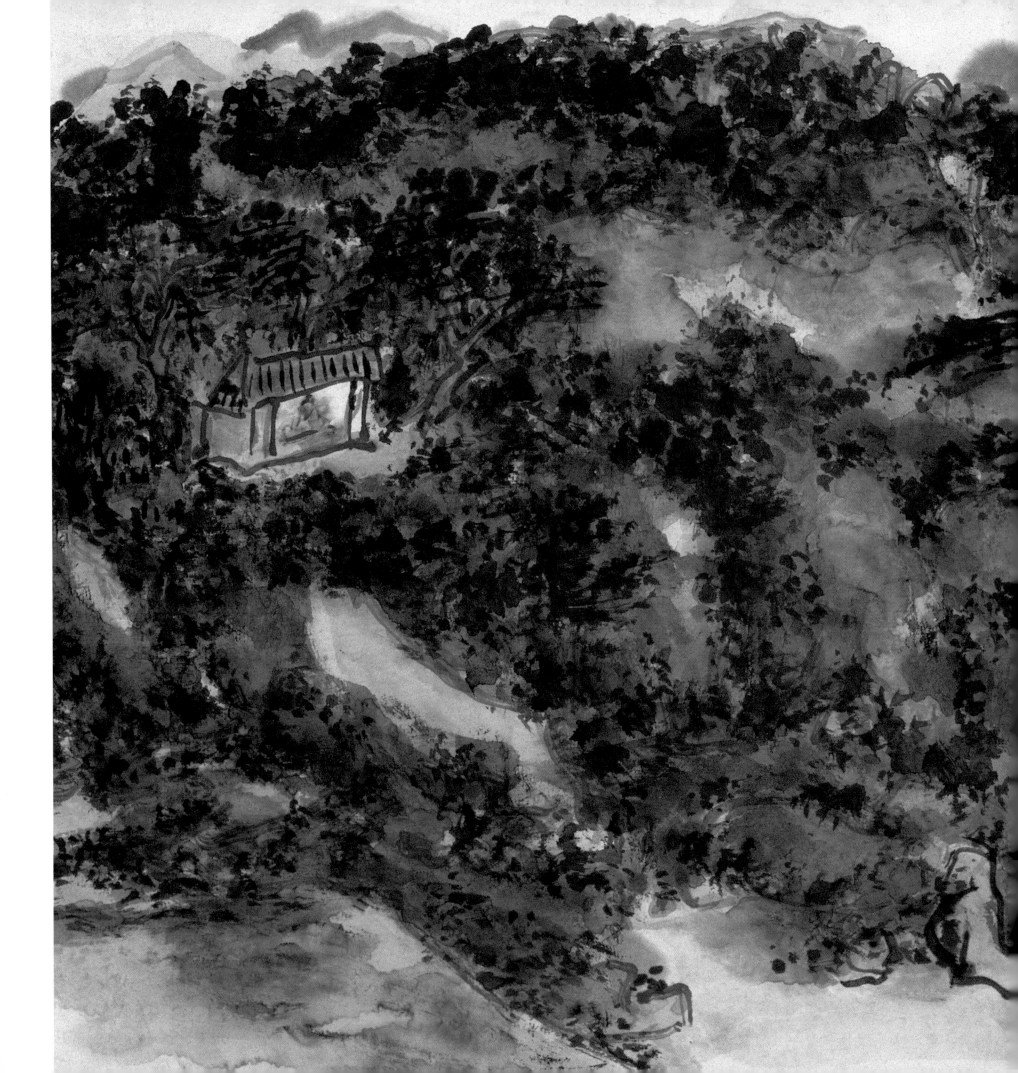

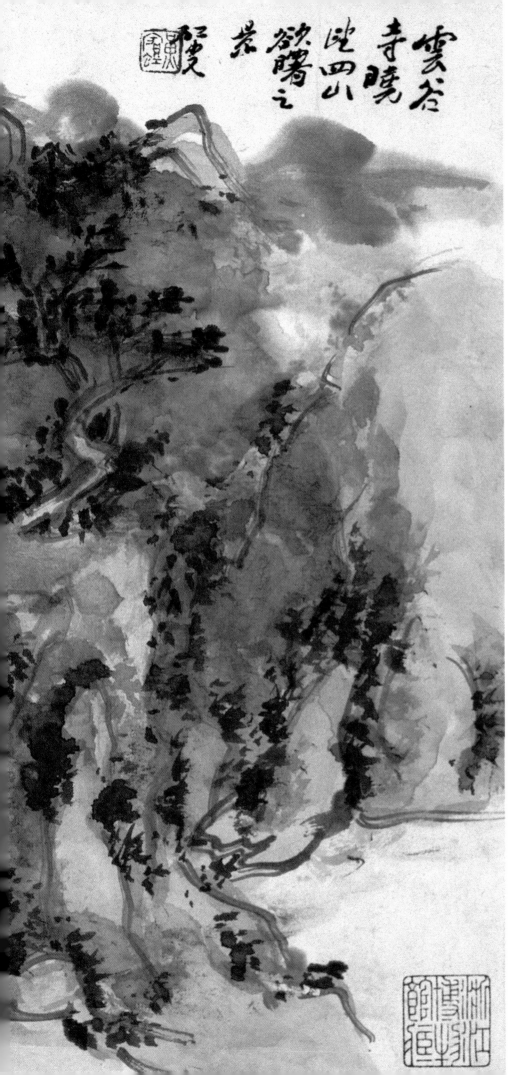

山水图册之一
纸本设色
21.6cm×32cm
浙江省博物馆藏

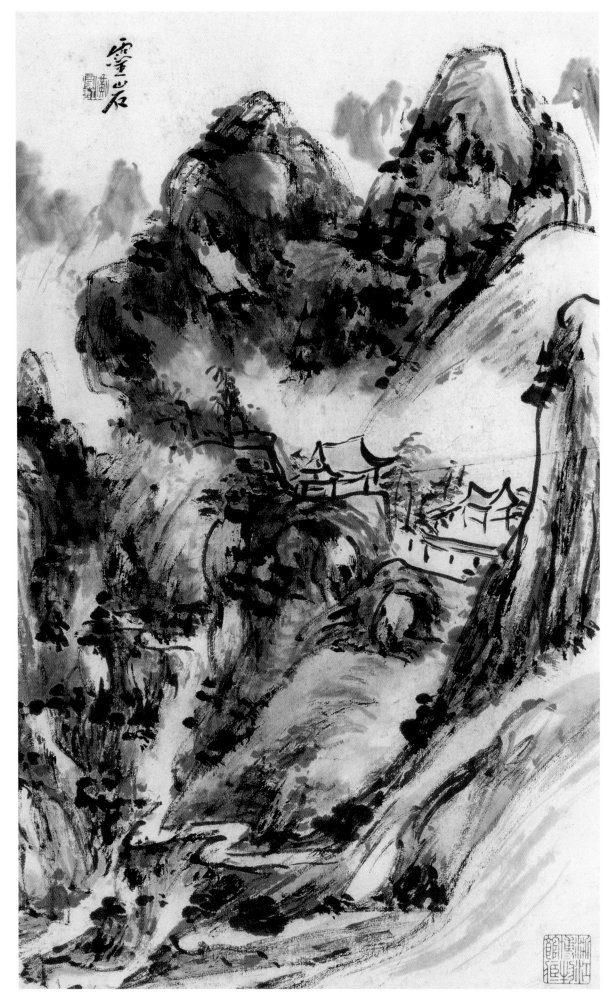

山水图册之一
纸本墨笔
38cm×26cm
浙江省博物馆藏

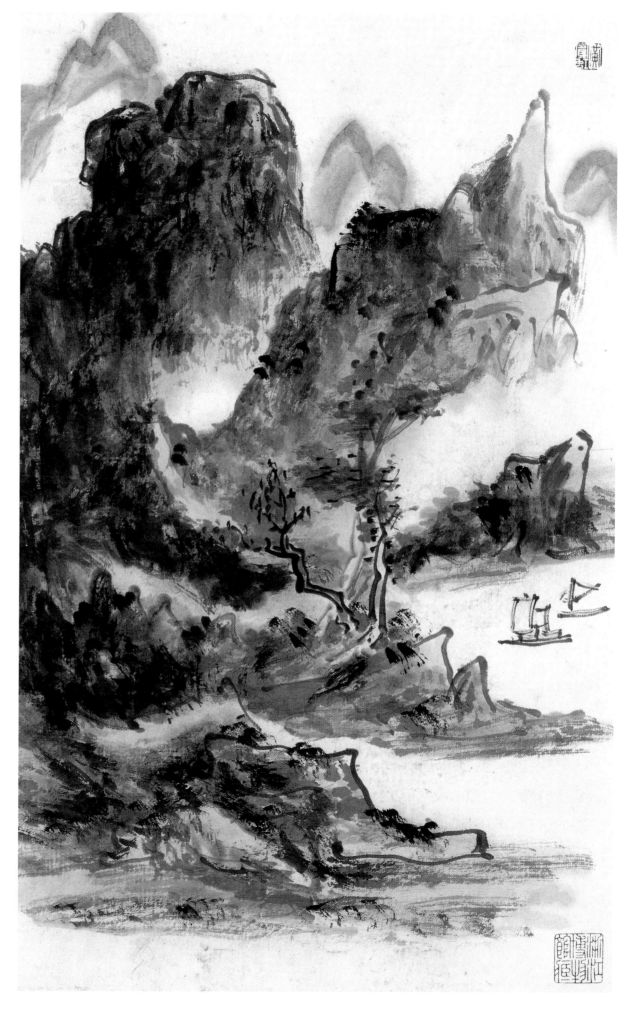

山水图册之二
纸本设色
38cm×26cm
浙江省博物馆藏

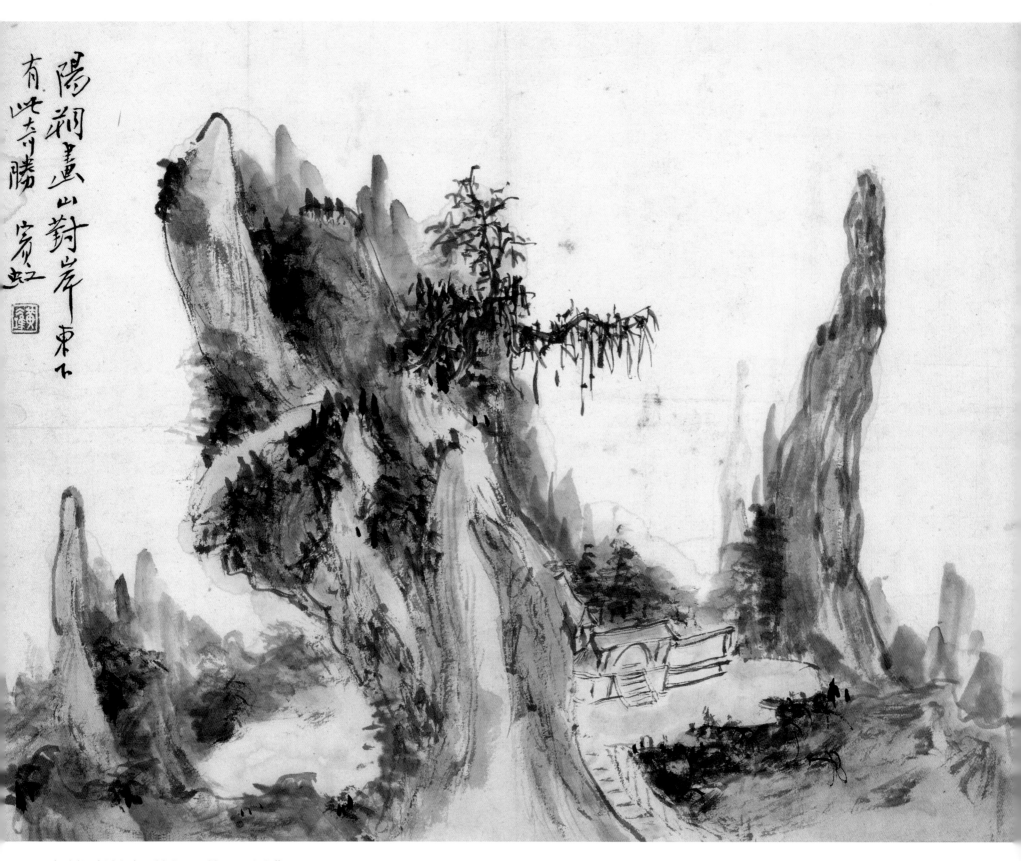

陽朔畫山對岸東下有此奇勝 賓虹

画山对岸　纸本设色　22.5cm×29cm　私人藏

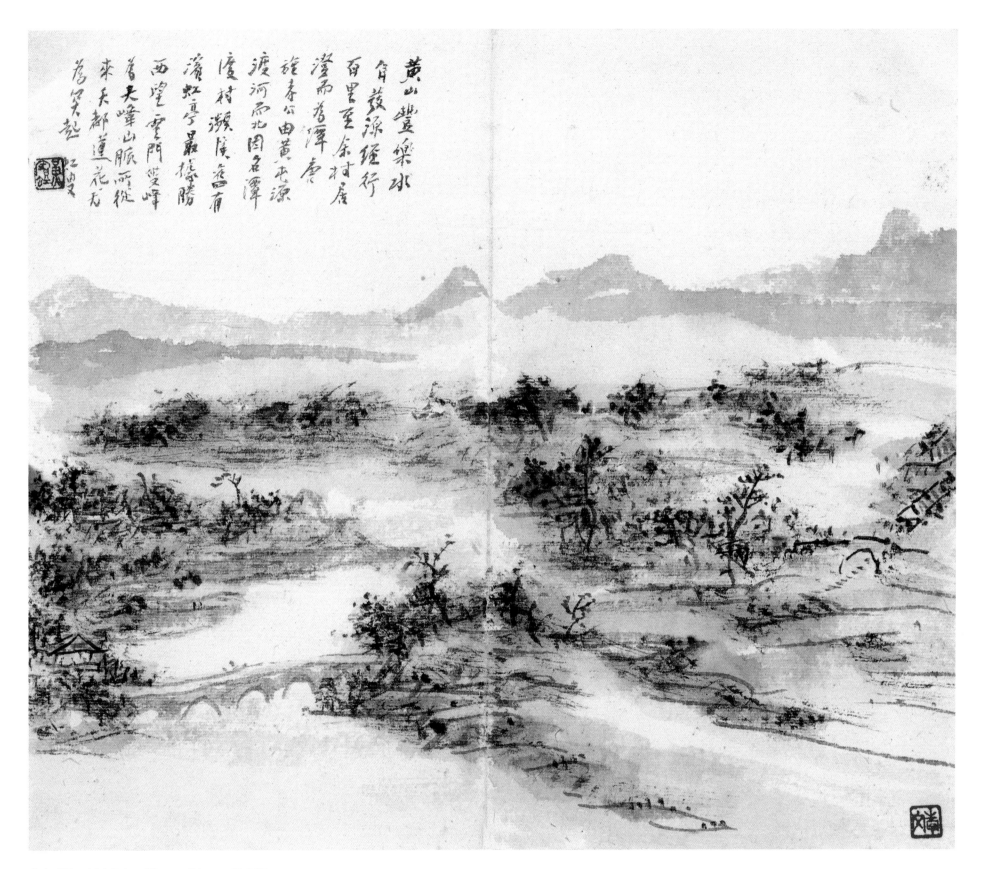

黄山卧游　纸本设色　22cm×26cm　私人藏

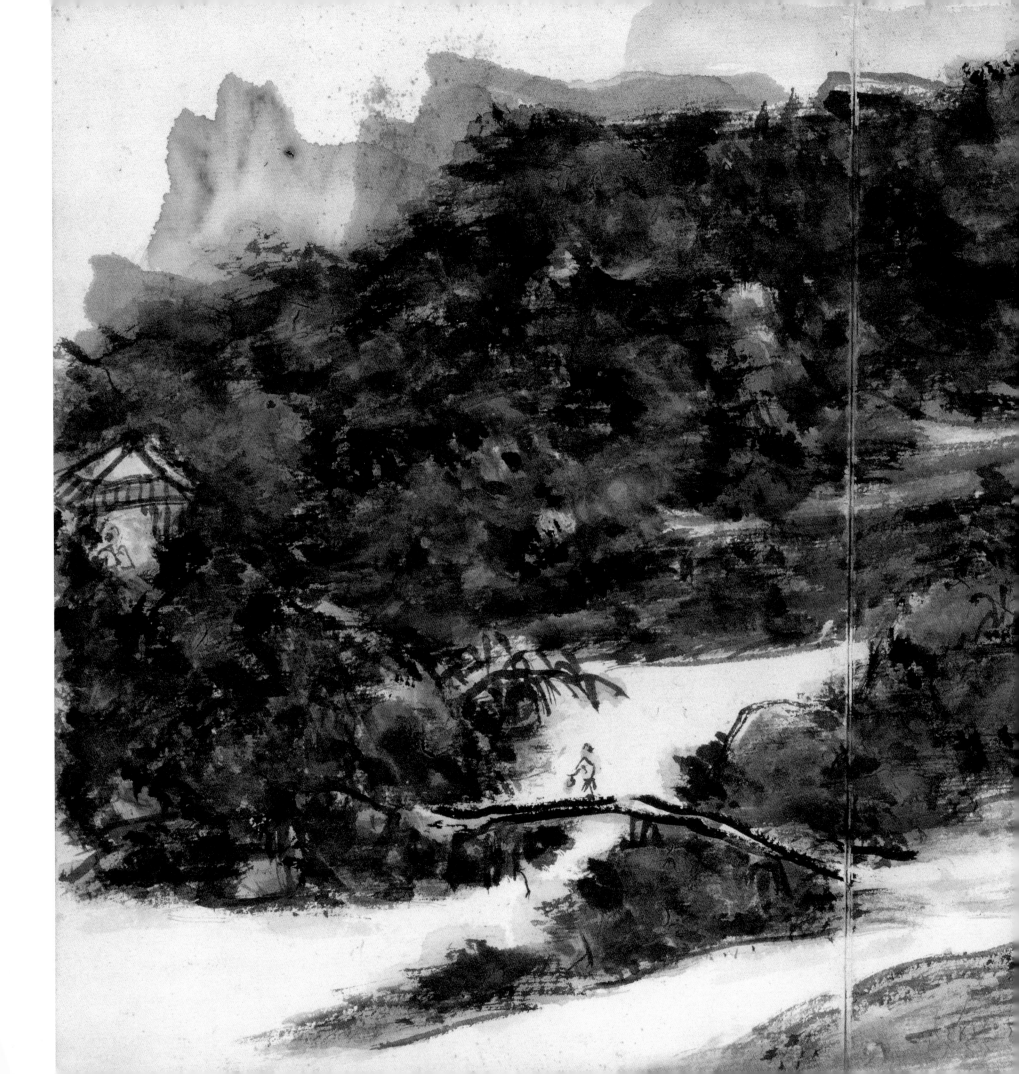

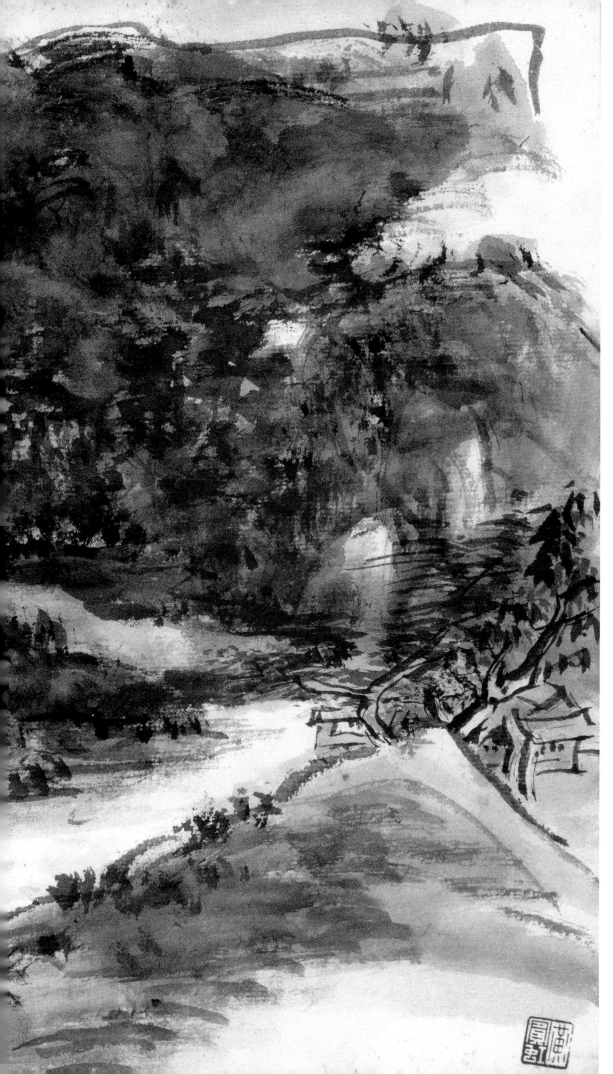

夜归
纸本设色
24cm×36cm
私人藏

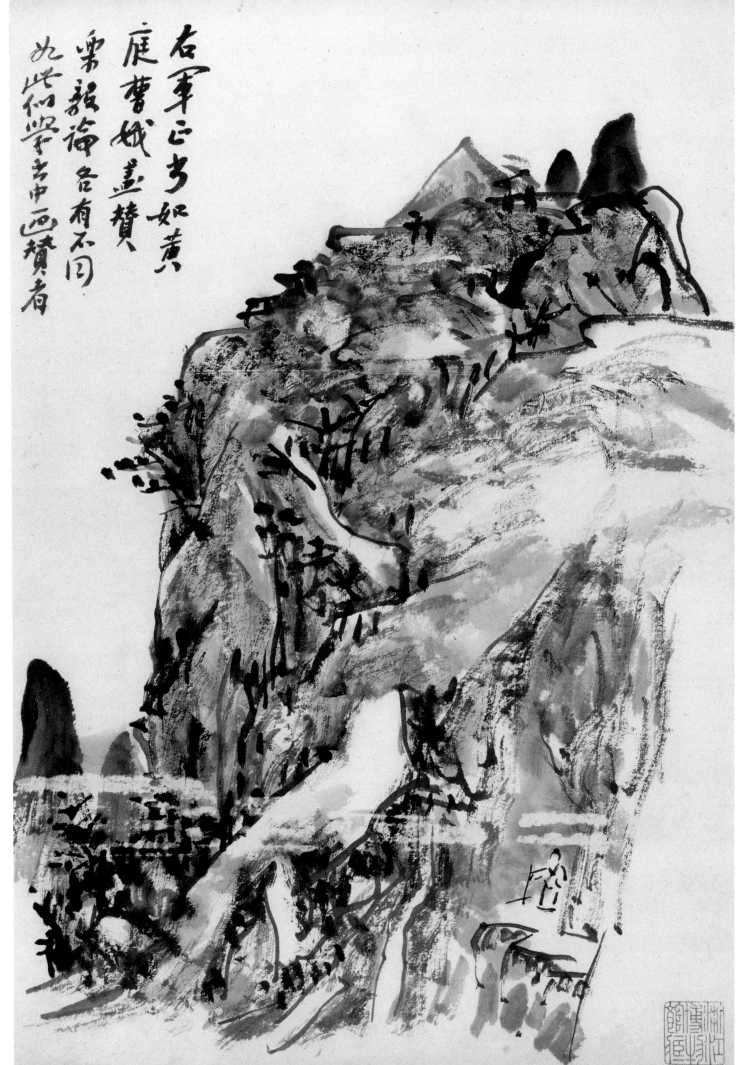

右軍正書如黄八
庭曹娥蓋贊
禹跋論各有不同
如此仰學吉中西贊者

山水
纸本墨笔
33cm×22.5cm
浙江省博物馆藏

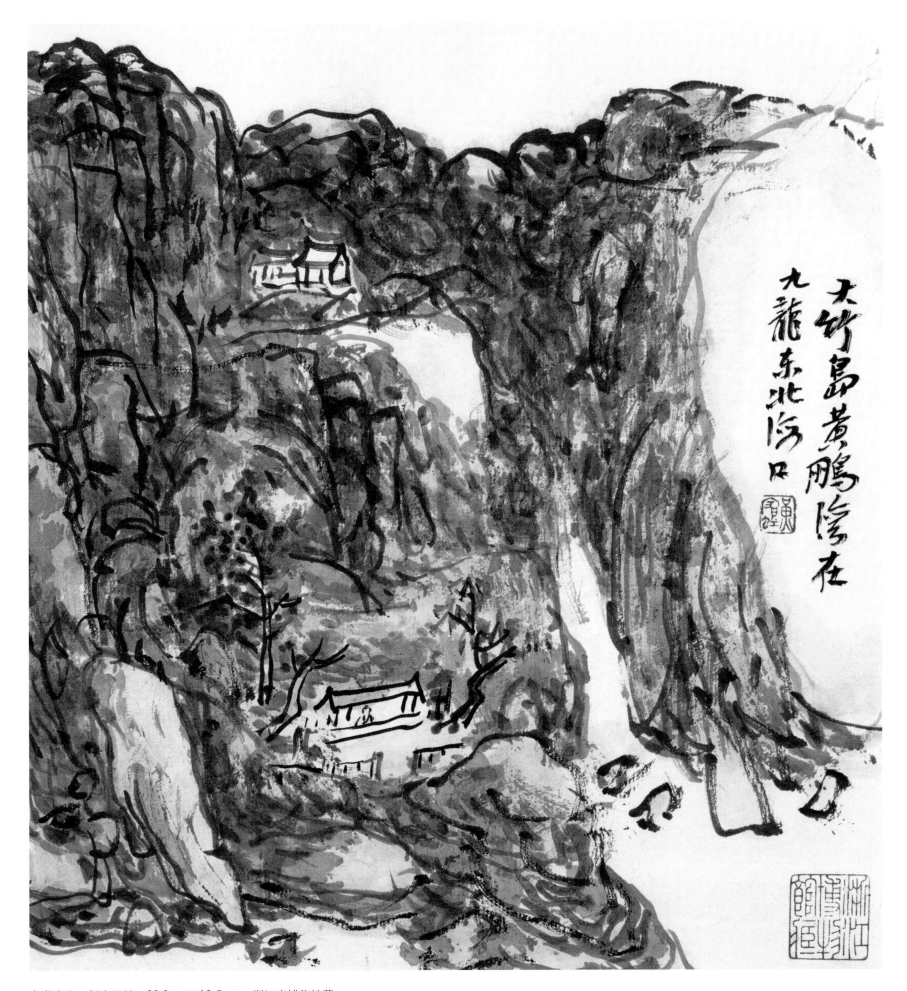

大竹島黃鵬陰在
九龍東北河口

九龙山水　纸本墨笔　20.8cm×19.5cm　浙江省博物馆藏

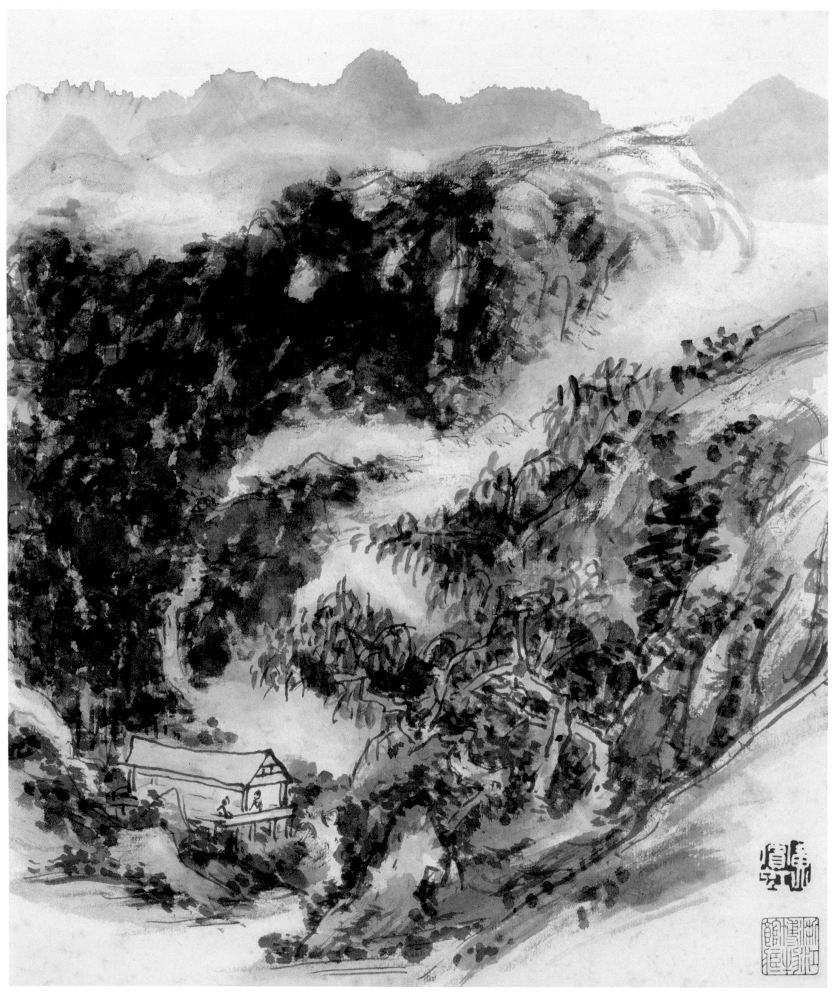

山水图册之一
纸本设色
32.5cm×26.5cm
浙江省博物馆藏

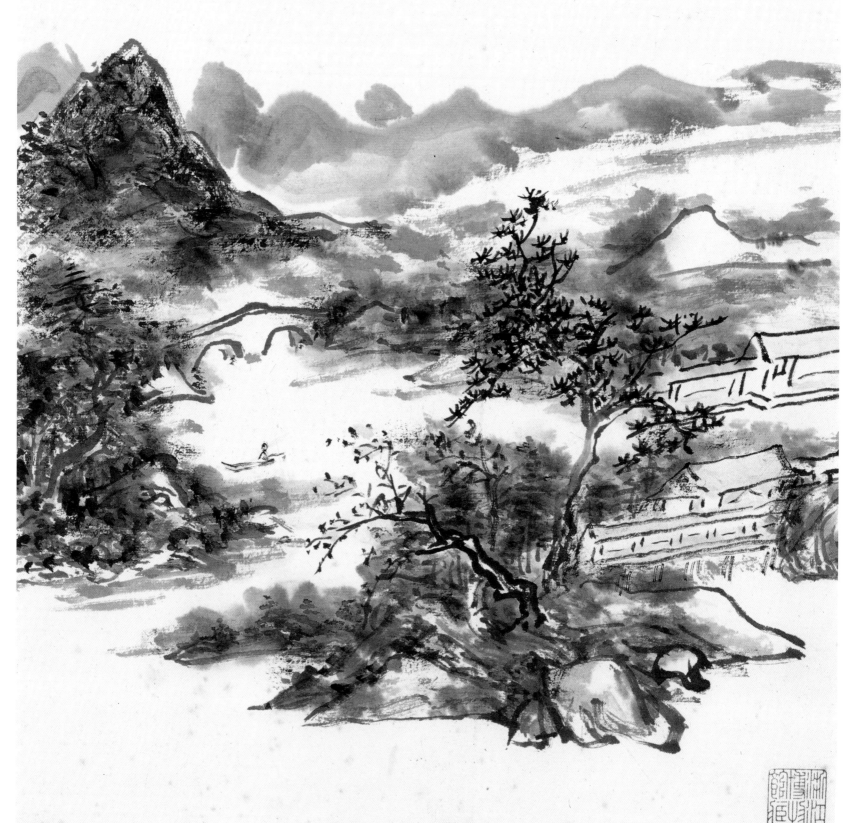

山水图册之二
纸本墨笔
32.5cm×26.5cm
浙江省博物馆藏

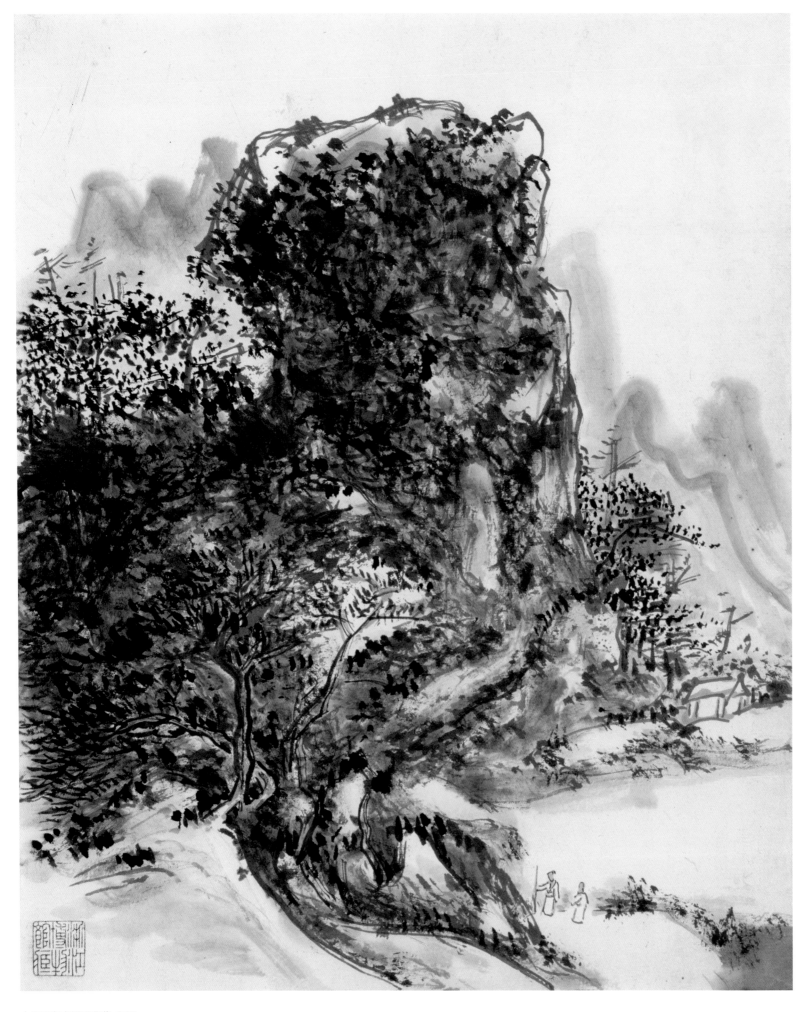

山水图册之一
纸本设色
33.5cm×27.5cm
浙江省博物馆藏

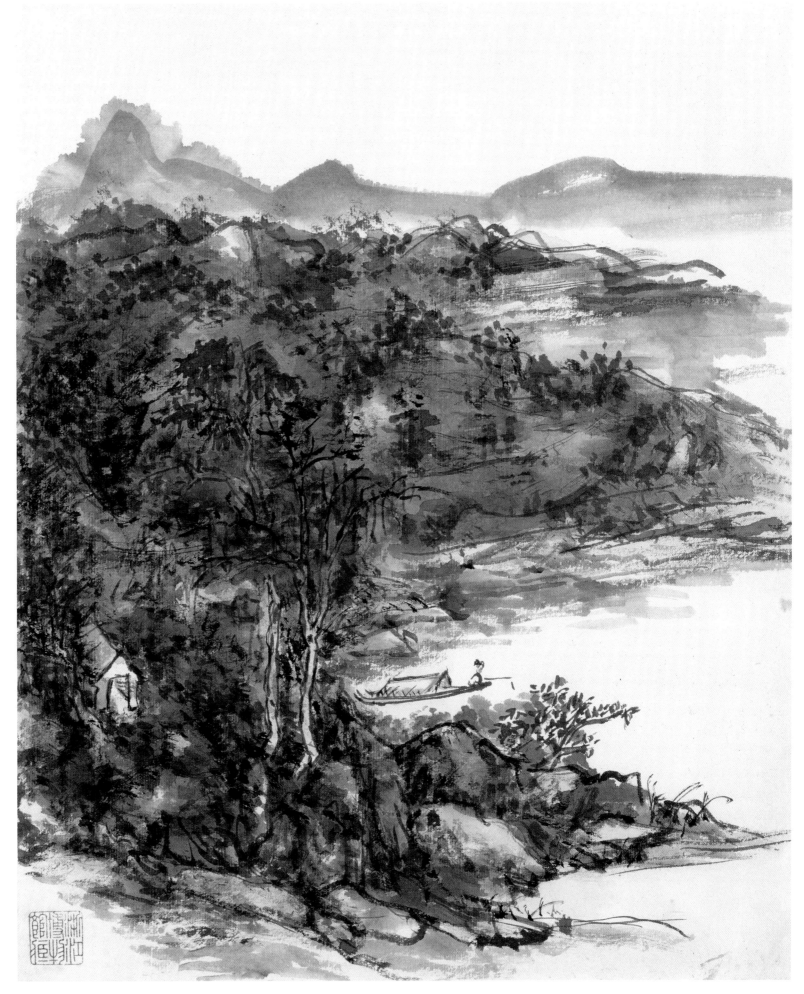

山水图册之二
纸本设色
33.5cm×27.5cm
浙江省博物馆藏

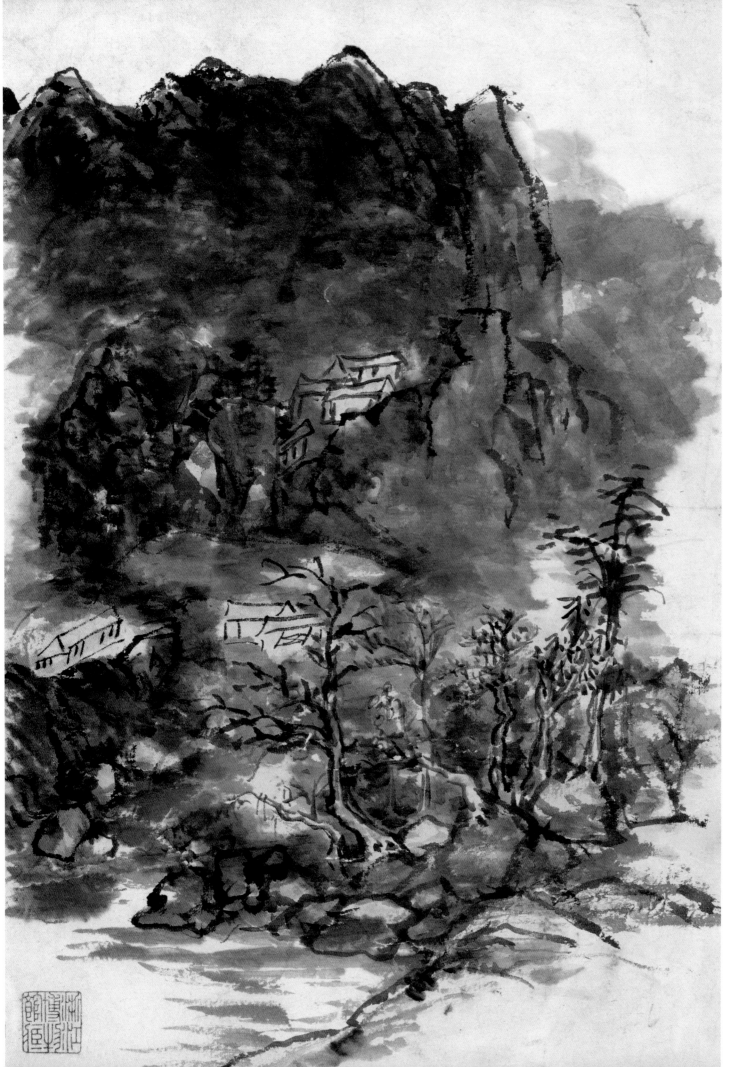

山水
纸本设色
32cm×22cm
浙江省博物馆藏

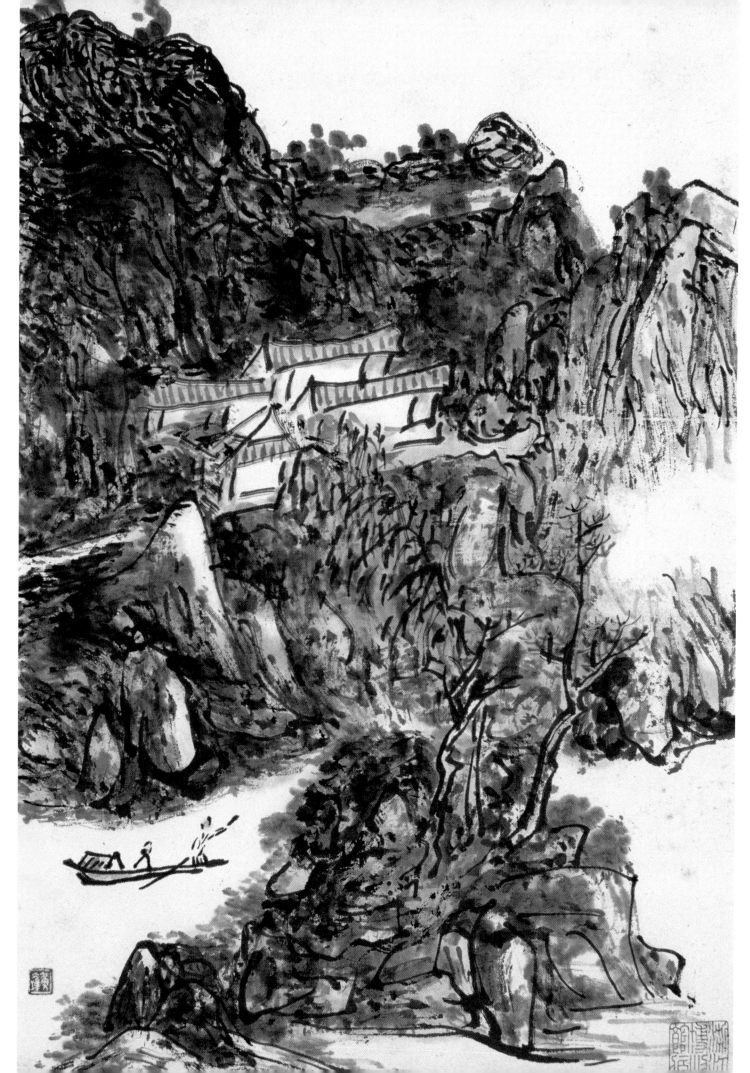

山水
纸本设色
33.5cm×22.5cm
浙江省博物馆藏

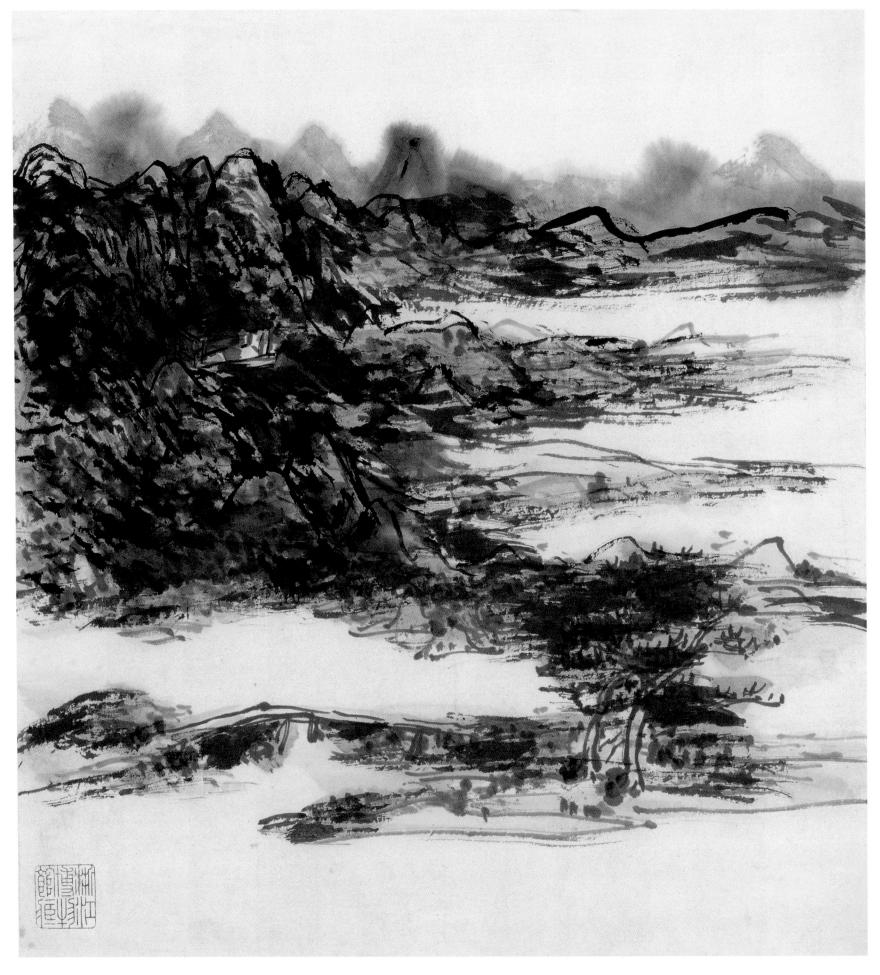

山水　纸本设色　27.5cm×25cm　浙江省博物馆藏

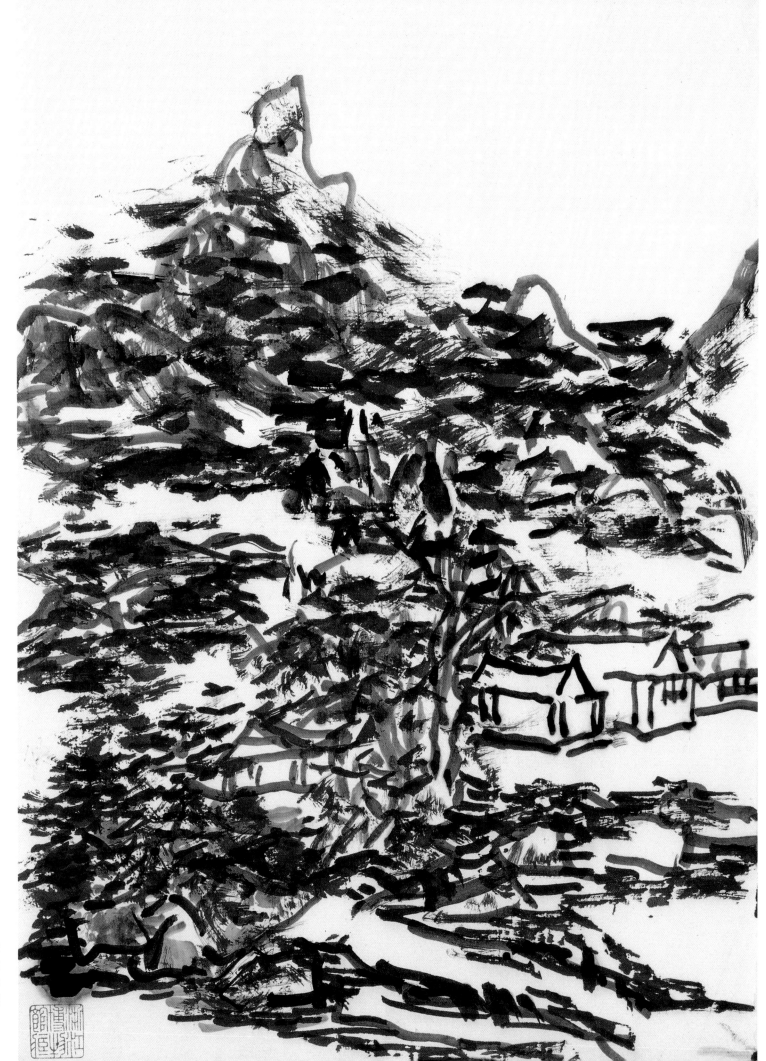

山水
纸本墨笔
37.5cm×27cm
浙江省博物馆藏

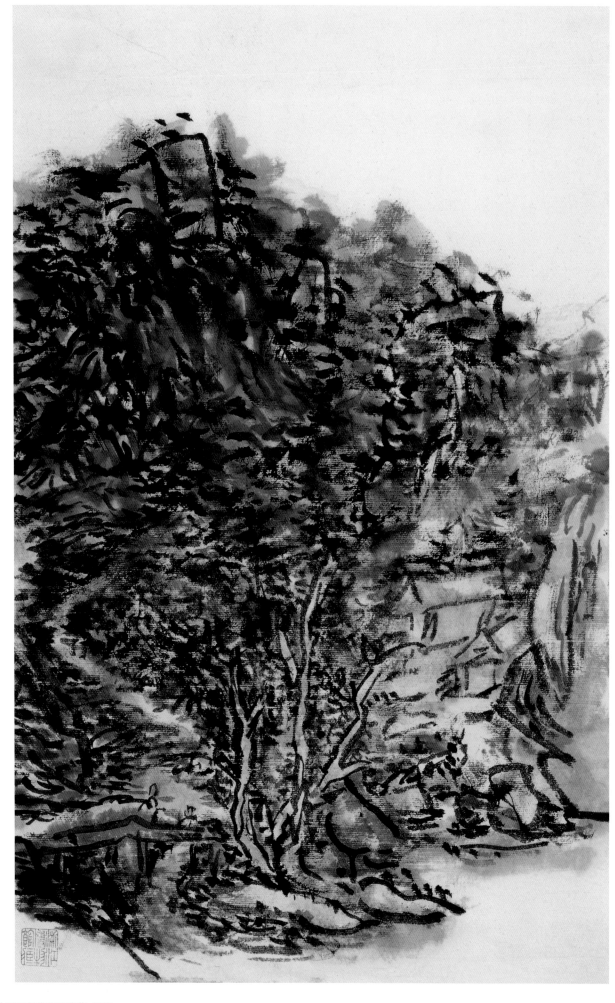

山水
纸本设色
48cm×33cm
浙江省博物馆藏

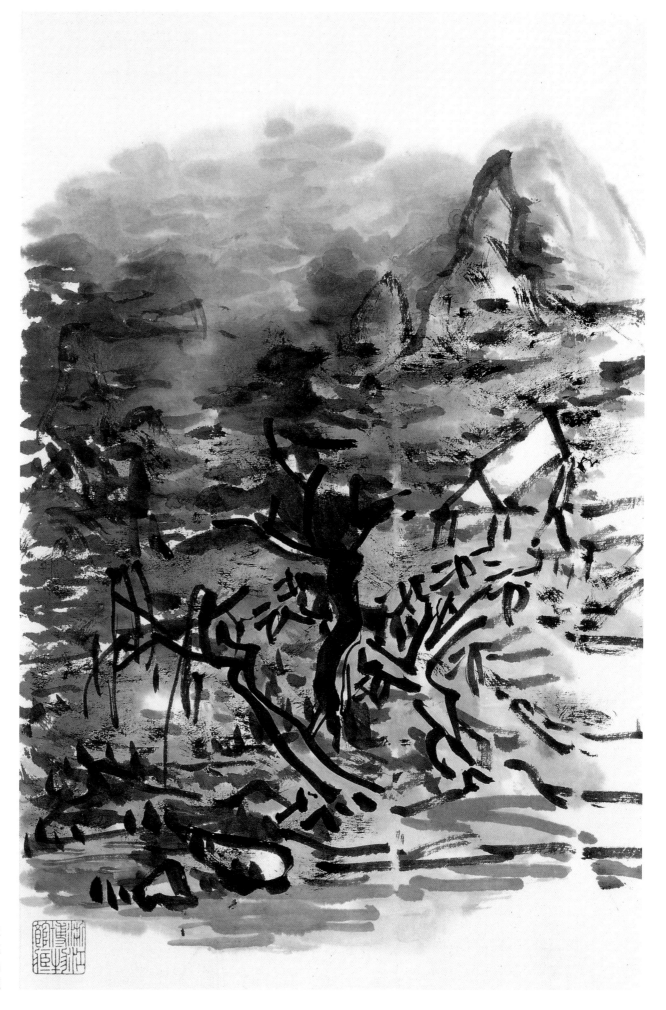

山水
纸本墨笔
34cm×22cm
浙江省博物馆藏

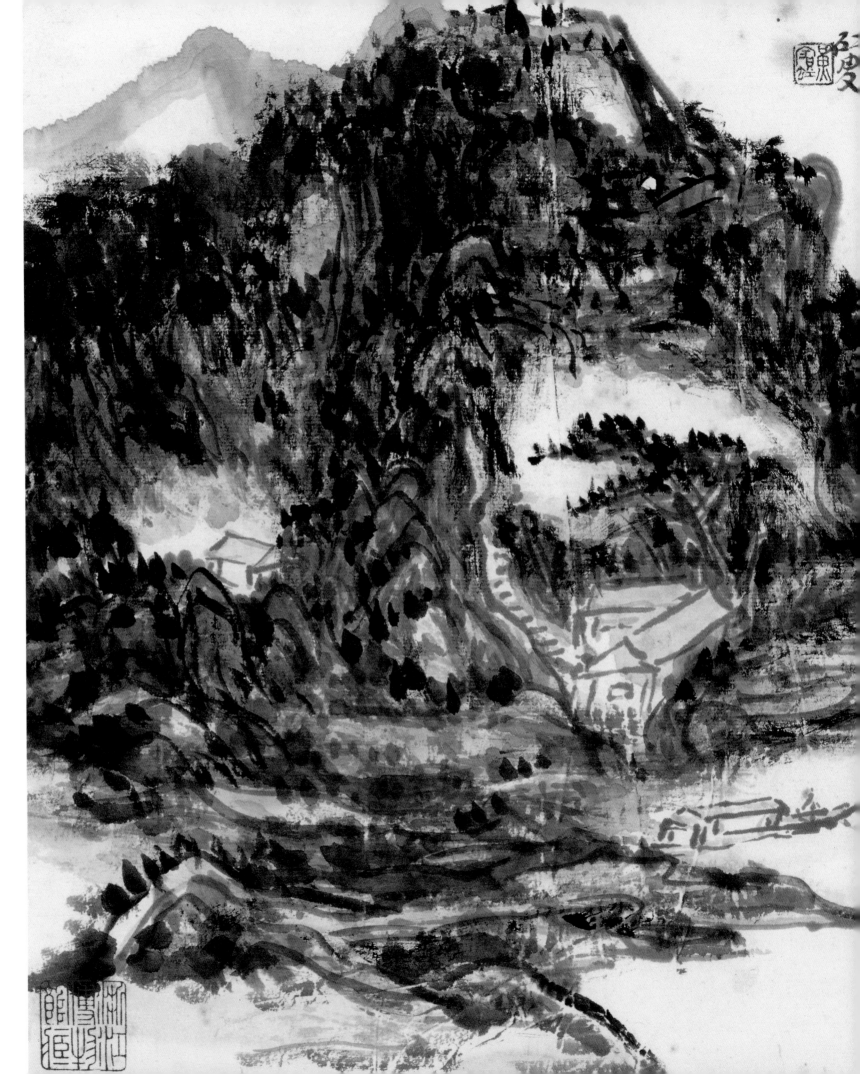

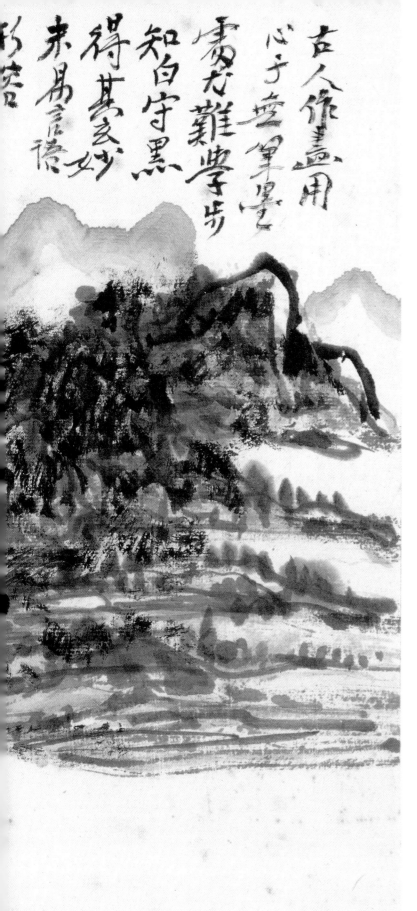

古人作畫用
心于空白處
尤為難學近
知白守黑
得其玄妙
亦易言詮
彩者

山水图册之一　泊舟看山
纸本设色
22.1cm×26.4cm
浙江省博物馆藏

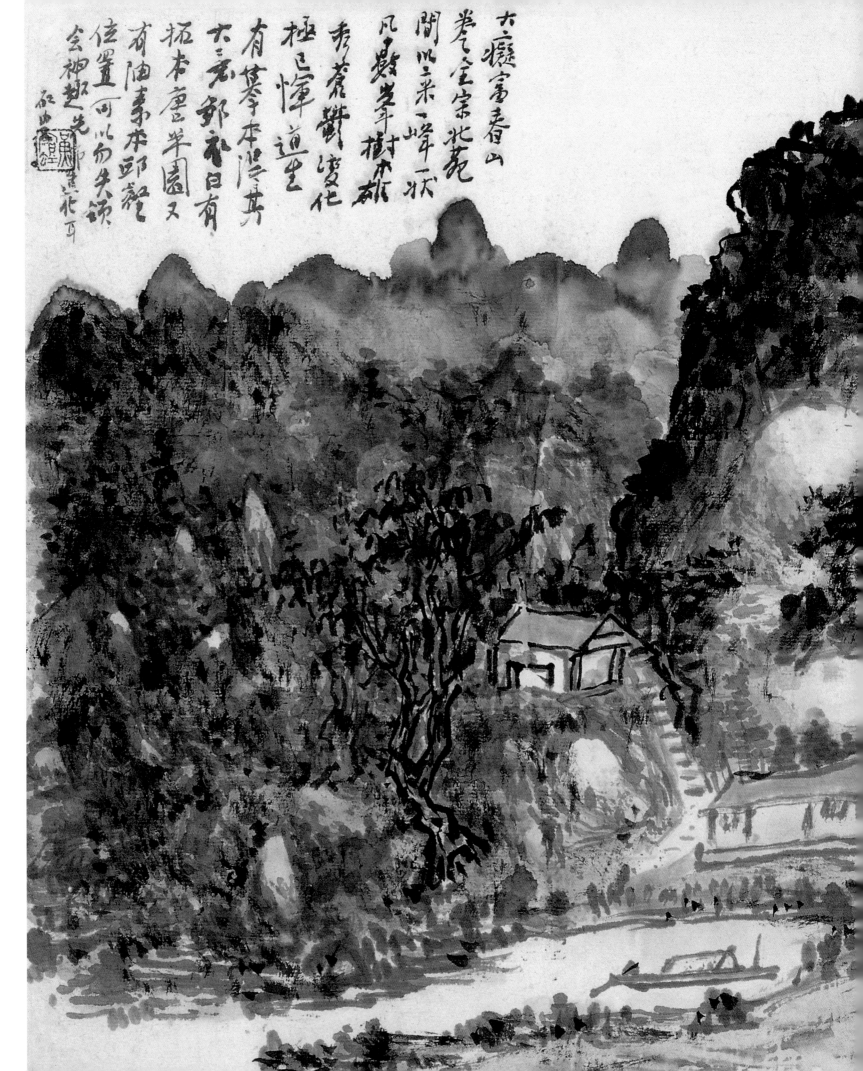

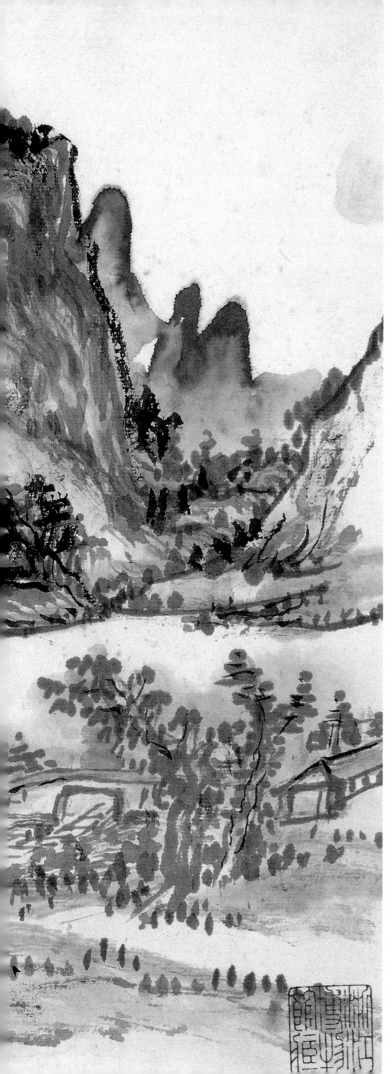

山水图册之二　富春翠岚
纸本设色
22.1cm×26.4cm
浙江省博物馆藏

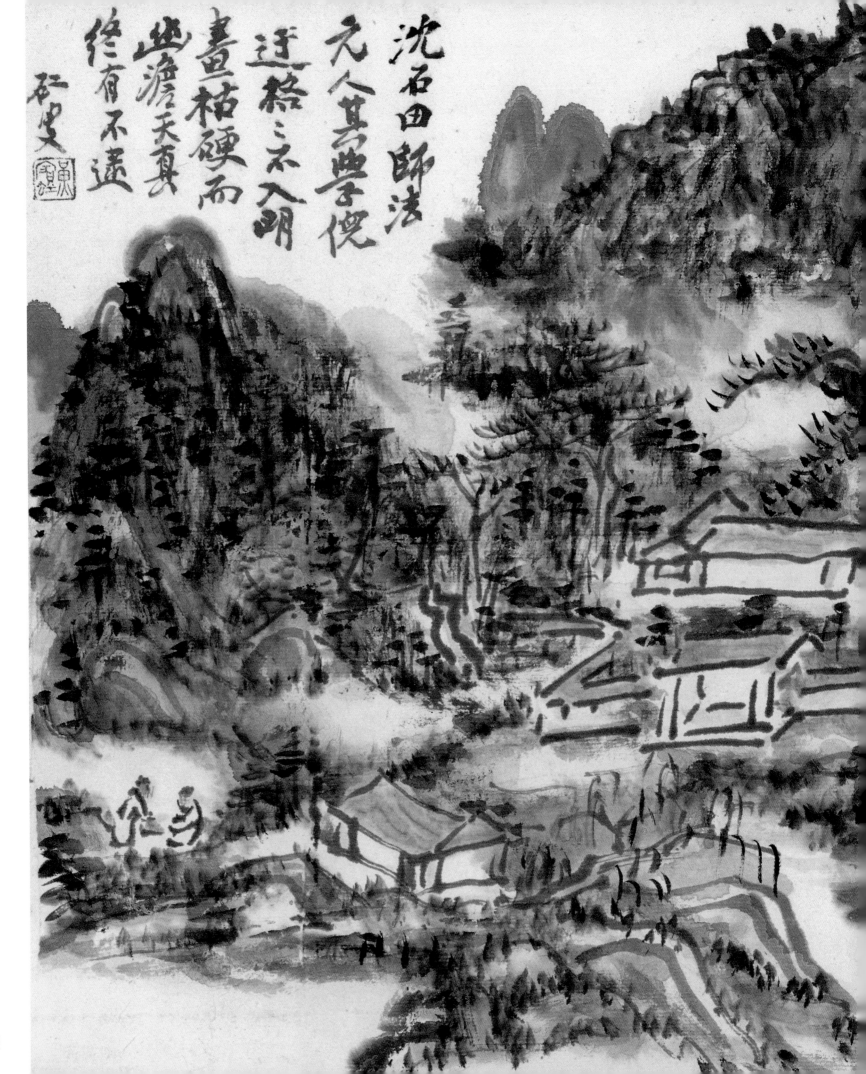

沈石田師法
元人其云學倪
迂格之不入朗
畫枯硬而
幽澹天真
終有不遠

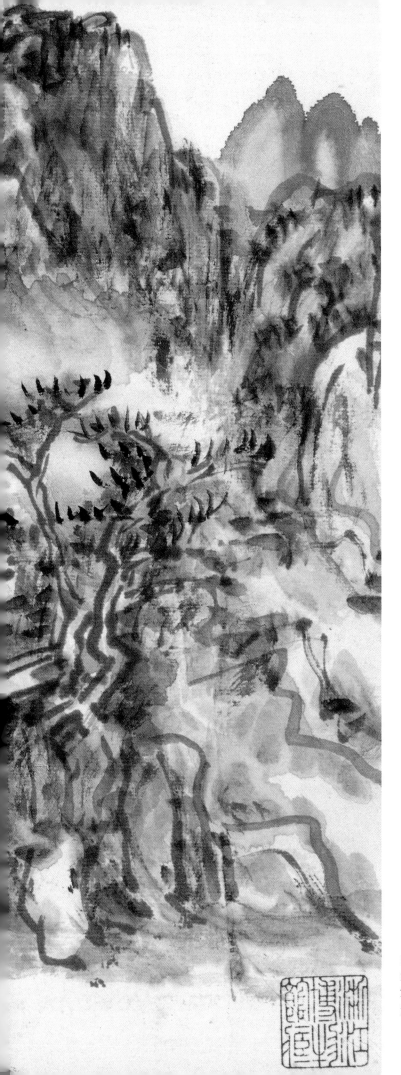

山水图册之三　幽淡天真
纸本设色
22.1cm×26.4cm
浙江省博物馆藏

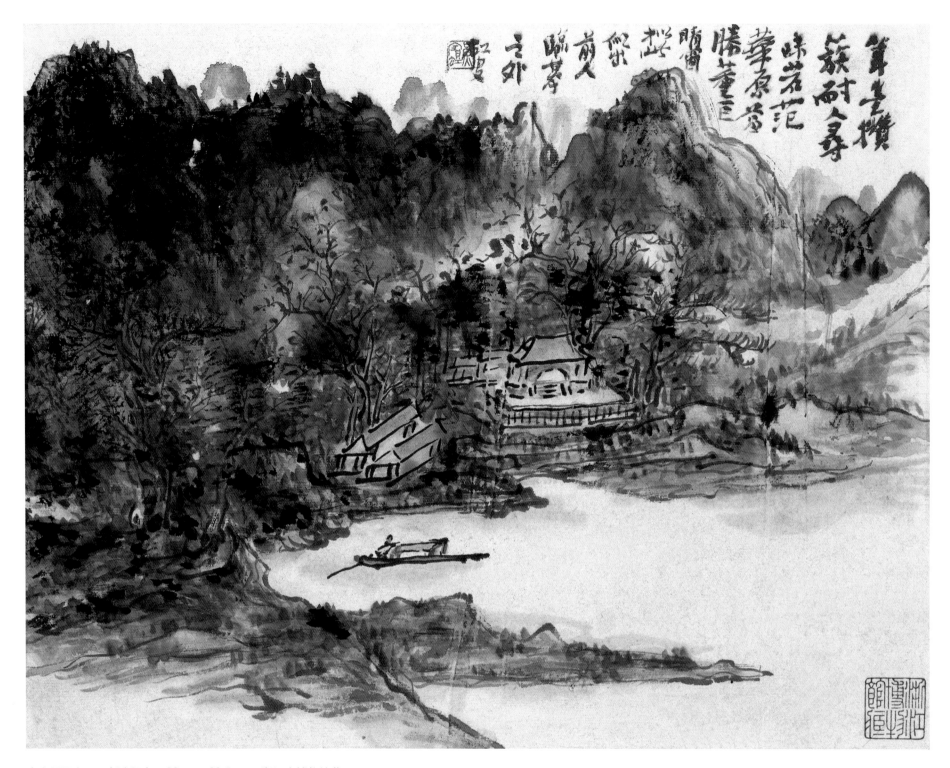

山水图册之一　纸本设色　22cm×28.5cm　浙江省博物馆藏

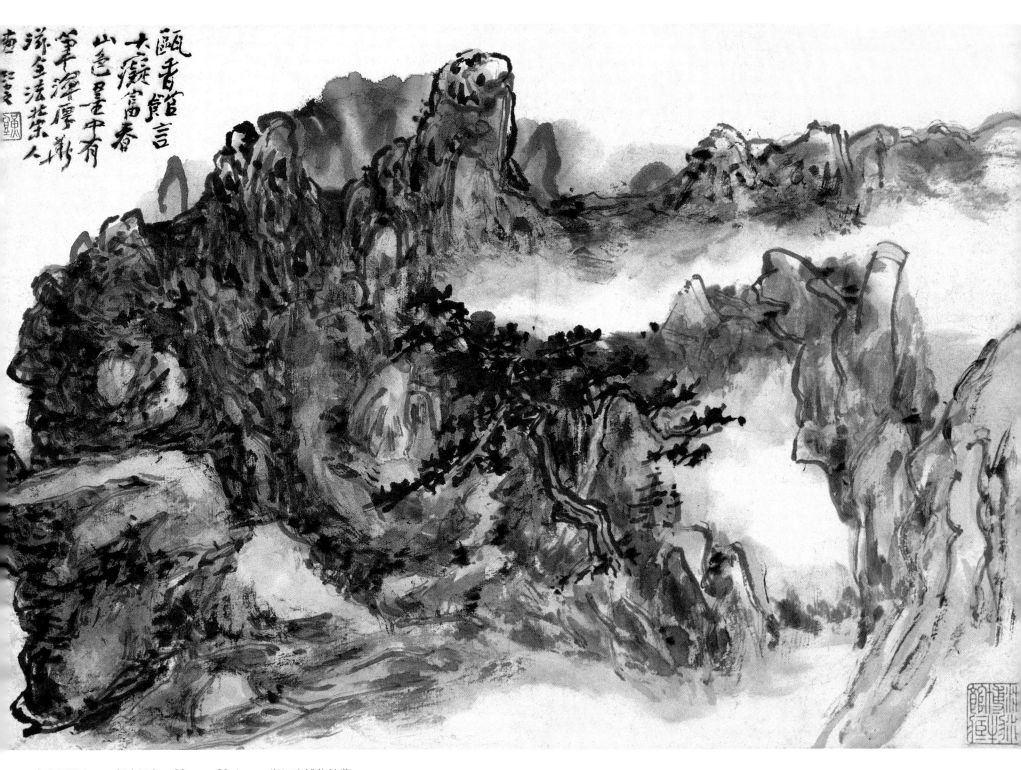

山水图册之一　纸本设色　22cm×23.4cm　浙江省博物馆藏

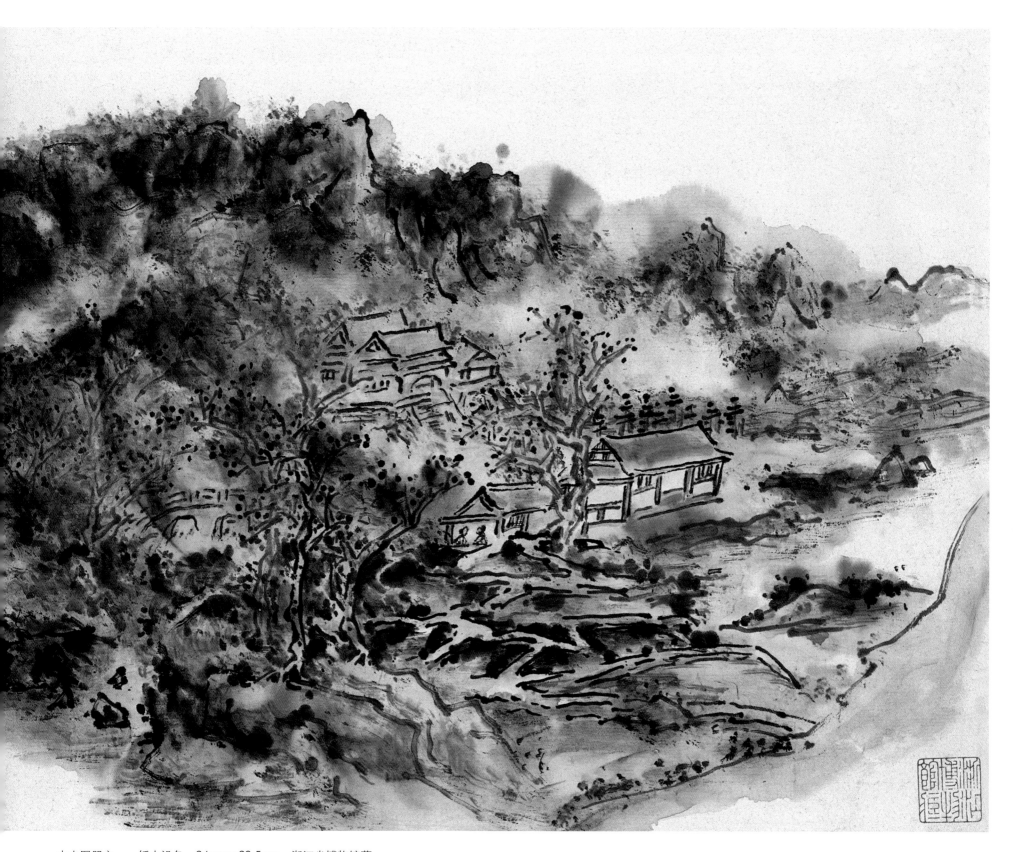

山水图册之一　纸本设色　24cm×29.5cm　浙江省博物馆藏

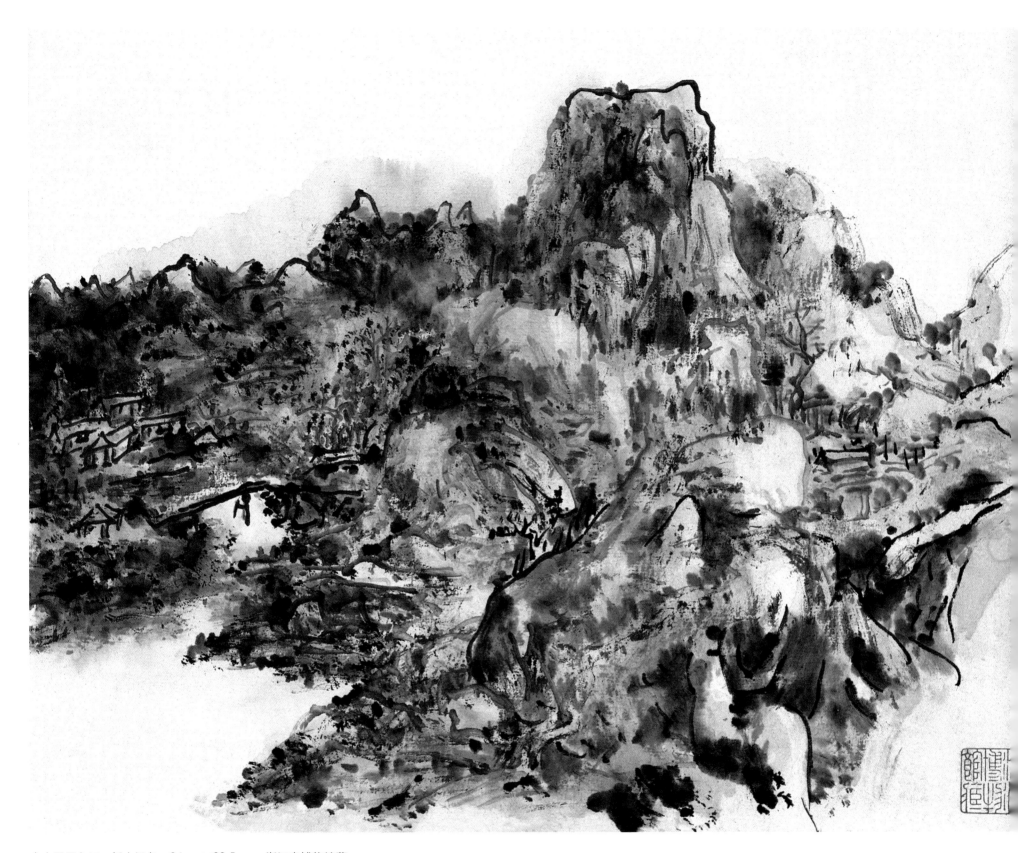

山水图册之二　纸本设色　24cm×29.5cm　浙江省博物馆藏

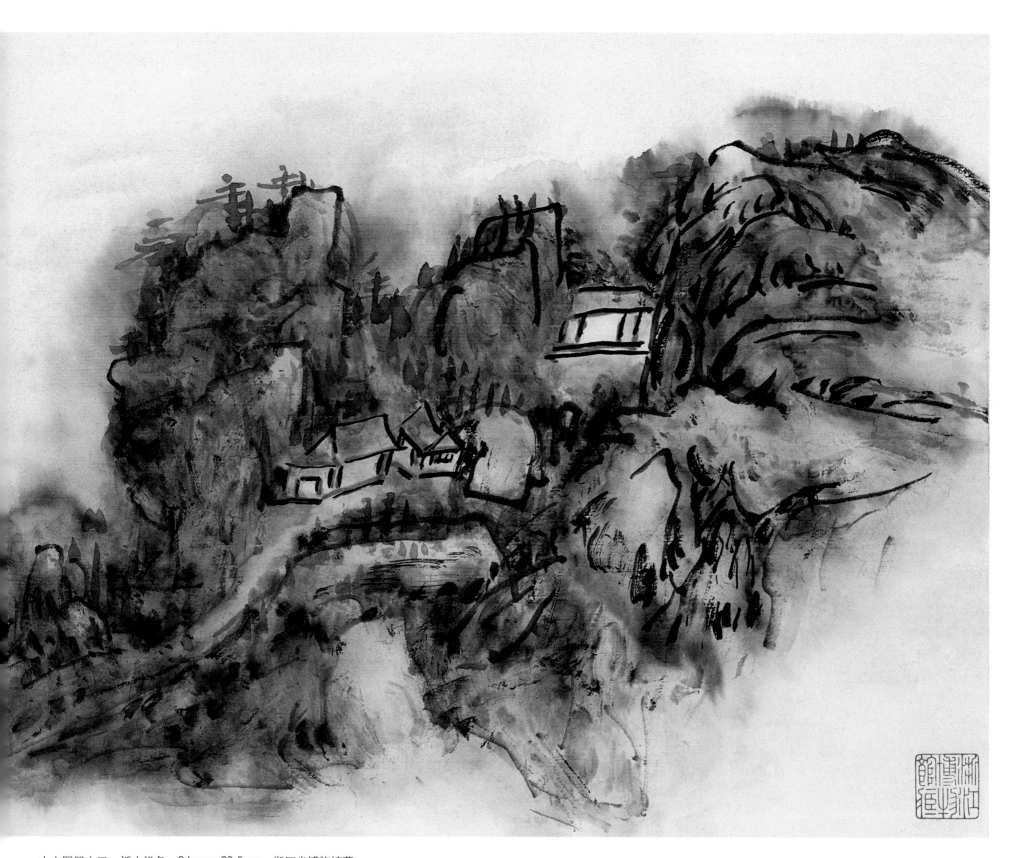

山水图册之三　纸本设色　24cm×29.5cm　浙江省博物馆藏

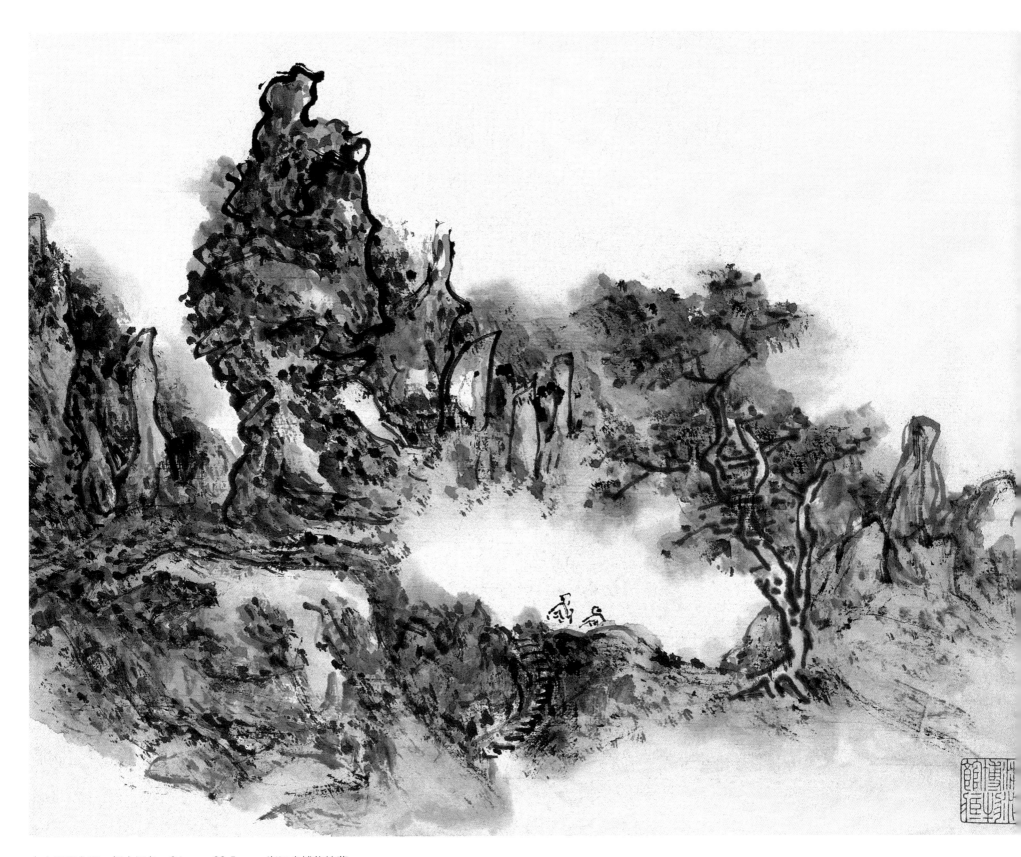

山水图册之四　纸本设色　24cm×29.5cm　浙江省博物馆藏

潘天寿

潘天寿 (1897—1971)，原名天授，字大颐，号阿寿、雷婆头峰寿者。浙江宁海人。著名画家、美术教育家。擅画花鸟、山水，尤长指画，亦工书法、诗词、篆刻。平生积极从事艺术创作和艺术教育工作，为继承和发展我国传统绘画艺术、培养美术人材做出了卓越的贡献。中华人民共和国成立后，当选为全国人民代表大会代表。曾任中国文联委员，中国美术家协会副主席，浙江省文联副主席，中国美术家协会浙江分会主席，浙江美术学院院长、教授等职。代表作品有《小龙湫下一角图》《雁荡山花图》《露气图》等，代表著作有《中国绘画史》《听天阁诗存》等。

作小幅如治大国

——潘天寿的册页小品

陈永怡

潘天寿是20世纪中国画坛极富创造精神的大师，历任国立艺术专科学校教授、校长，浙江美术学院教授、院长等职。他的一生经历了中国画的两次价值危机，一次是清末民初西方文明输入中国后，西方艺术体系对中国传统艺术的全面冲击；一次是中华人民共和国成立后，中国画所遭遇到的不能反映现实生活的批判。但不管是面临民族兴亡还是政治斗争的危机，潘天寿始终坚信中国传统艺术有自我更新的能力，不容以任何政治、武力或资本的方式屈服或排斥。为此，他一方面在艺术理论上深入研究中西艺术之异同，另一方面不断在艺术实践上创新精进，以沉雄阔大、排奡纵横的作品证明了中国画传统出新道路的强大生命力。

潘天寿最为世人所熟知的是那些笔墨强悍、气势撼人的巨作，如《雁荡山花图》《小龙湫一截图》《雨霁图》等。这些作品不仅体现了他深厚特出的笔墨功力，也寓意性地表现了雄浑顽强的民族精神。而他所画的册页小品，作画之理亦如大画，从笔墨和构图上做文章，有作小幅如治大国之精神。潘天寿的《听天阁画谈随笔》"布置"篇中有这样一段话："老子曰：'治大国，若烹小鲜'。作大画亦然。须目无全牛，放手得开，团结得住，能复杂而不复杂，能简单而不简单，能空虚而不空虚，能闷塞而不闷塞，便是佳构。反之作小幅，须有治大国之精神，高瞻远瞩，会心四远，小中见大，扼要得体，便不落小家习气。"吴茀之曾经说过，潘天寿先生"不论画幅大小，都喜从高处、远处、大处和最新奇处立意，并且贯穿到作画的始终"。[1]潘天寿将册页小品也当作巨幅来经营，故而虽不满盈尺，却以小见大，气局开阔。

潘天寿的册页小品，概括起来有三大特点：

一是笔精墨妙。笔墨是中国画最核心的概念。中国画笔墨是一个系统和整体，它不仅仅是视觉直观层面的内容，还包含了画家的格调、意趣和作品的理法、神气、气韵、气象等。当代艺术界对笔墨的理解，大多仅认为是形式层面的，也有将笔墨简单地用水墨替代，陷于工具论的泥淖，使笔墨在中国画历史发展中所形成的丰富内涵及它自有的系统性不被理解。潘天寿有言："笔墨取于物，发于心；为物之象，心之迹"，即笔墨不仅是描绘物象的手段，更是承载画家心灵的迹痕。潘天寿用笔用墨强调简练明豁，这在册页中体现得最为直接。他的册页大多着笔着墨不多，画面洗练，但气象万千。他笔力雄健，一味霸悍，但又时时在控制之中。所以他的笔线不是剑拔弩张，而是沉着老辣、古拙迟滞。像《墨梅图》中的横枝，直如古人所谓之"折钗股"，有圆韧沉实之意。《凌霄图》中的藤蔓，以篆隶入画，提按、转折、顿挫，笔笔含蓄凝练，变化多端，值得玩味。他的用墨，不求局部的枯湿浓淡，而讲求画面整体的对比，以造成明豁概括之感。《香祖图》中，浓墨之兰叶与淡墨之兰花互破，墨色统一而变化微妙。

二是构图奇绝。潘天寿的作品在构图上苦心经营，往往达到多一笔则冗，少一笔则缺的境地。他在构图上对宾主、虚实、疏密、轻重、聚散等的灵活运用，在册页这样的盈尺小幅中，体现得尤为突出和明显。

潘天寿曾言及自己的构图是"收头铺脚"[2]，画面的头收在纸里，是为了完整美好地展现对象，而脚铺在画外，是为了扩大视野，引人遐想，使景外有景，画外有画。册页中的构图处理，可谓把"收头铺脚"做到极致。《灵鱼图》中，鱼尾留在画

外；《秋虫图》中的篱栏斜出画面；《灵石图》《石法图》的石根均出于纸边……画面的意外之意、境外之境，于此得焉。

潘天寿画上的题跋、印章也经过精心布局，是画面构图的重要组成部分。《雏鸡图》用浓墨画出鸡雏的身体，而用隶书写出"闲向阶前啄绿苔"，题跋书法结体方整，与鸡雏的整块身体构成形体上的呼应，但体块和线条又形成视觉上的对比和节奏；《春兰新放图》是白描画法，便用篆书题款来构成整个画面的形式统一。盘子上钤盖的"天"白文方印，补了画面右边的虚空，是点睛之笔。比较两幅题材相同的作品《农家清品图》和《樱桃时候图》，更能看出他的精心：前者荸荠略工整，画面上部用隶书题款，画面的上下部分用"寿"字款、钤印和一颗红樱桃来联系；而后者的荸荠用笔略草，荸荠与樱桃是横势铺展，于是用纵势的行书题跋来加强构图的变化。

潘天寿对空白的处理亦十分严谨。他有一方章名为"知白守黑"。他认为"空白处理不好，实处也搞不好……黑从白现，对空白有深入的理解才能处理好画面的黑实之处"。[3] 他在教学中常用围棋的布局来比喻中国画的构图，足见对于"布白"的用心。画中的空白可使观者结合所画之题材，由意想而得各不相同之背景，所谓"无画处皆成妙境"是也。《墨梅图》中的横枝和竖枝将画面分为四个大小不等的空白。左下空白用一小枝来破，右下空白用款题和印章来破，左上和右上的空白都用花朵或花苞来破。画面显得简洁而不简单，里面蕴含了精心的布置匠心。

题跋、印章和空白的处理又跟画面边角的处理联系紧密。潘天寿认为"画之四边四角，与题款，尤有相互之关系，不可不加细心注意"。"画面之四边四角，使与画外之画材相关联，气势相承接，自能得气趣于画外矣"。[4] 再回视前述的册页小品，其四边四角均作精心布陈，"寸土不让"，虚实相生。观潘天寿的大画，幅面很大但不觉得空；观其小画，幅面很小但气局很大，全在于他对画面气的承接连贯、势的动向转折苦心孤诣的经营构思。所以说潘天寿的册页是研究和学习他置陈布势方法的最好教材。

三是格调清新。如果说潘天寿的巨幅作品意境是静穆幽深，那他的册页小品则是平淡质朴，意境悠长。他有方闲章曰"不雕"，言其艺术自自然然，不事雕琢。他绘画的取材全是朴素的对象，笔墨色彩也是天然去雕饰，反对甜俗和虚假。他总能采撷周遭生活的细节、片断和情态，化为笔简韵深的画面。《秋晨图》仿佛让人倾听到秋花秋叶窸窣的细语；《芭蕉蜘蛛图》表现的是静谧的乡间的某一个角落，蜘蛛结网，红叶飘落，妙趣横生；《诚斋诗意图》笔墨极简，却韵味深长地表现了"小荷才露尖尖角，早有蜻蜓立上头"的情致。

潘天寿坚持艺术创造的高峰意识，坚守中国民族艺术的特点和优势，并以自己卓绝的创造发展了民族绘画传统。他的大画给人以视觉和心灵的震撼，他的册页小品则讲求笔意墨韵、笔情墨趣，其传达的诗情画意，精思妙构，同样令人再三咀嚼，回味无穷。

注：
1 吴之，《潘天寿的画——〈潘天寿画集〉序》，《潘天寿研究》，浙江美术学院出版社，1989年，第205页。
2 高冠华，《诲与学——追忆先师潘天寿先生三十年的教益》，《潘天寿研究》，浙江美术学院出版社，1989年，第91页。
3 潘公凯编，《潘天寿谈艺录》，浙江人民美术出版社，1997年，第127页。
4 潘公凯编，《潘天寿谈艺录》，浙江人民美术出版社，1997年，第129页。

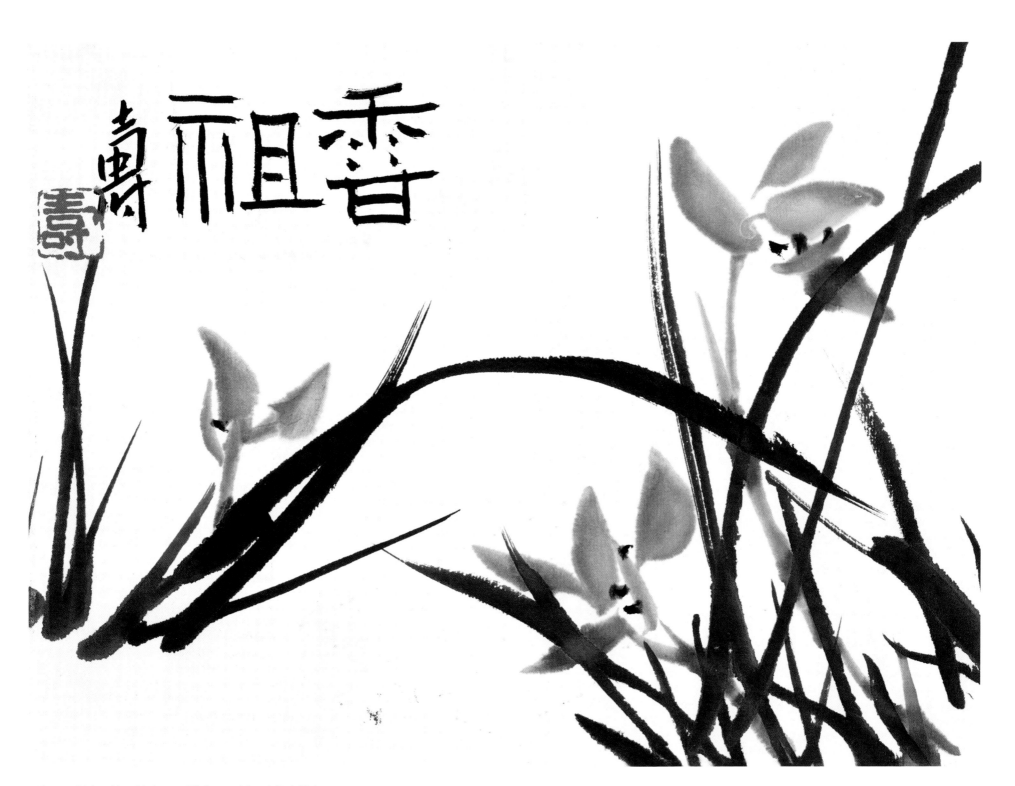

香祖图　纸本墨笔　16.6cm×22.8cm　潘天寿纪念馆存

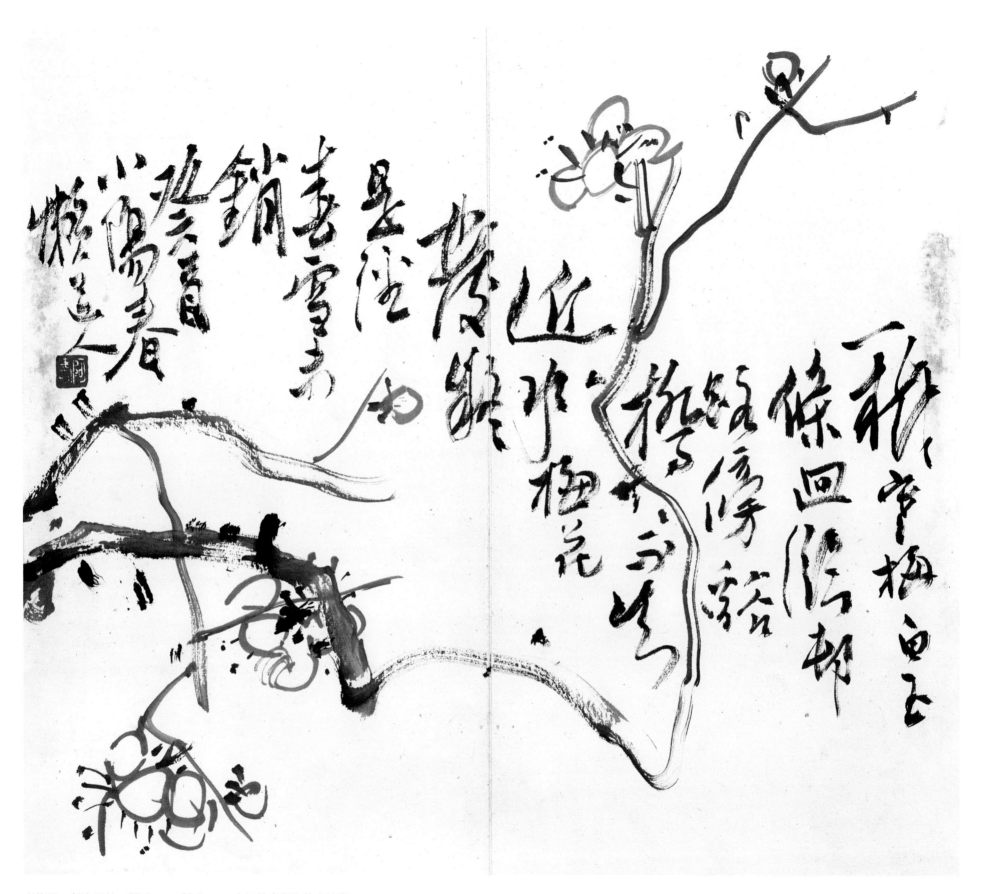

老梅图　纸本墨笔　28.5cm×32.8cm　中国美术学院美术馆藏

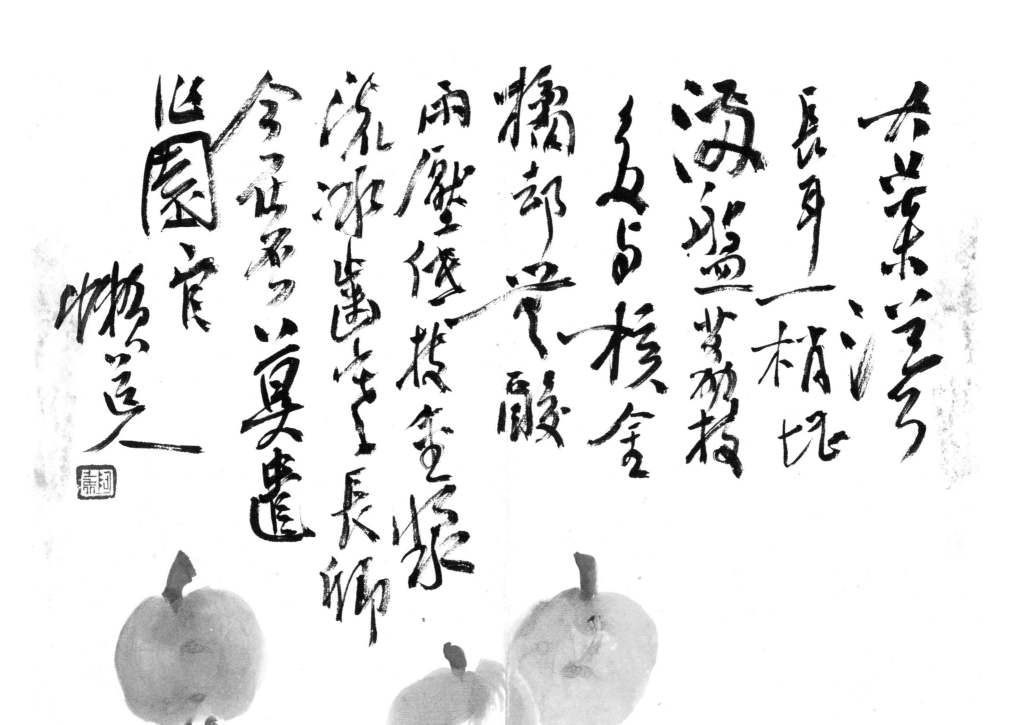

大叶浓荫长夏月，一树枇杷海盐，芽芽枝枝与核金，糖部如紫酸，雨后坚如枝金浆，流冰万年长卿，今在无为莫违，监园官懒道。

枇杷图　纸本设色　28.5cm×32.8cm　中国美术学院美术馆藏

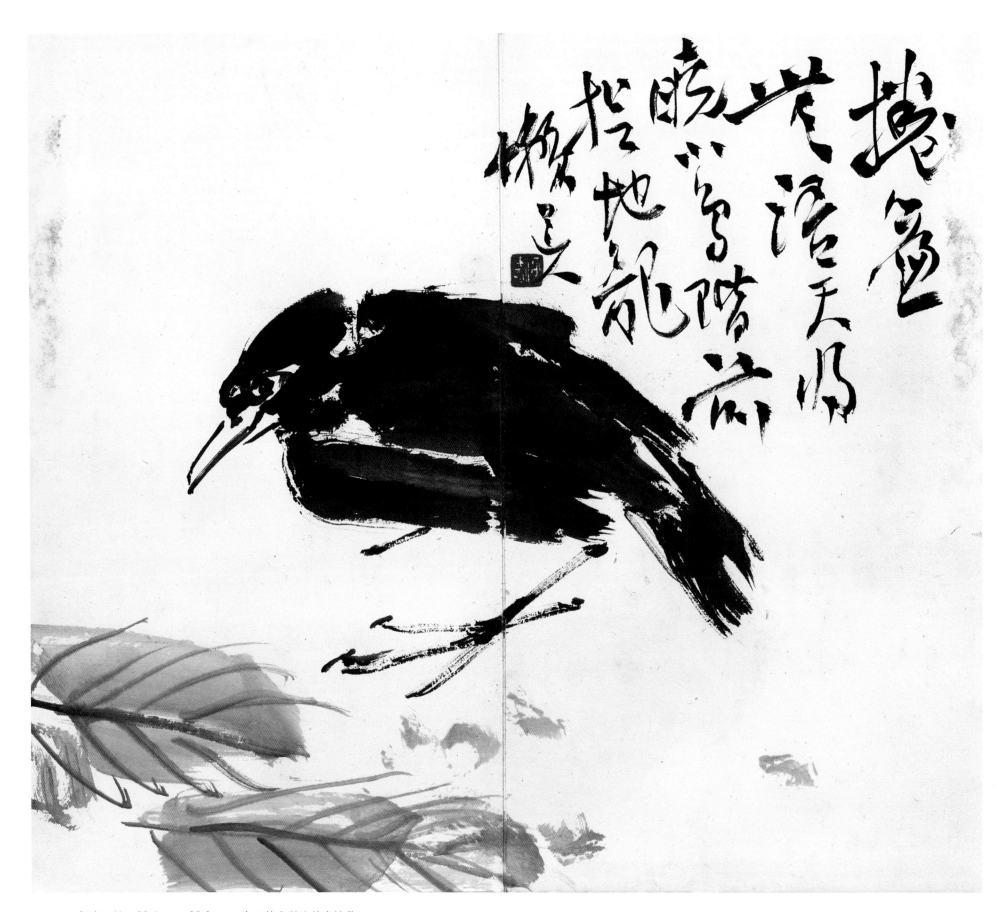

八哥图　纸本墨笔　28.5cm×32.8cm　中国美术学院美术馆藏

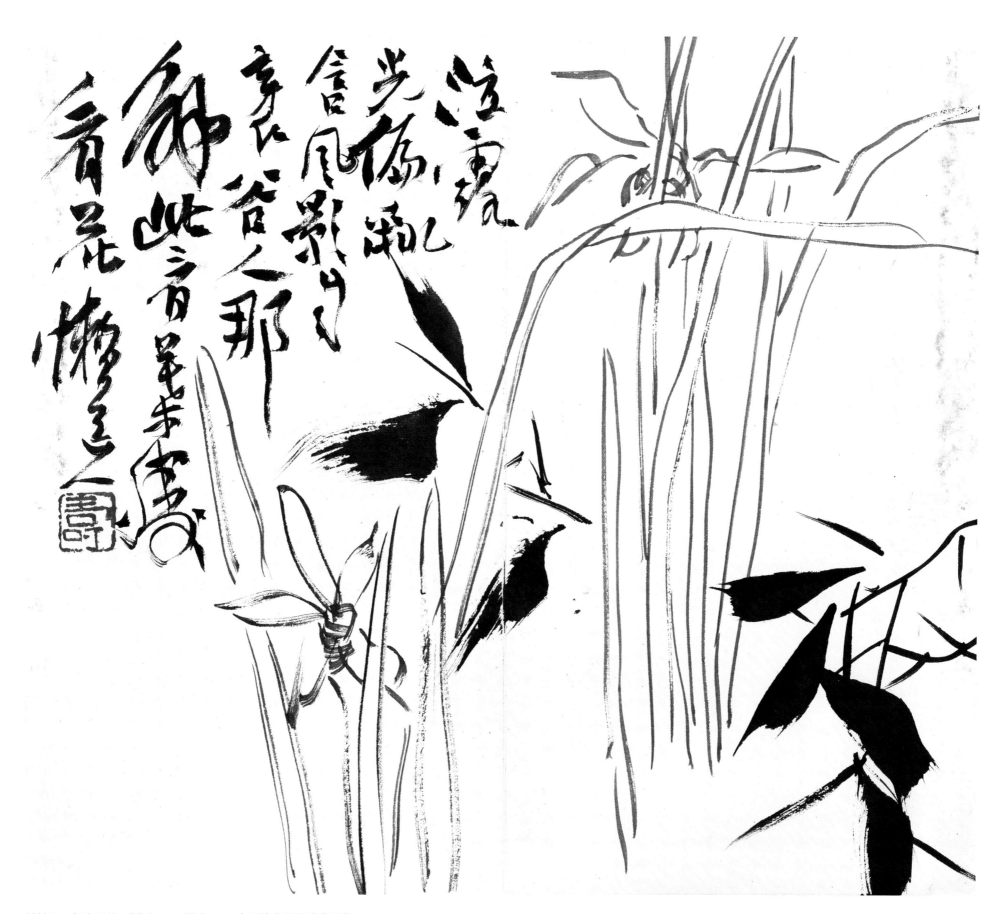

兰竹图　纸本墨笔　28.5cm×32.8cm　中国美术学院美术馆藏

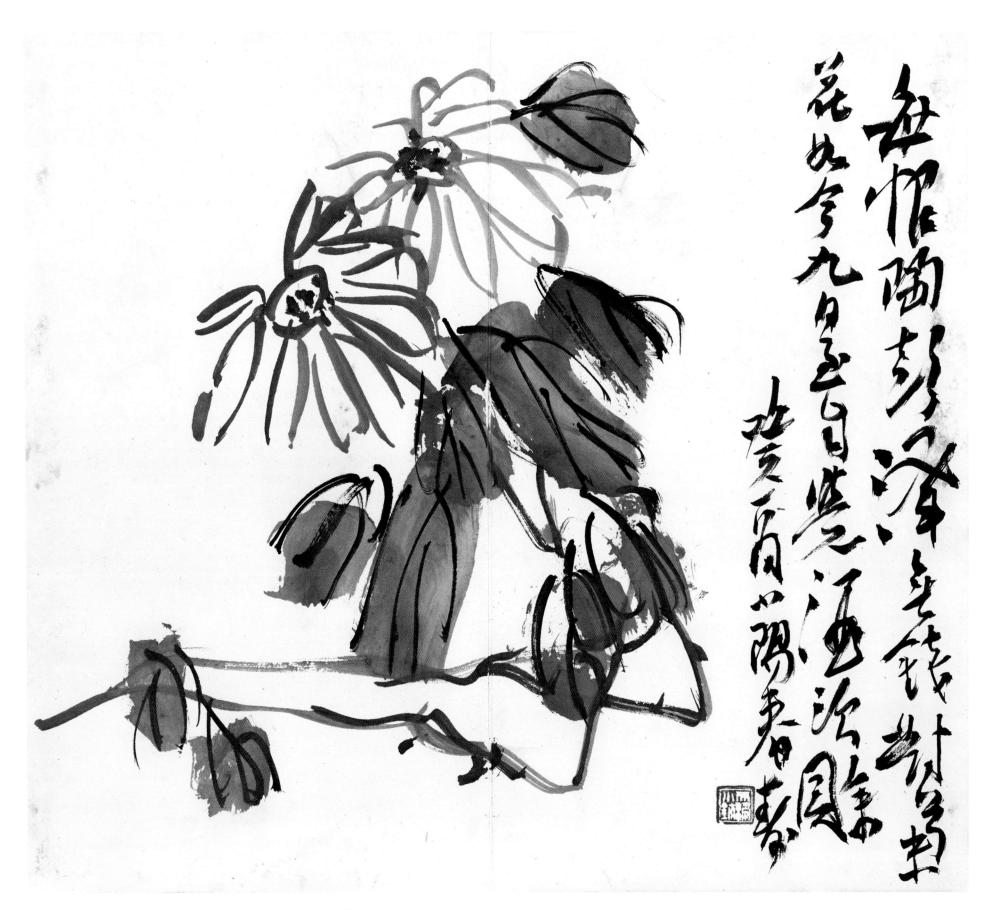

菊花图　纸本墨笔　28.5cm×32.8cm　中国美术学院美术馆藏

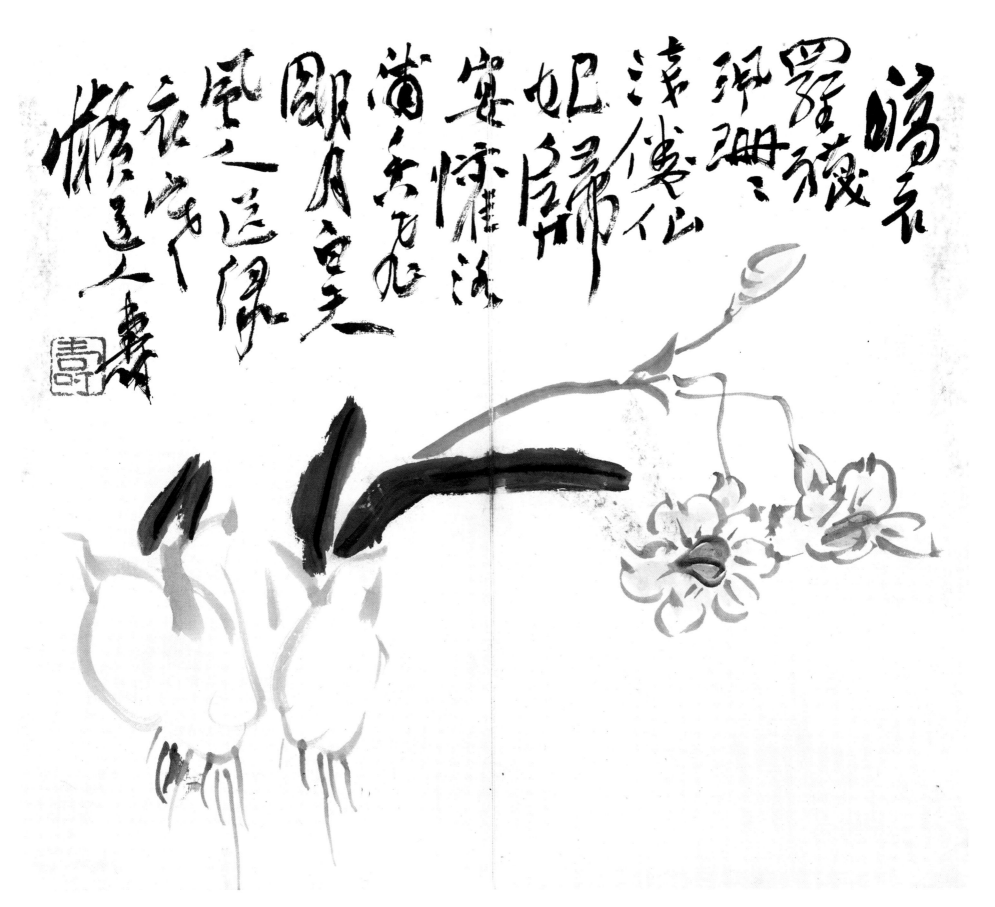

暗香疏影罗浮梦，凌波仙子清妍冶，妃子归，寒憀泝，潇泝素影，凤凰来仪，风云送一返涿，寥寥千古，懒遂大寿

水仙图　纸本墨笔　28.5cm×32.8cm　中国美术学院美术馆藏

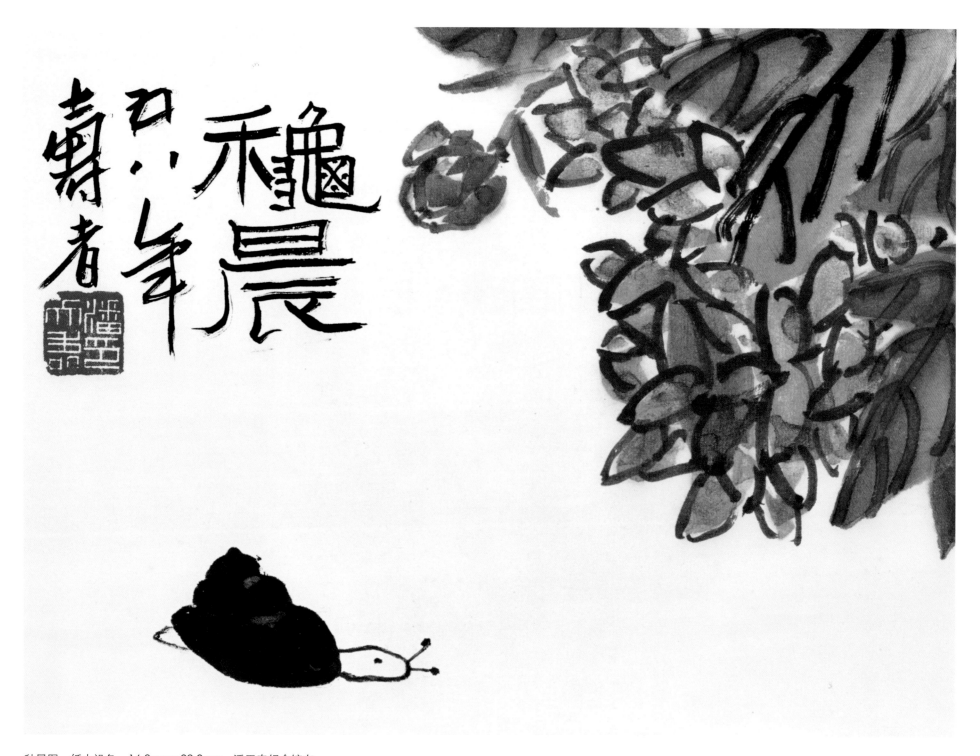

秋晨图　纸本设色　16.8cm×22.8cm　潘天寿纪念馆存

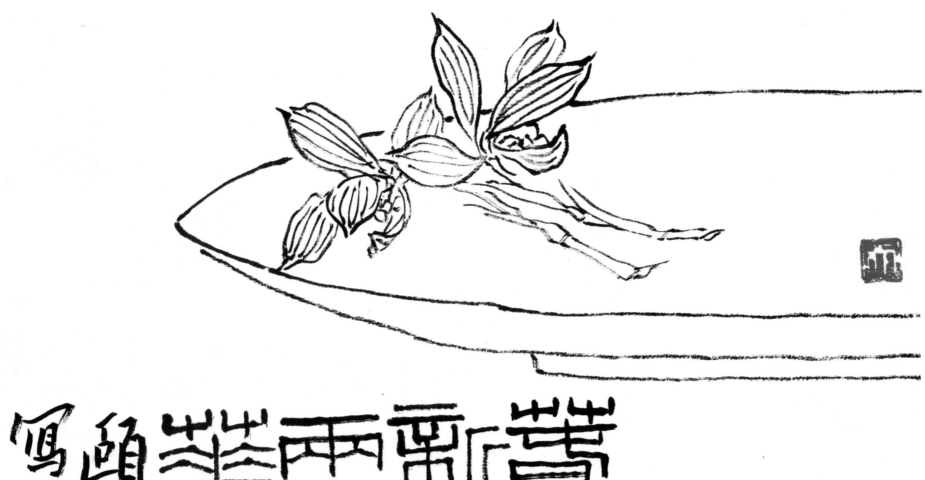

春兰新放图　纸本墨笔　16.8cm×23.4cm　潘天寿纪念馆存

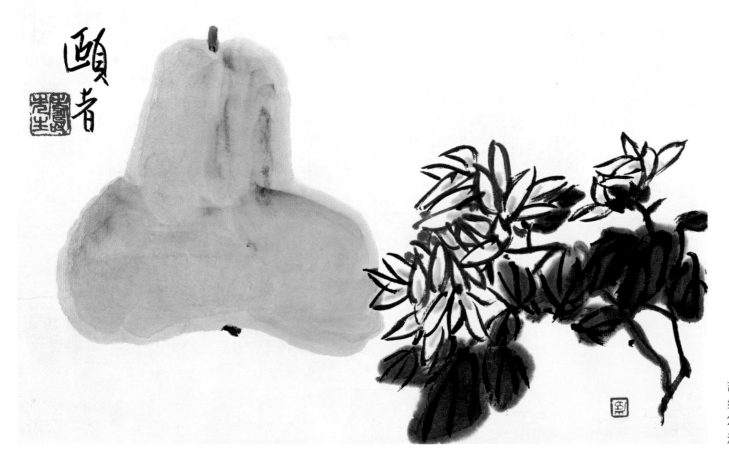

葫芦菊花图
纸本设色
24.5cm×39cm
潘天寿纪念馆存

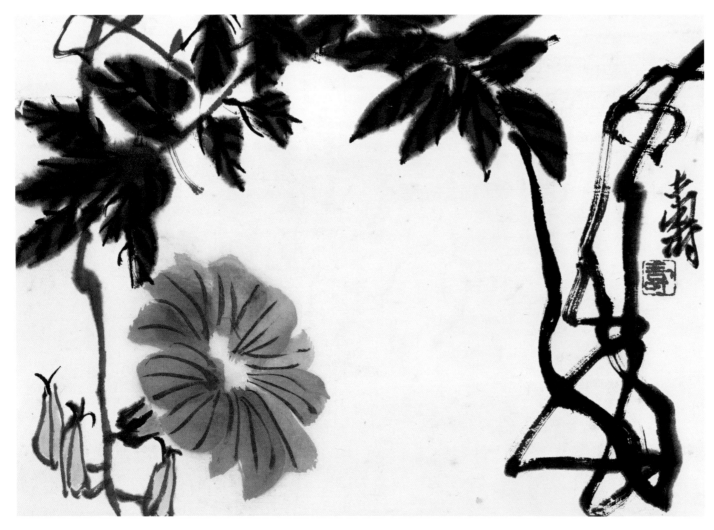

凌霄图
纸本设色
23cm×33.3cm
潘天寿纪念馆藏

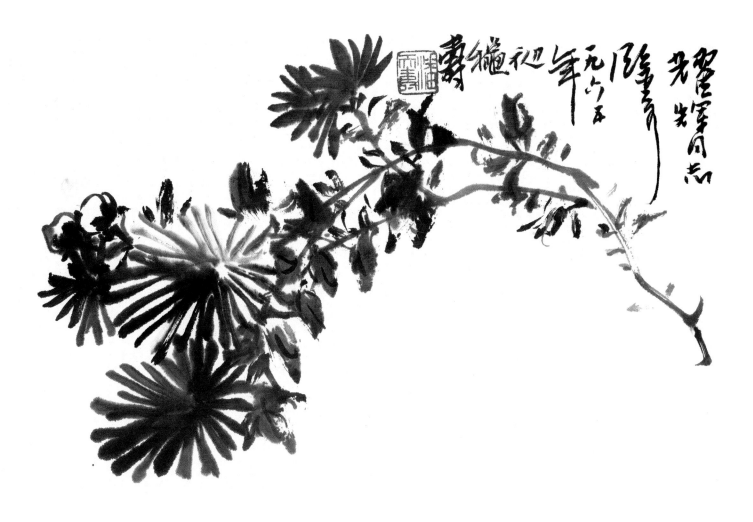

菊花图
纸本墨笔
26.3cm×46.4cm
私人藏

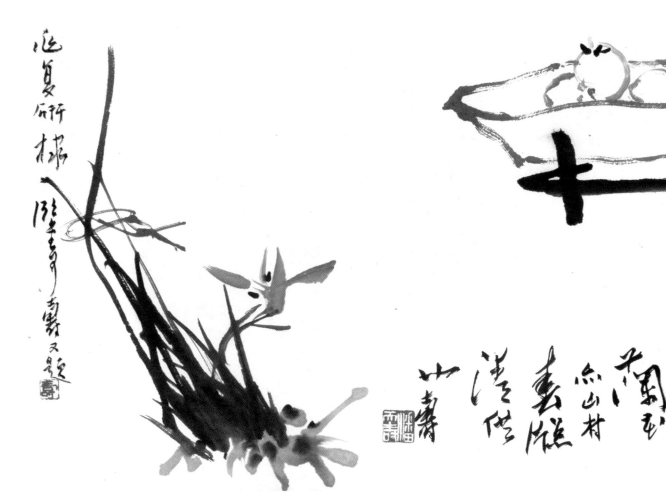

春窗清供图
纸本墨笔
39.2cm×66cm
私人藏

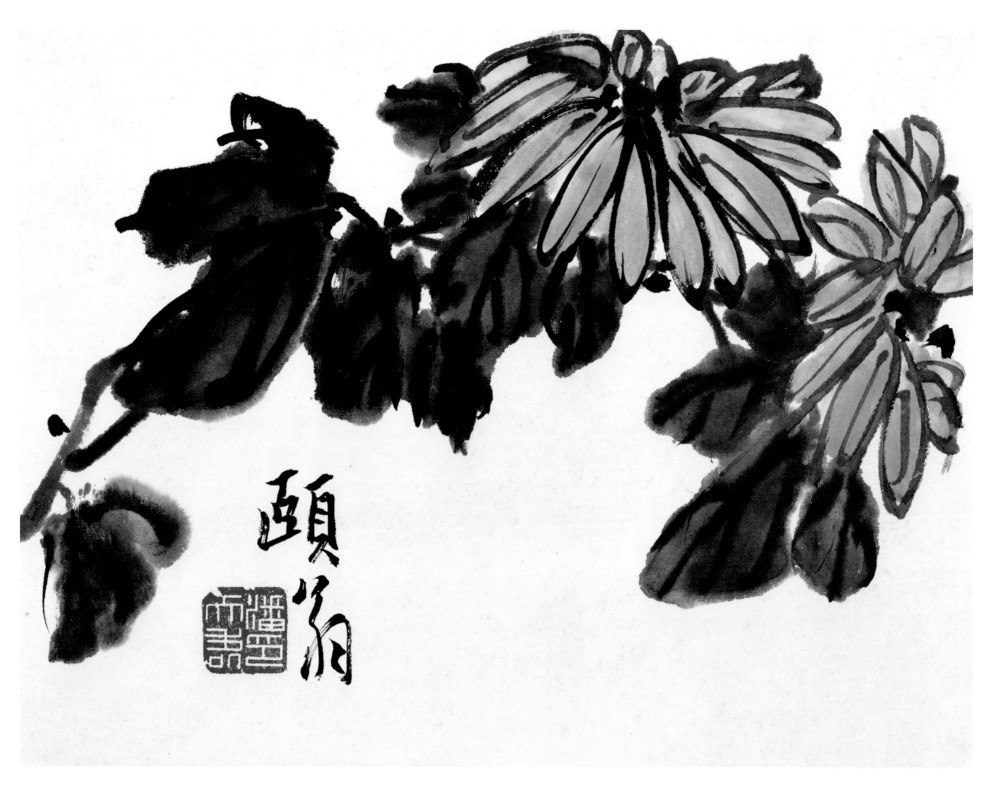

黄菊图　纸本设色　16.9cm×22.3cm　潘天寿纪念馆存

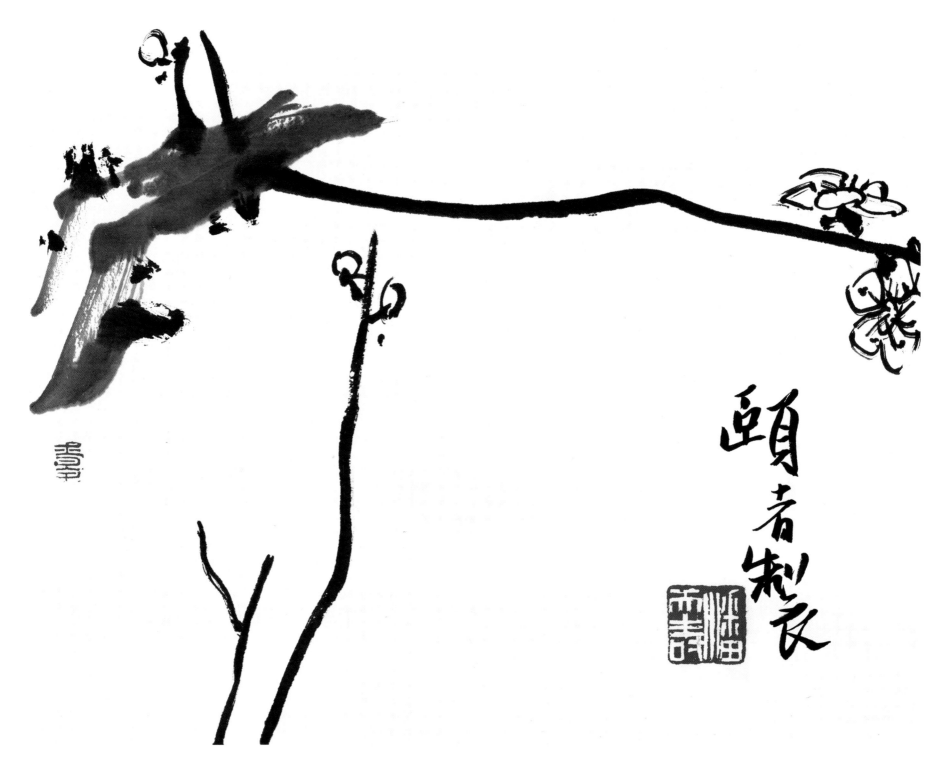

墨梅图　纸本墨笔　24.5cm×30.5cm　潘天寿纪念馆存

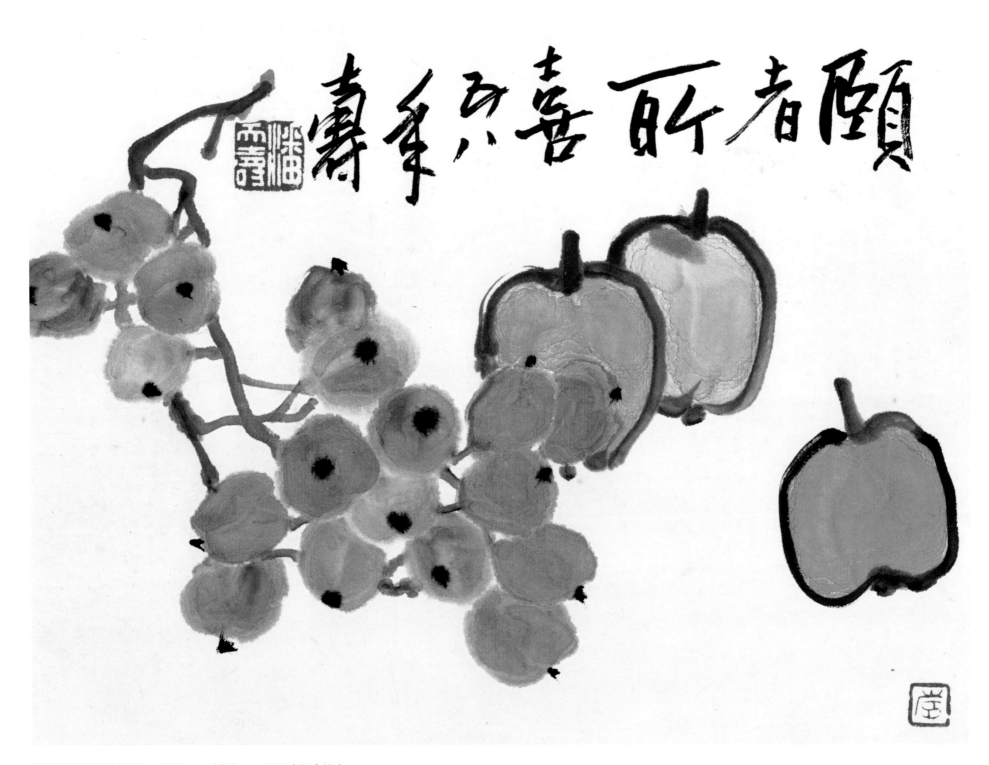

頤者所千百年繤喜壽

葡萄枇杷图　纸本设色　16.9cm×22.7cm　潘天寿纪念馆存

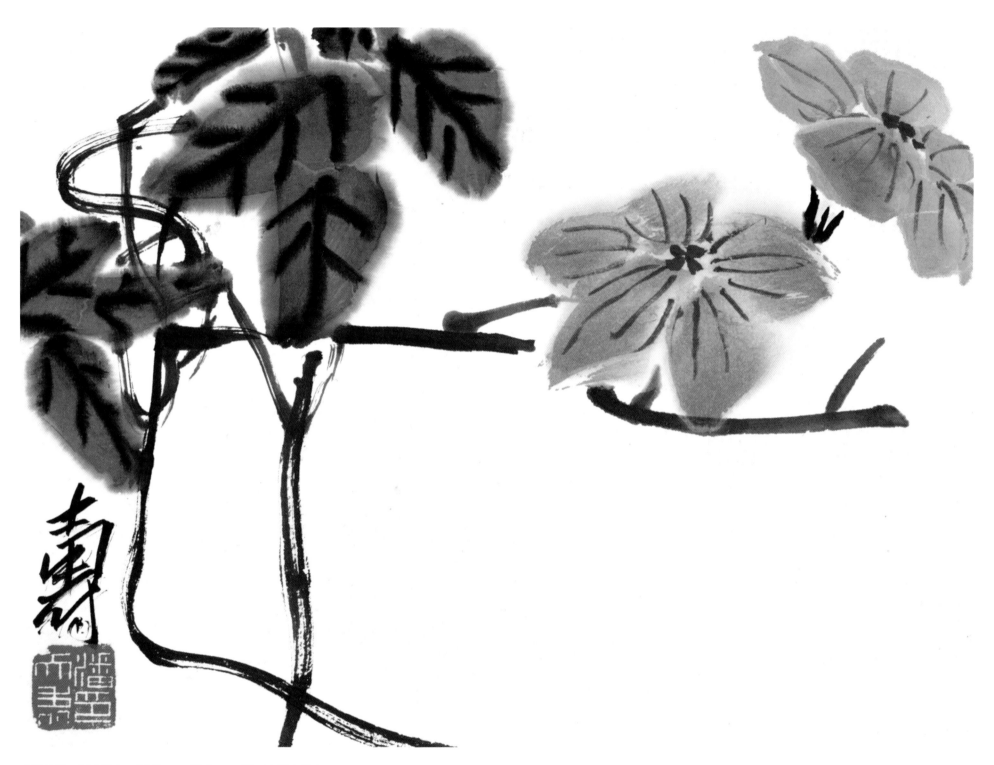

凌霄花图　纸本设色　16.8cm×22.8cm　潘天寿纪念馆存

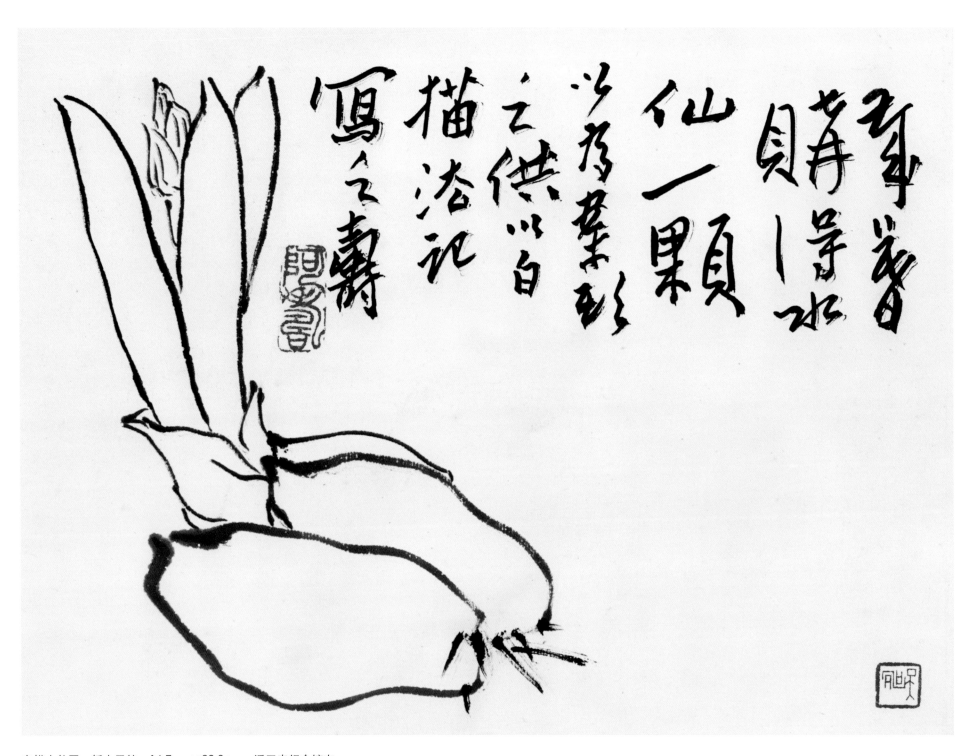

白描水仙图　纸本墨笔　16.7cm×22.8cm　潘天寿纪念馆存

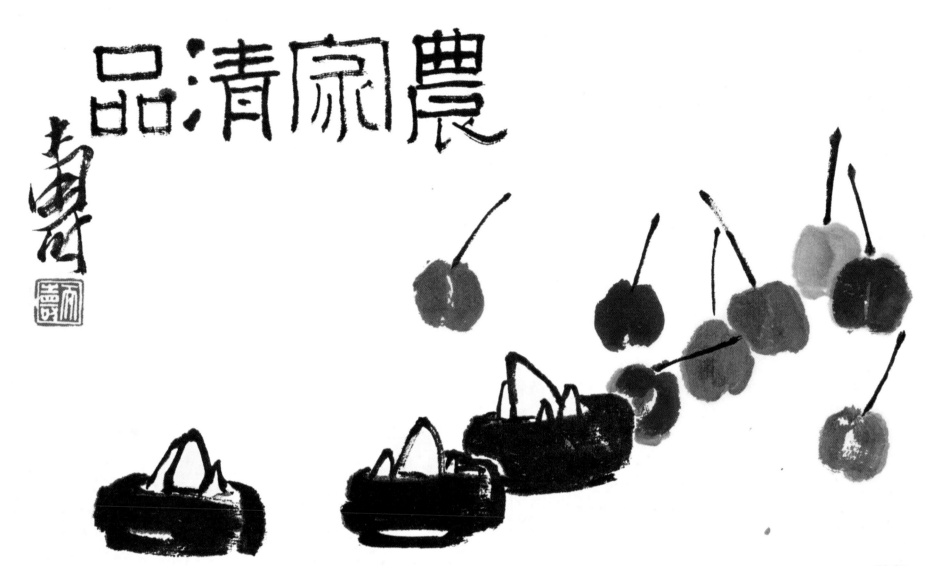

农家清品图　纸本设色　16.7cm×23.2cm　潘天寿纪念馆存

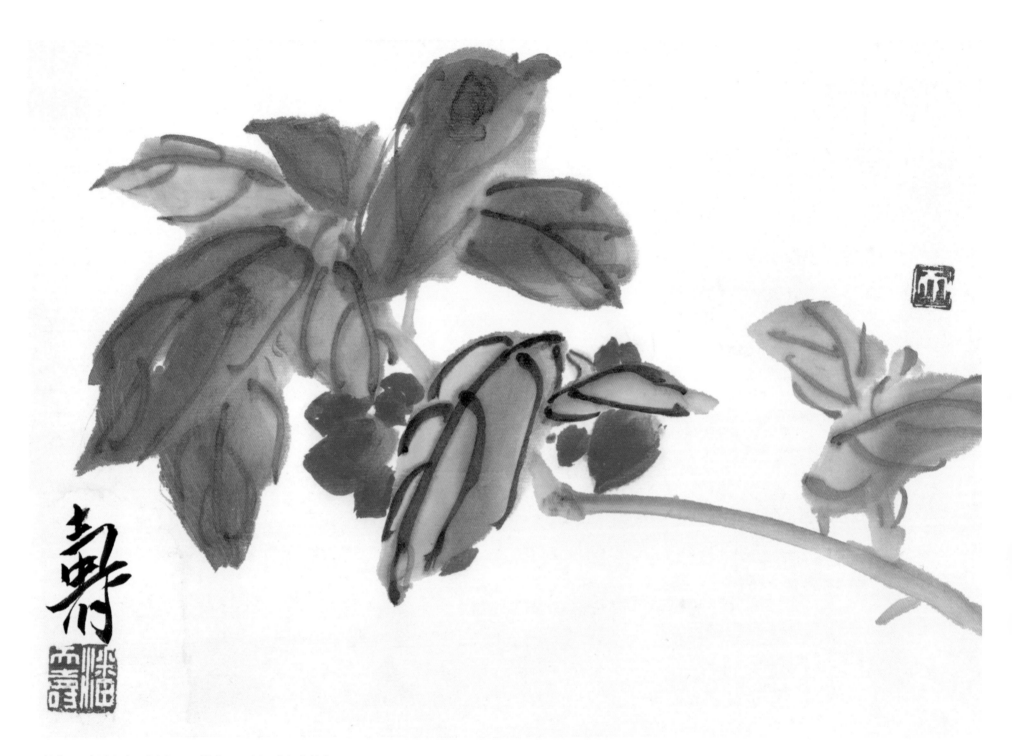

凤仙花图　纸本设色　16.6cm×23.5cm　潘天寿纪念馆存

大岩桐图　纸本设色　16.7cm×22.8cm　潘天寿纪念馆存

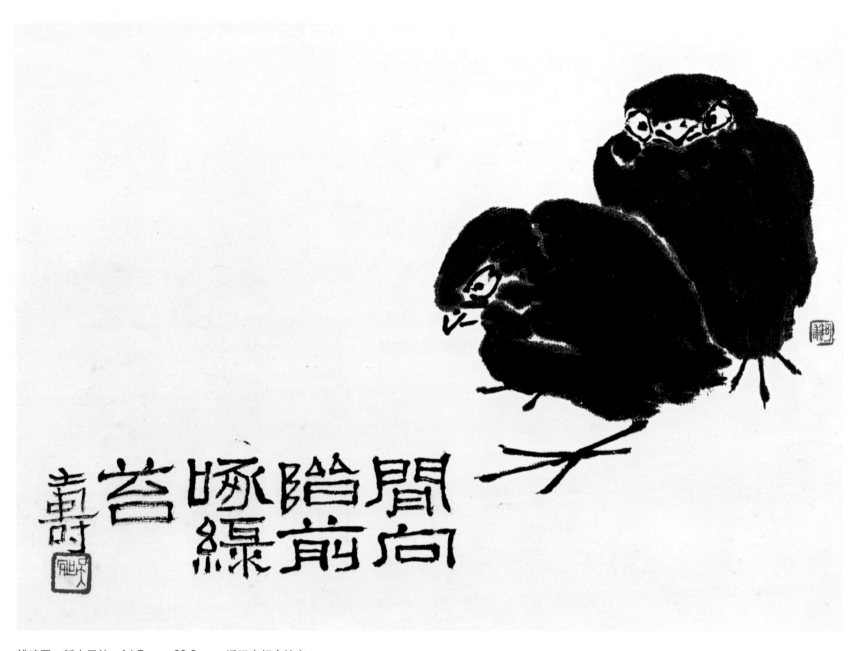

聞向前

陪前

啄綠

苔

壽

雏鸡图　纸本墨笔　16.7cm×23.5cm　潘天寿纪念馆存

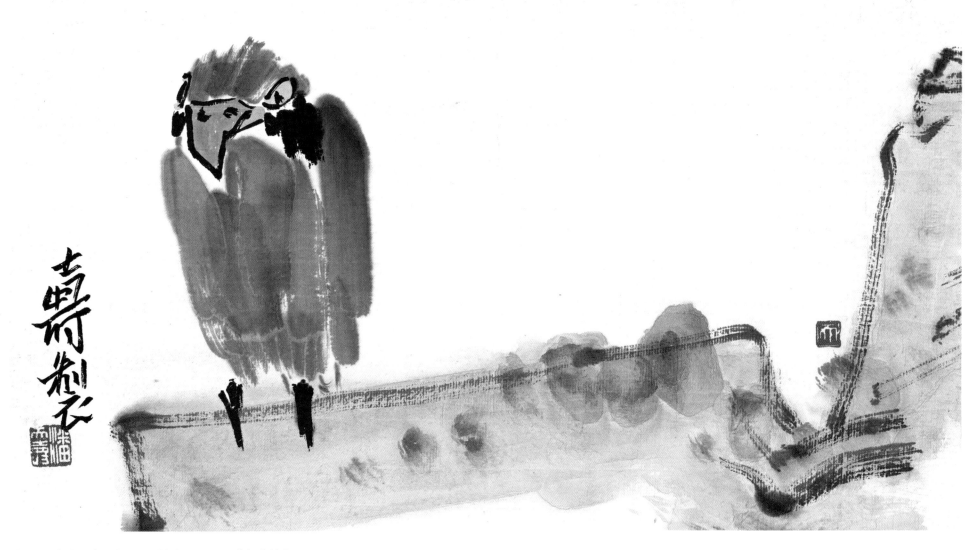

鹦鹉图　纸本设色　24cm×38.8cm　潘天寿纪念馆存

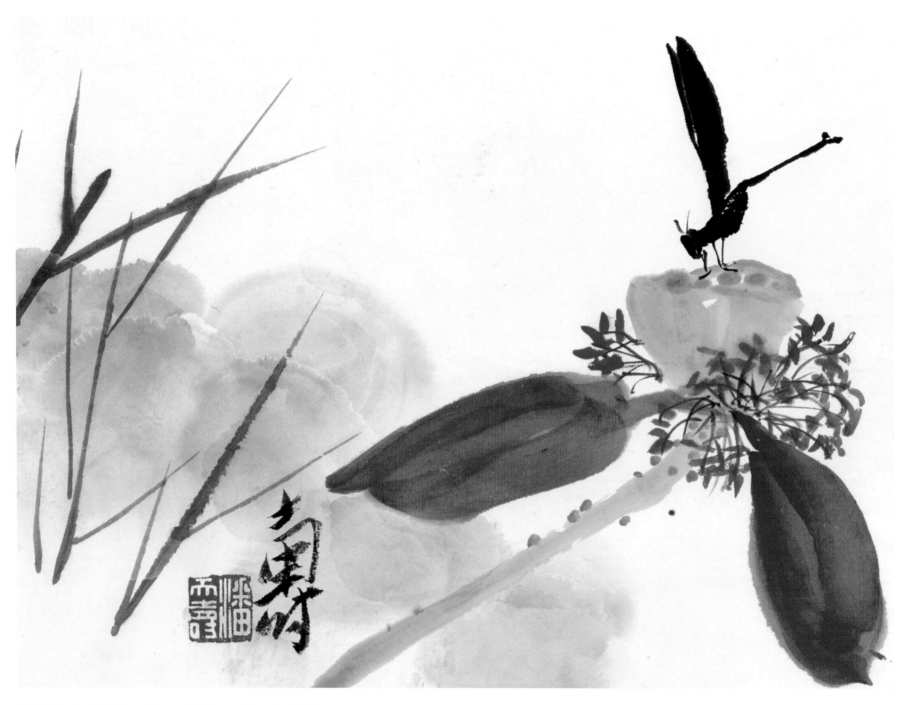

荷花蜻蜓图　纸本设色　17cm×22.7cm　潘天寿纪念馆存

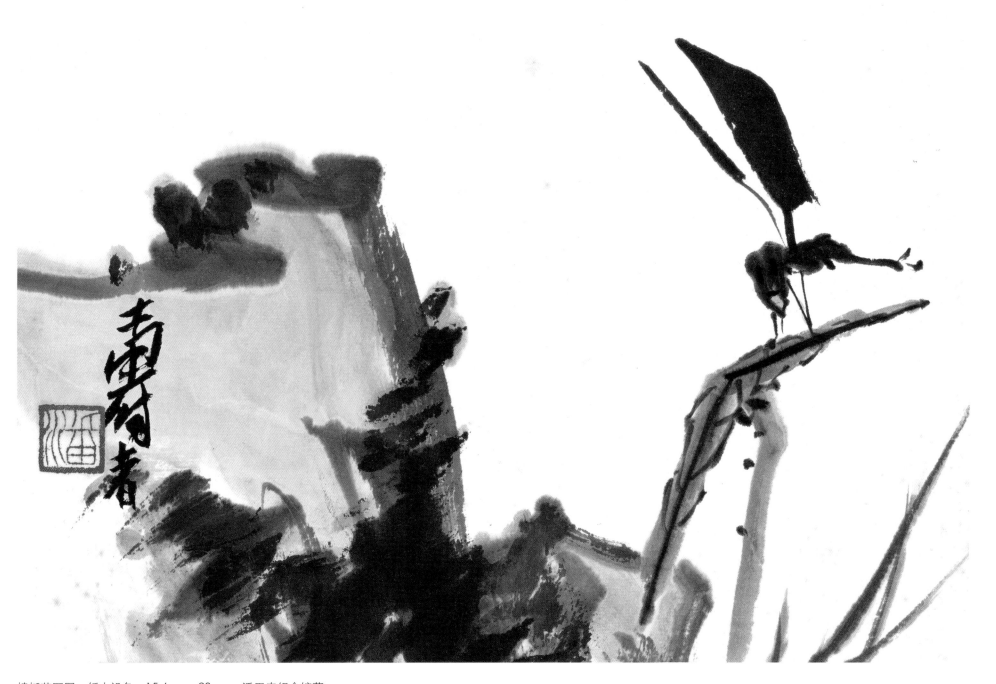

蜻蜓荷石图　纸本设色　15.6cm×23cm　潘天寿纪念馆藏

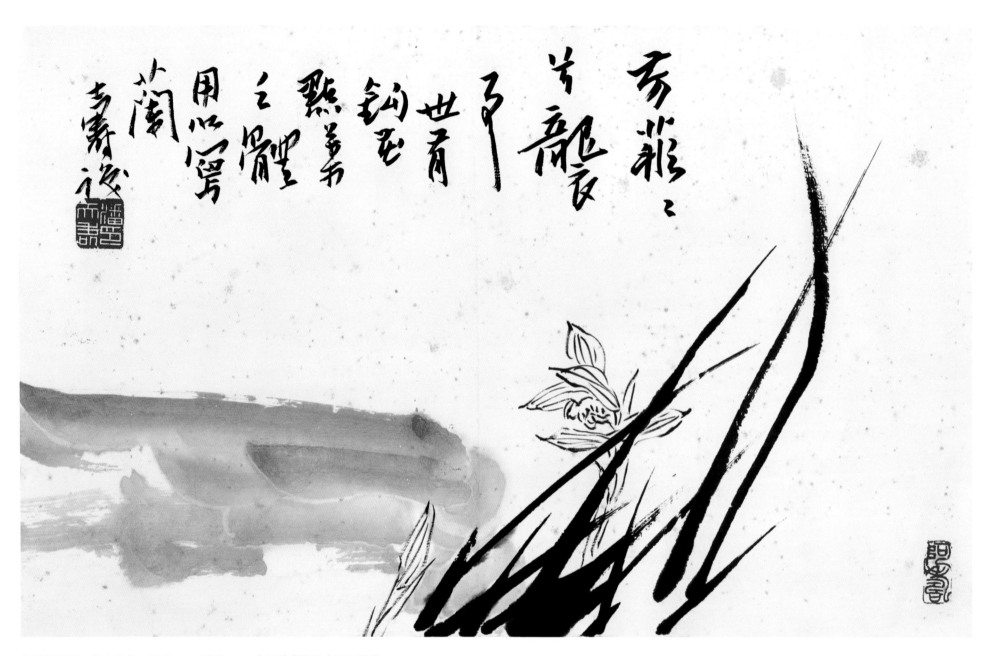

钩花兰石图　纸本设色　24.3cm×38.9cm　中国美术学院中国画系藏

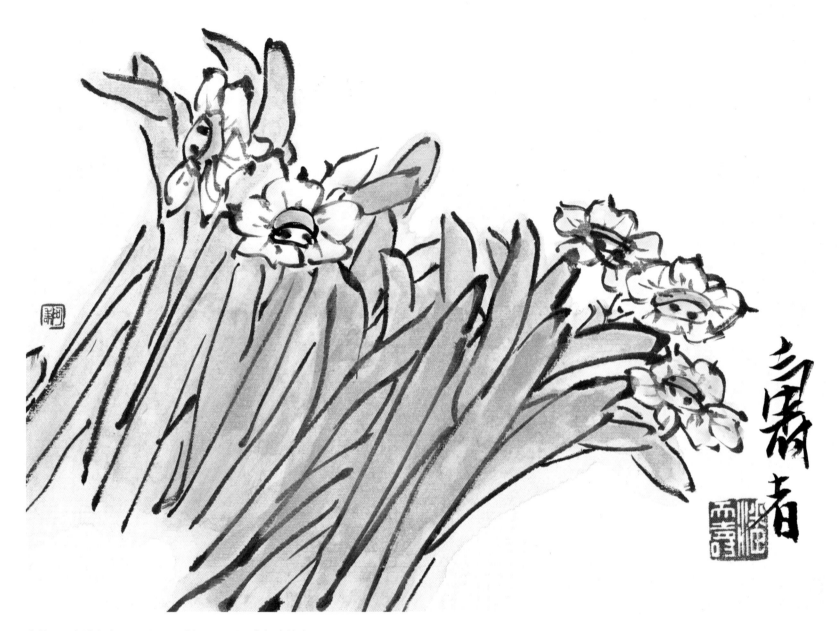

水仙图　纸本设色　16.7cm×23cm　潘天寿纪念馆存

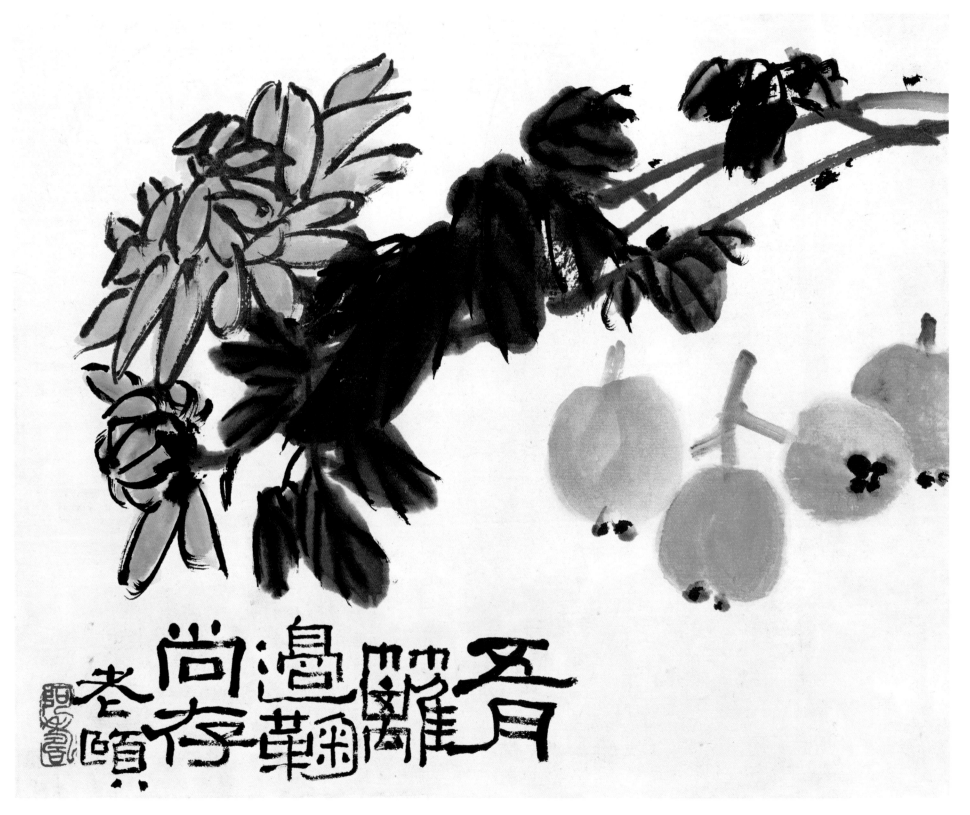

枇杷黄菊图　纸本设色　24.3cm×30cm　潘天寿纪念馆存

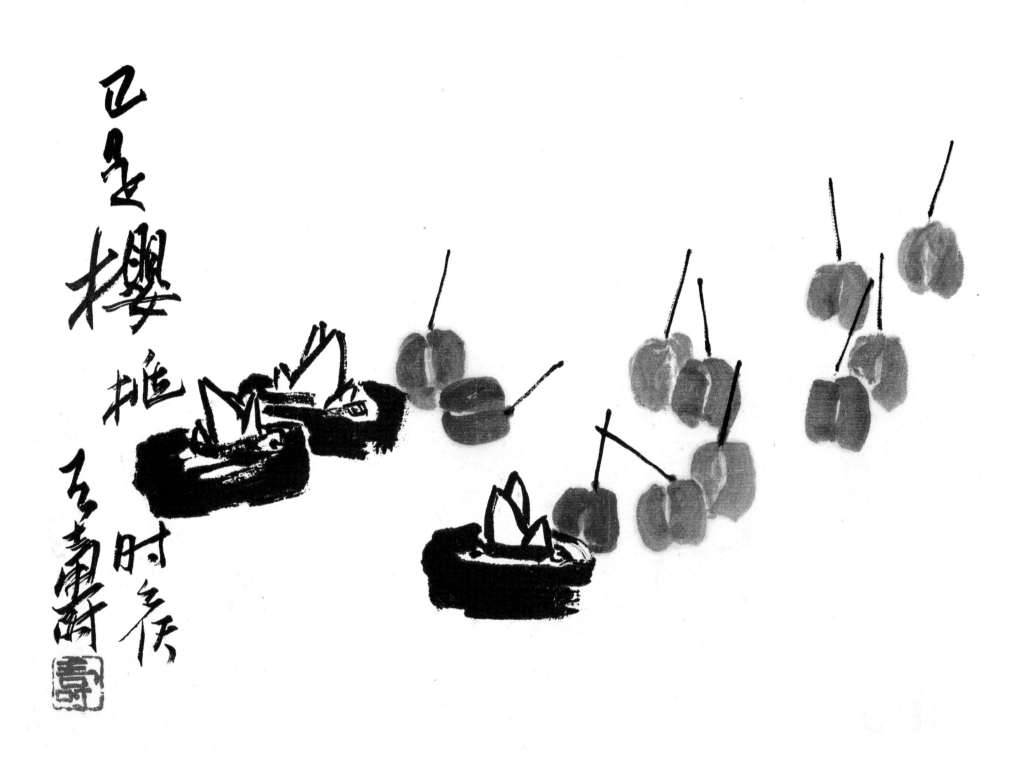

樱桃时候图　纸本设色　24cm×30.3cm　潘天寿纪念馆存

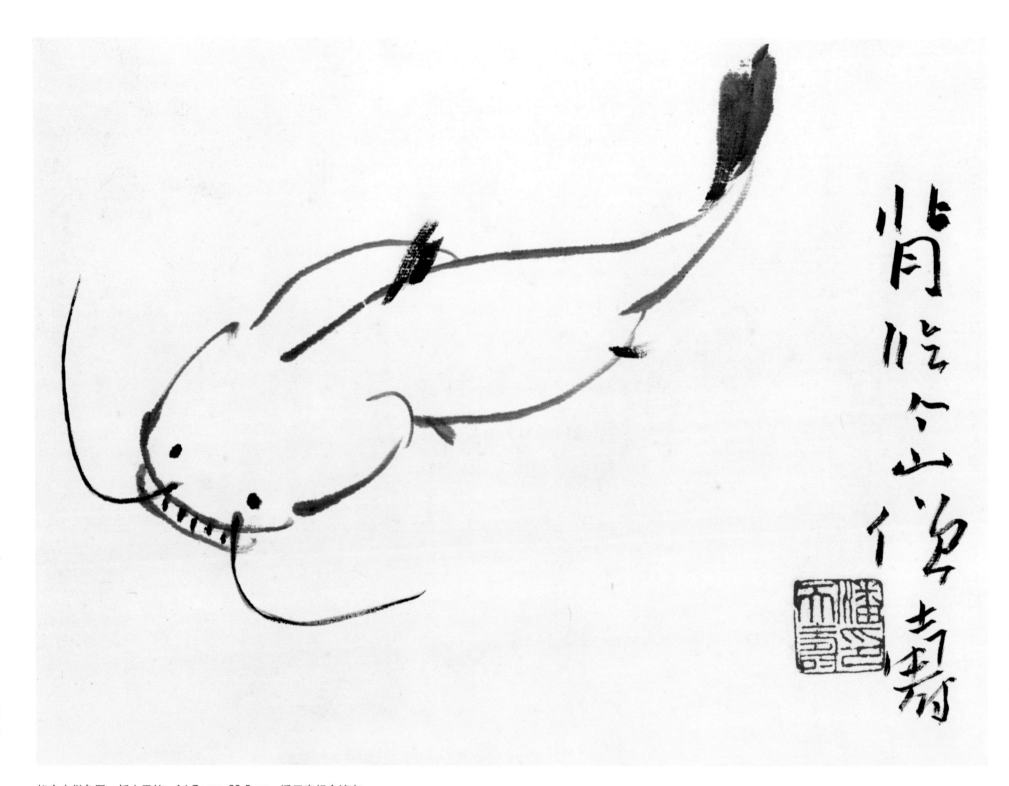

拟个山僧鱼图　纸本墨笔　16.7cm×23.5cm　潘天寿纪念馆存

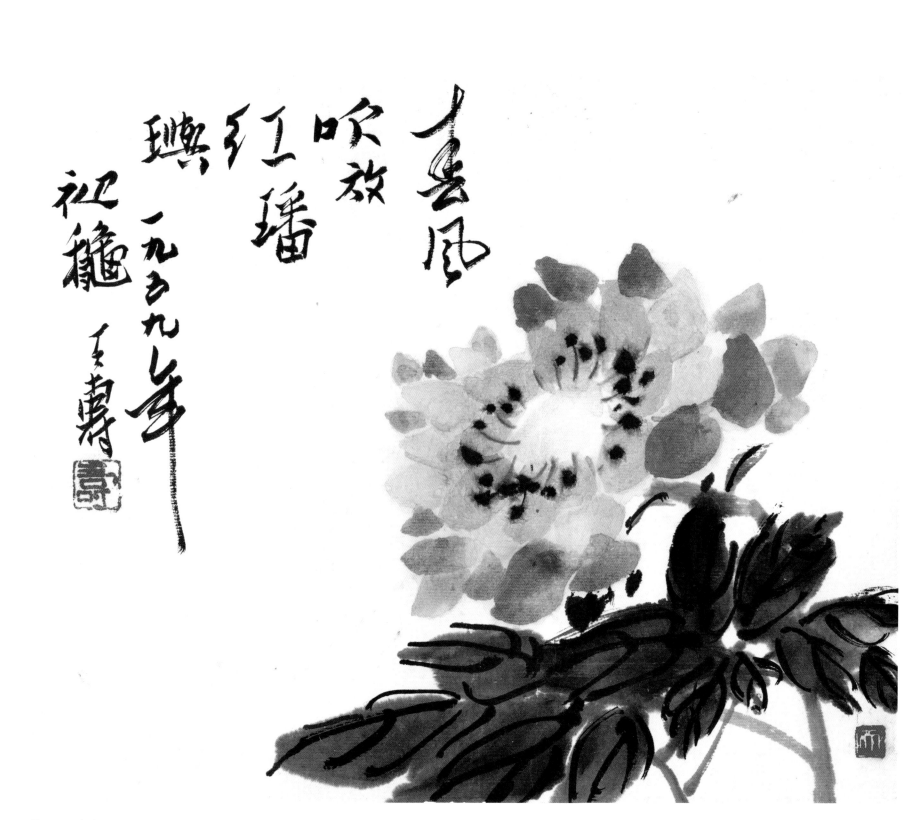

春风吹放红玉璠
祖鍪 一九五九年 天寿

牡丹图　纸本设色　24.4cm×30cm　潘天寿纪念馆存

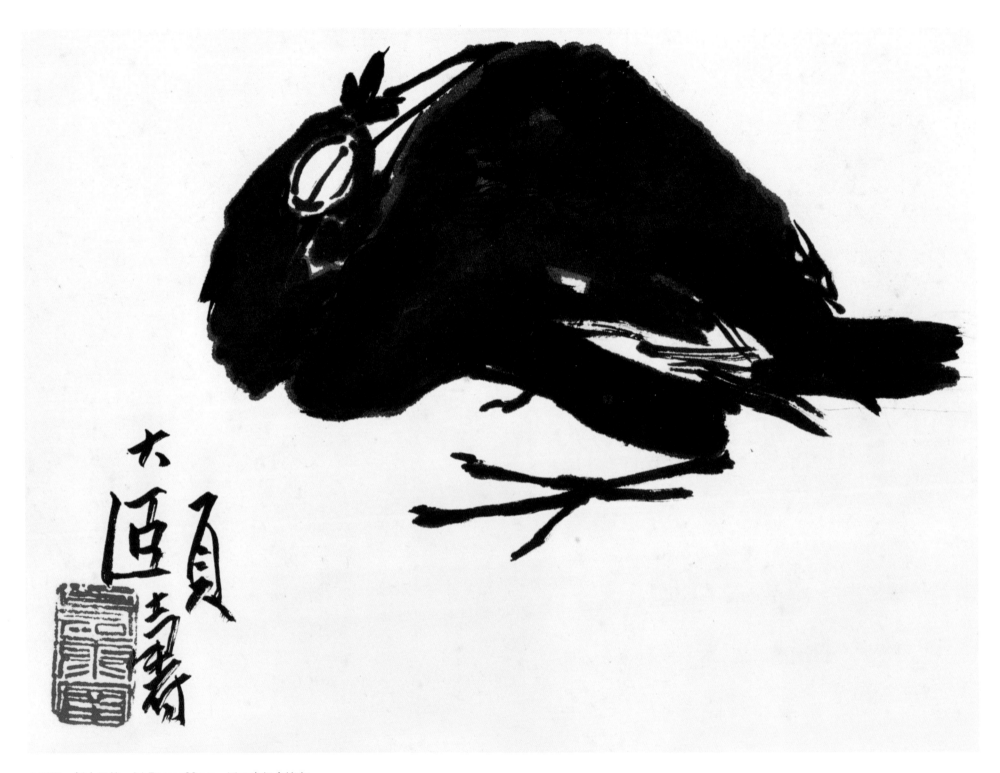

八哥图　纸本墨笔　16.7cm×23cm　潘天寿纪念馆存

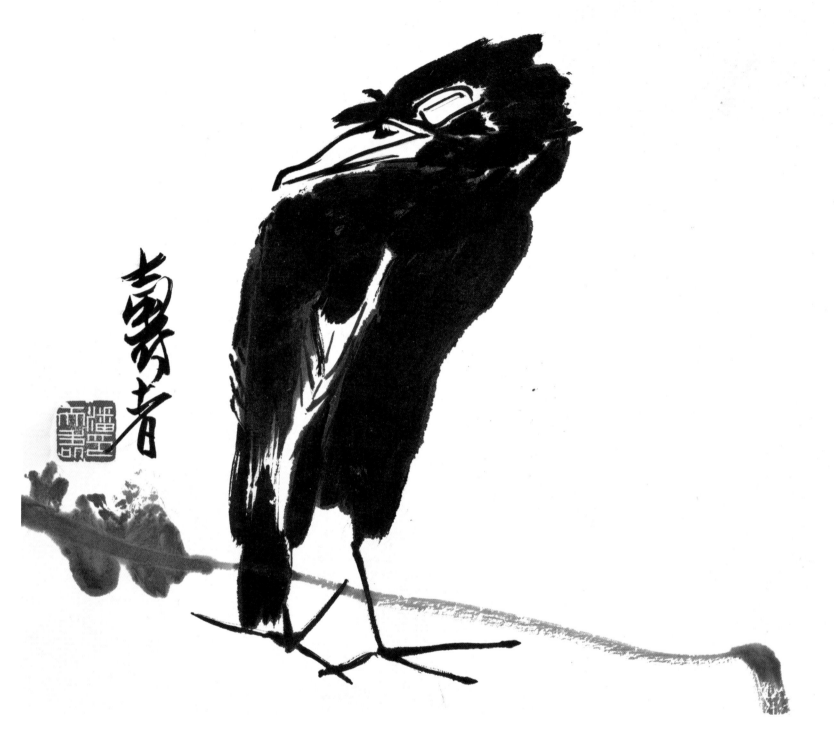

八哥图　纸本墨笔　23.8cm×30.4cm　中国美术学院中国画系藏

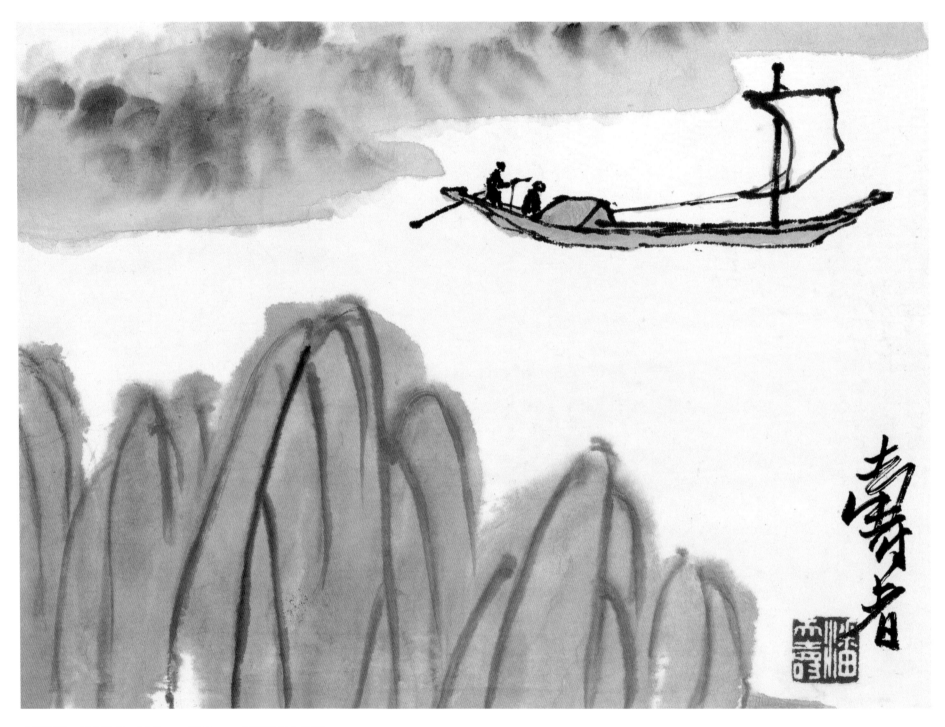

小篷船图　纸本设色　16.9cm×23.3cm　潘天寿纪念馆藏

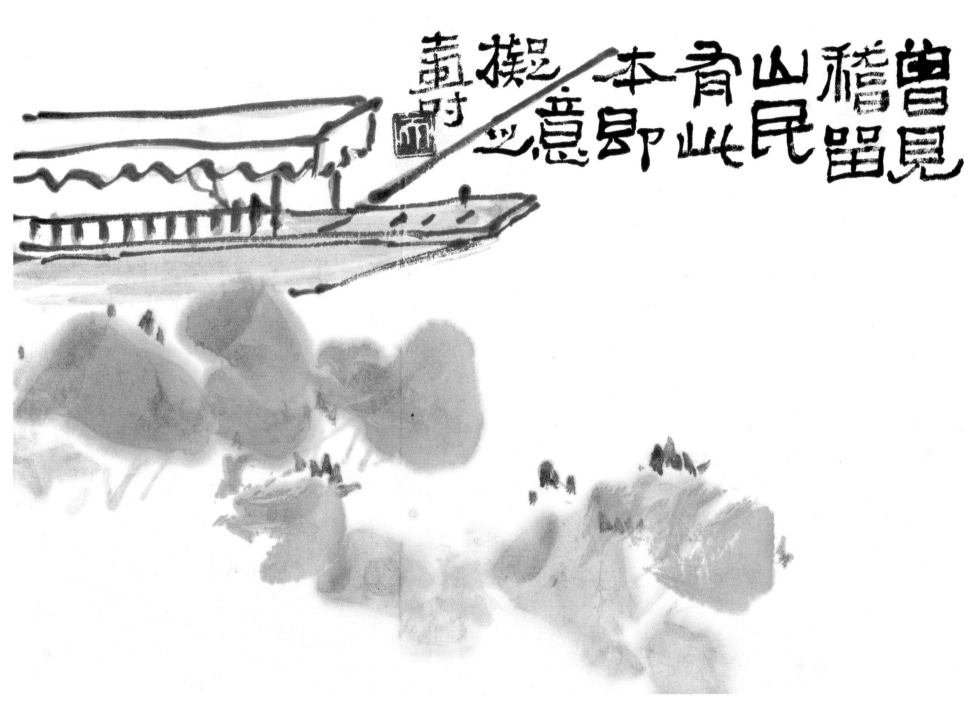

拟金农画意图　纸本设色　15.9cm×22.8cm　潘天寿纪念馆藏

薰风荷香图　纸本设色　16.8cm×22cm　潘天寿纪念馆藏

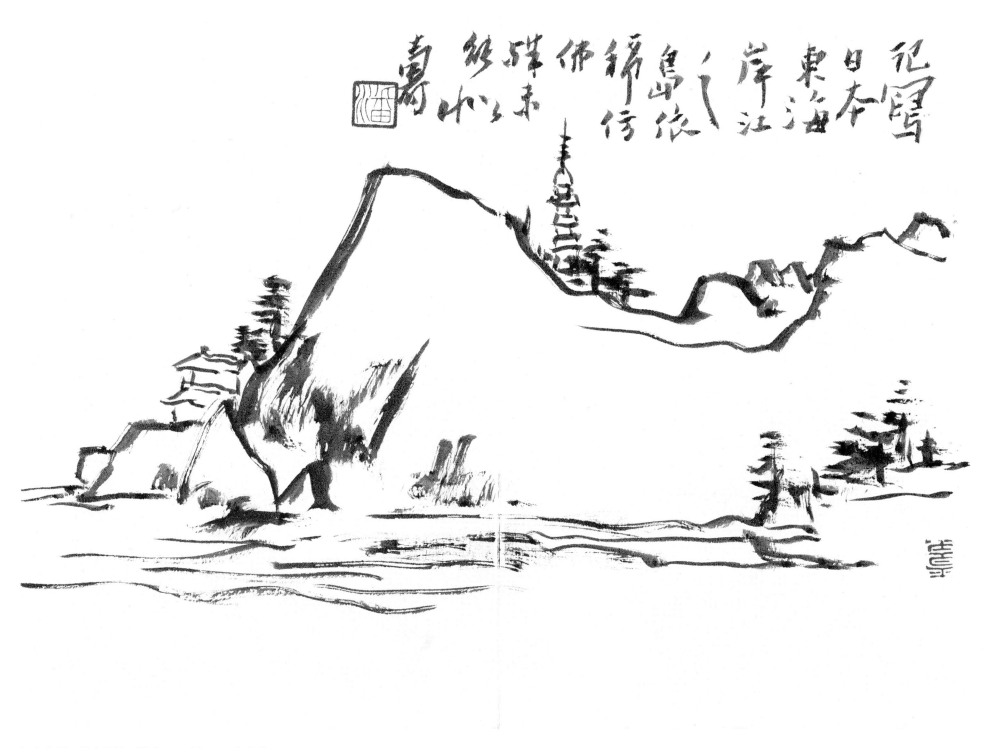

江之岛图　纸本墨笔　23.5cm×33cm　私人藏

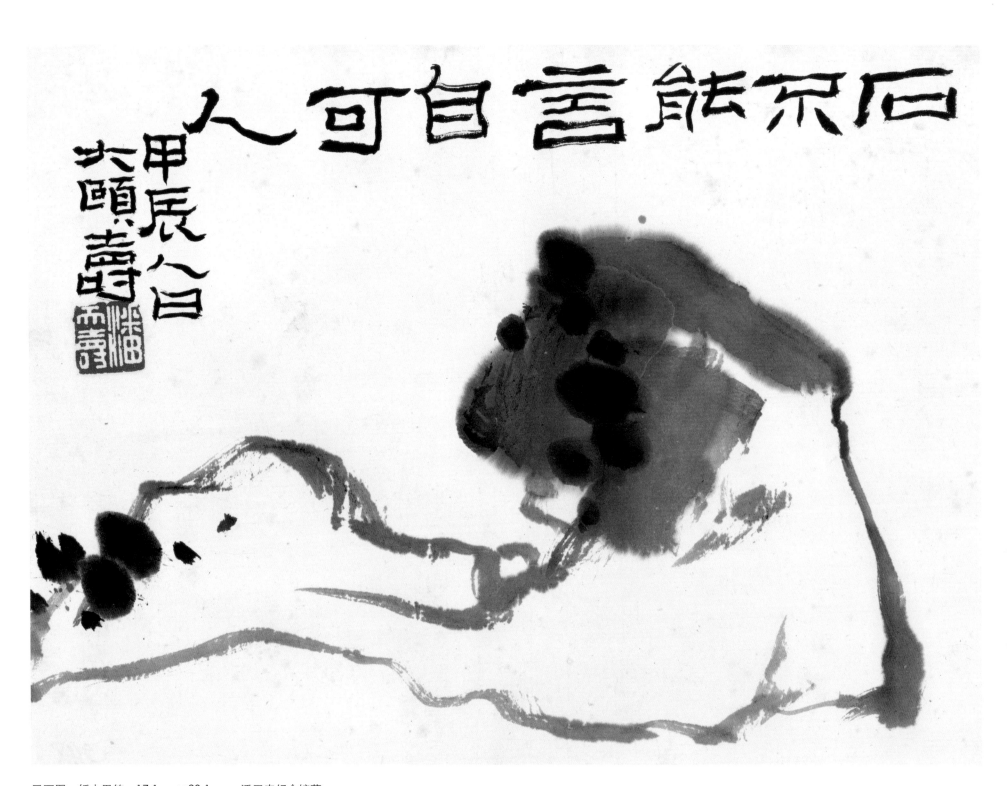

石不能言最可人

甲辰八白

大颐寿

灵石图　纸本墨笔　17.1cm×23.1cm　潘天寿纪念馆藏

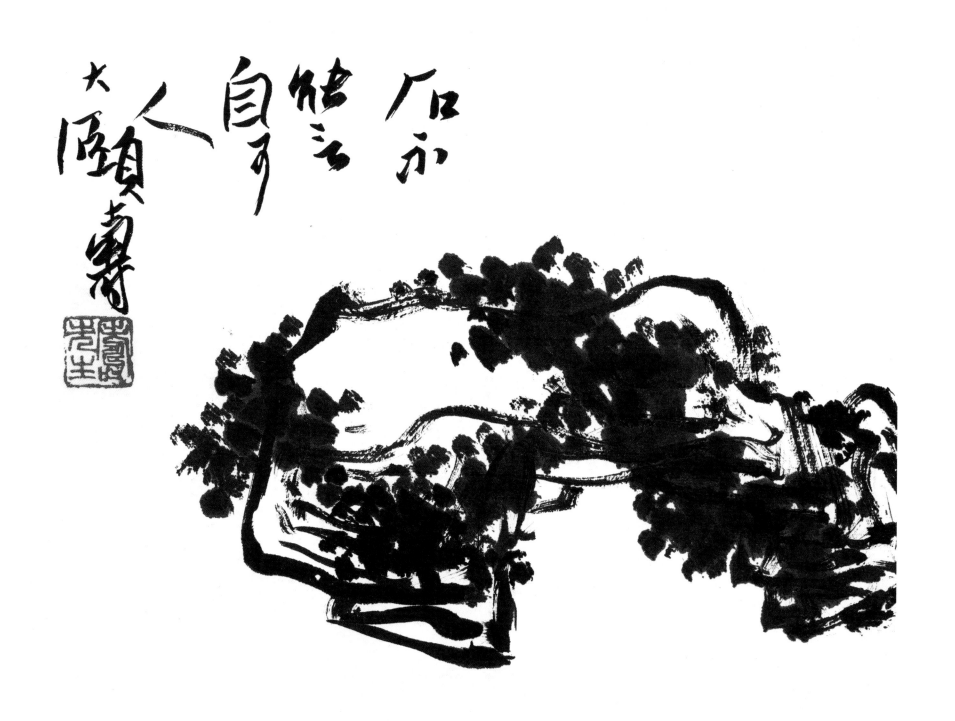

石如不能言 自可人颐寿

石法图　纸本墨笔　24cm×29.9cm　中国美术学院中国画系藏

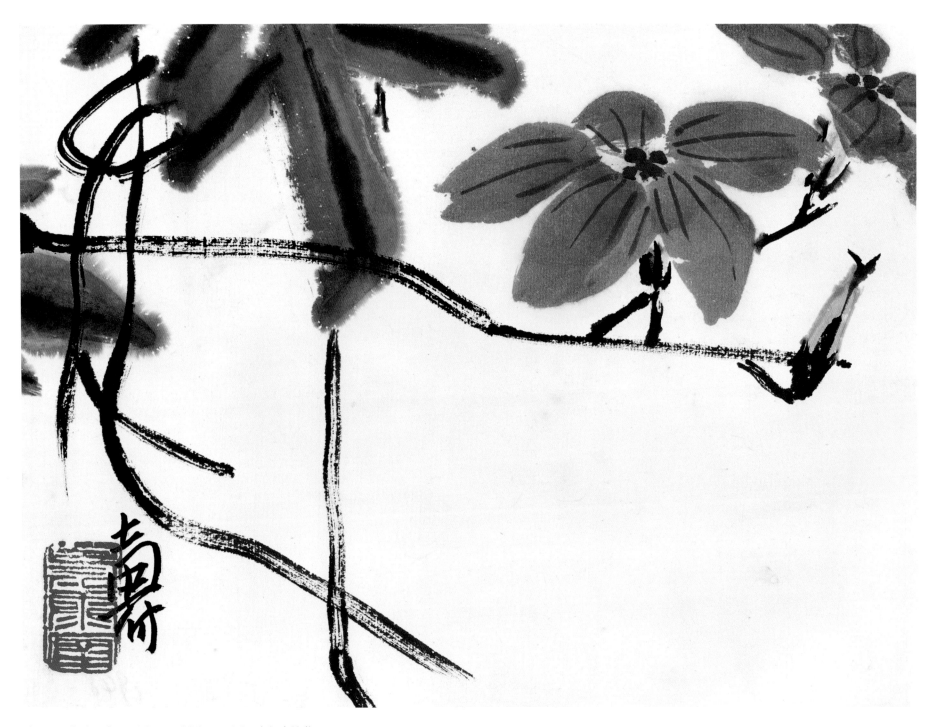

凌霄图　纸本设色　16.8cm×22.9cm　潘天寿纪念馆藏

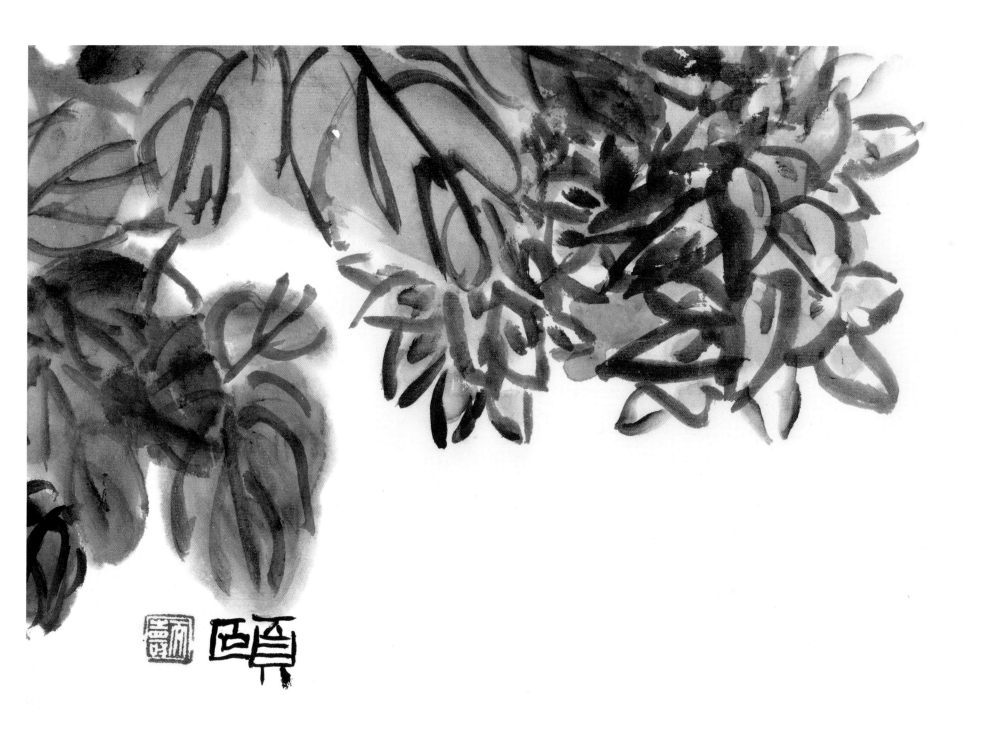

菊花图　纸本设色　15.8cm×23cm　潘天寿纪念馆藏

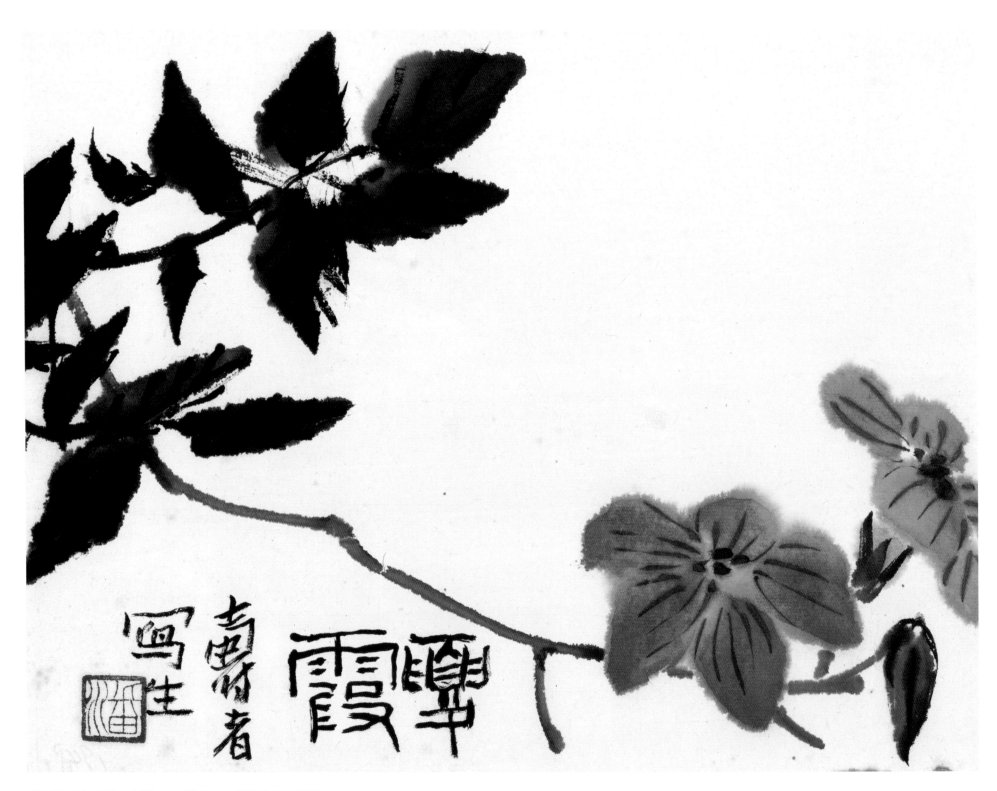

夏霞图　纸本设色　17.2cm×22.9cm　潘天寿纪念馆藏

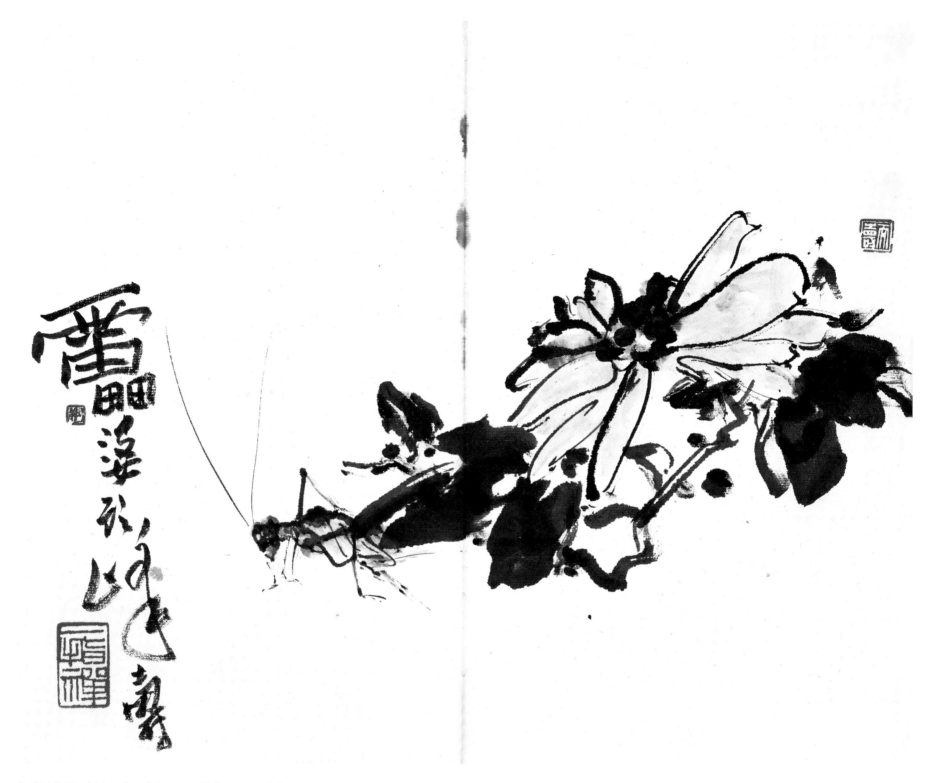

菊花蟋蟀图　纸本设色　24.7cm×31.3cm　私人藏

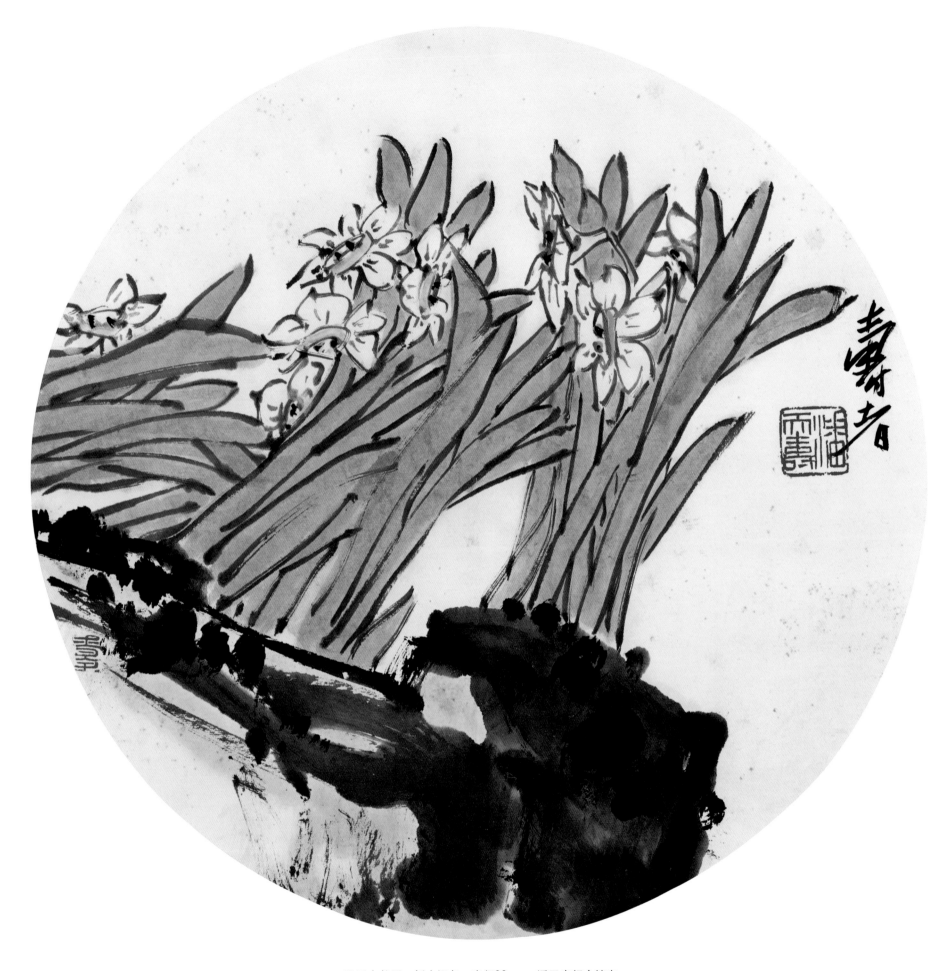

墨石水仙图　纸本设色　直径33cm　潘天寿纪念馆存

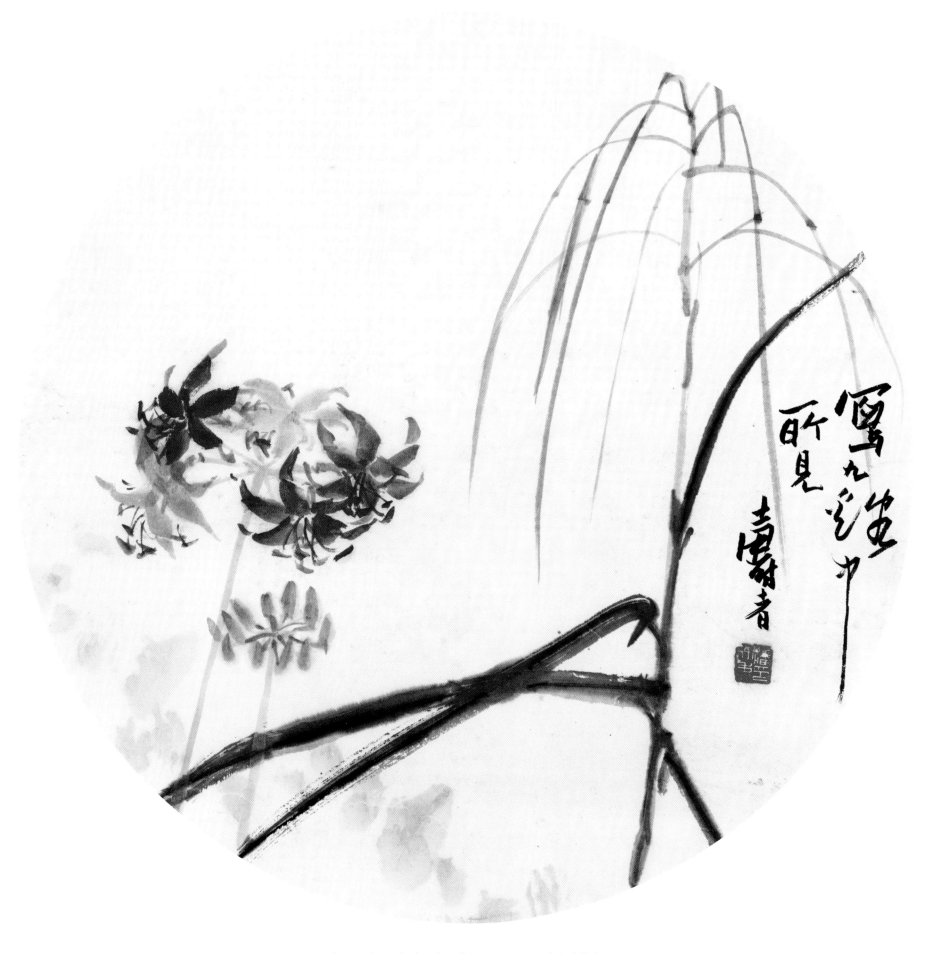

九溪写生图　纸本设色　直径47cm　潘天寿纪念馆存

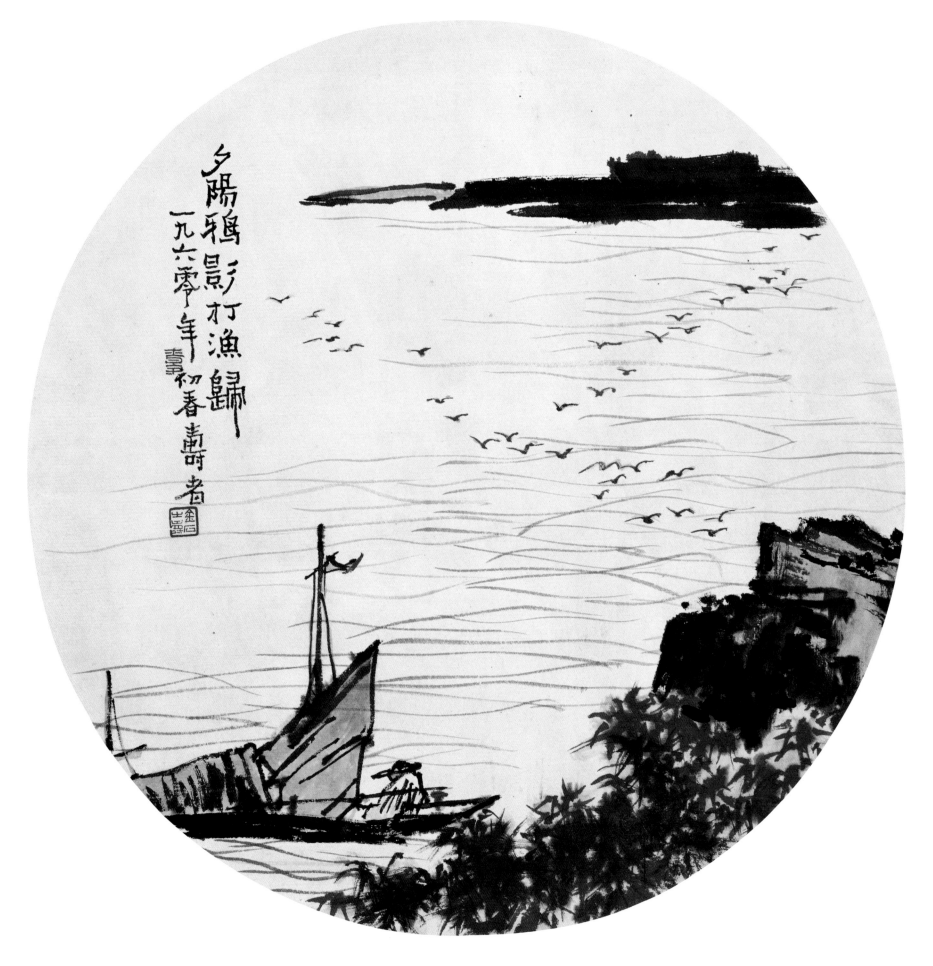

夕阳渔归图　纸本设色　直径44.6cm　中国美术学院中国画系藏

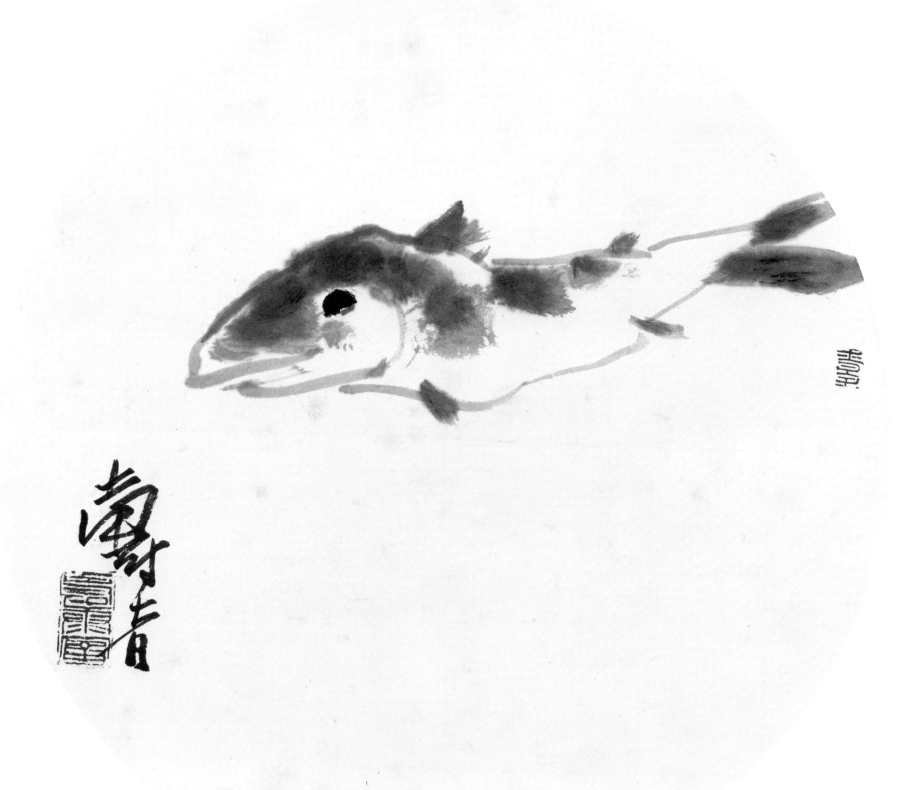

灵鱼图　纸本墨笔　直径31.5cm　潘天寿纪念馆存

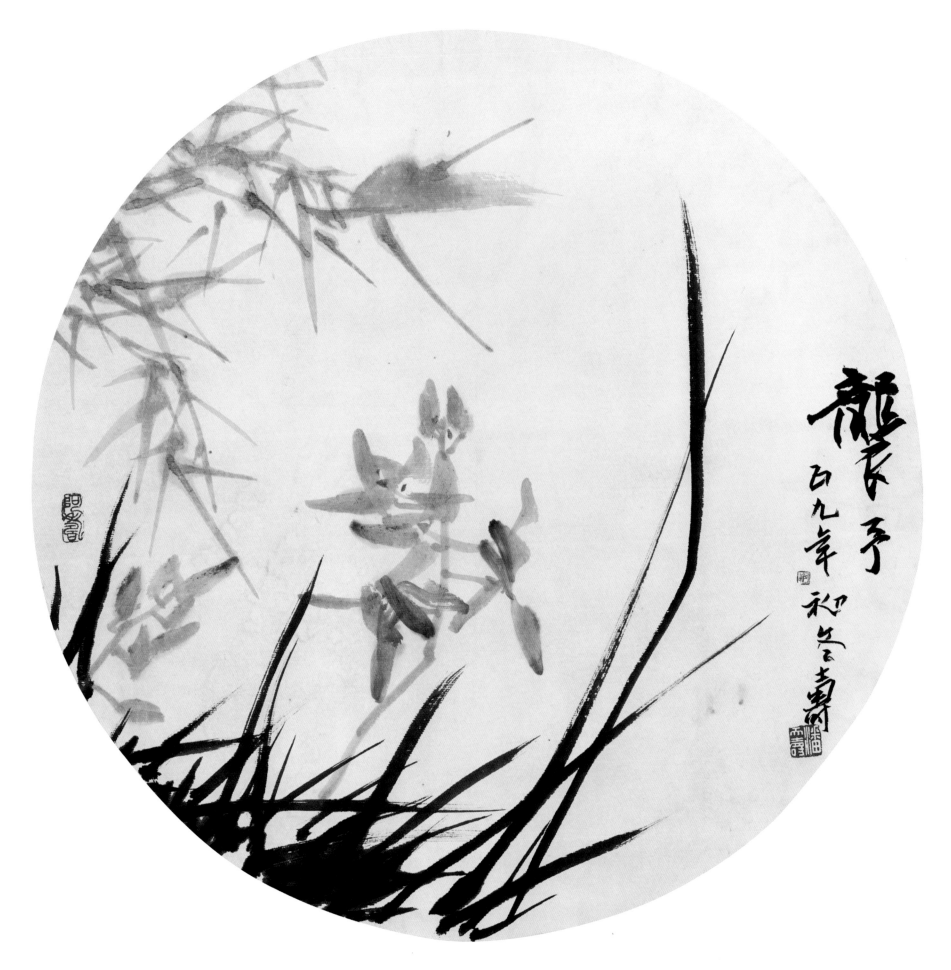

襲予图　纸本设色　直径47.8cm　中国美术学院中国画系藏

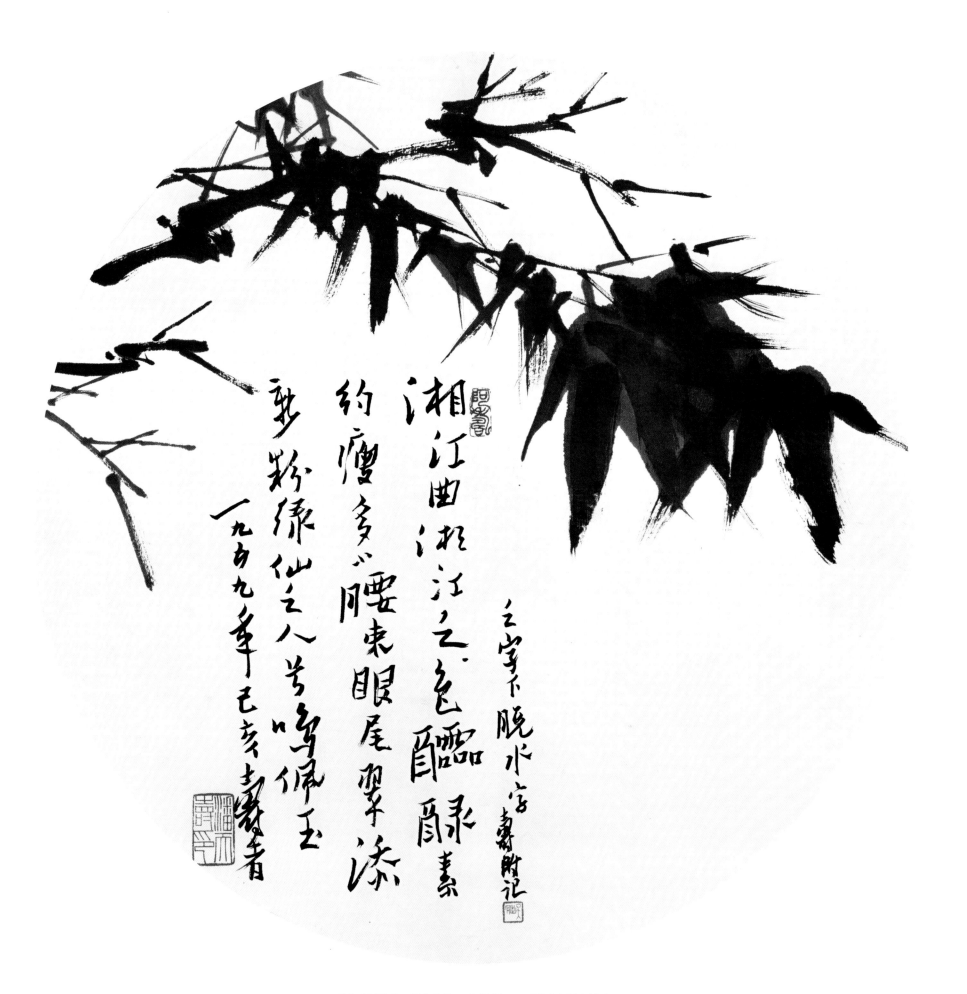

湘江翠竹图　纸本墨笔　直径47cm　潘天寿纪念馆存

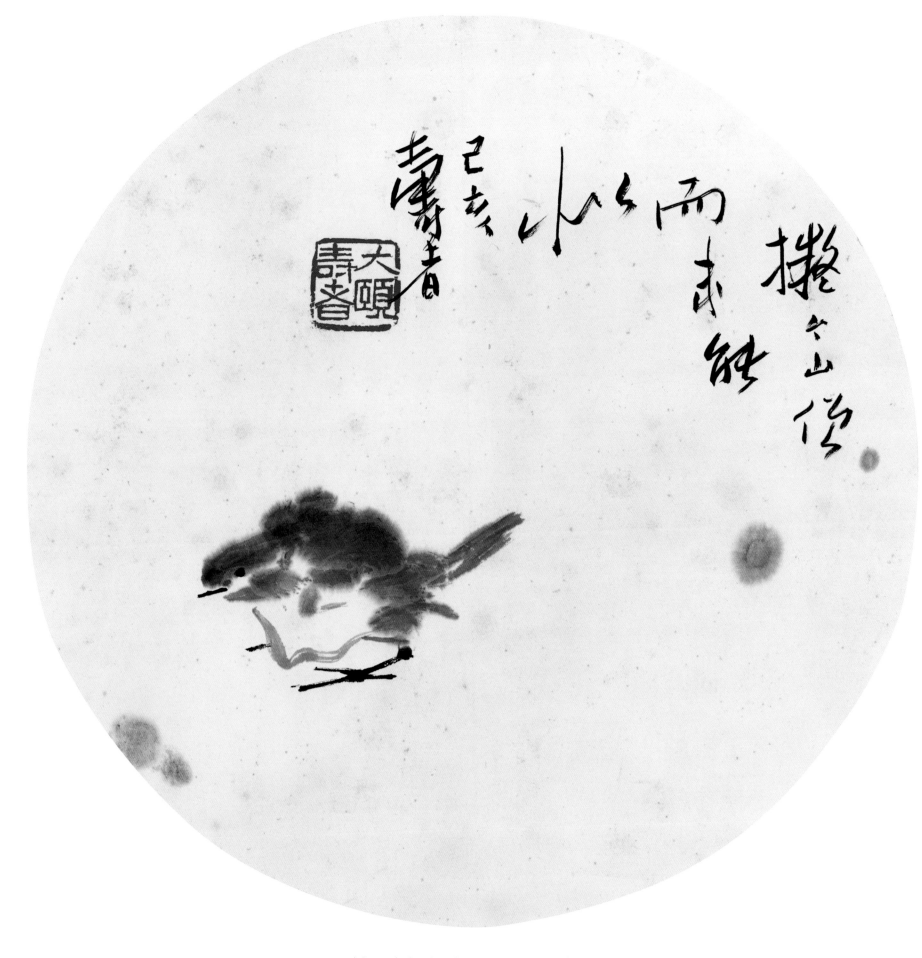

醉雀图　纸本墨笔　直径33cm　潘天寿纪念馆存

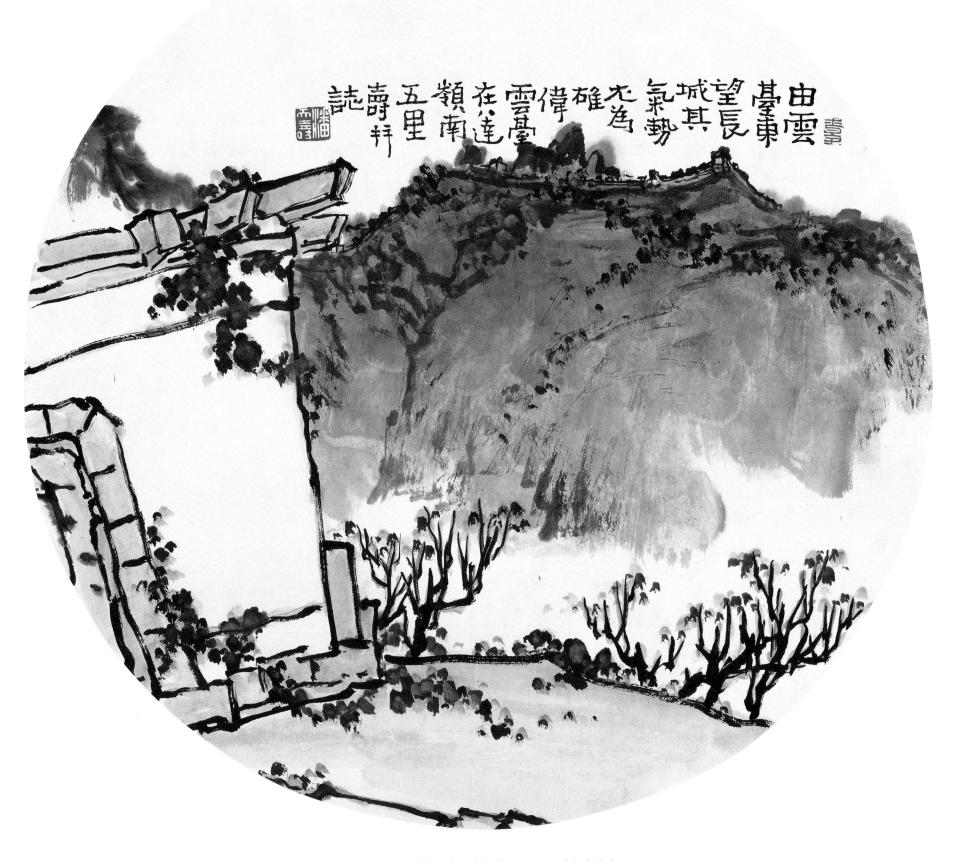

由雲臺東望長城其氣勢雄為老氣勢偉雲臺在雲臺南達嶺在南五里壽拜誌

云台东望图　纸本设色　直径45cm　潘天寿纪念馆存